자연미술관을 걷다

일러두기

1. 이 책은 사립미술관협회 웹진 '아트뮤지엄'에 2012년부터 1년간 연재했던 칼럼 「라인강을 따라 떠나는 미술관 기행: 미술과 자연, 그리고 건축의 조화」의 사진과 글을 수정, 보완해 펴낸 것입니다.

2. 작품 제목은 「 」, 책·잡지·희곡의 제목은 『 』, 전시회 제목은 〈 〉로 표기했습니다.

3. 외래어표기법은 주로 국립국어원의 규정을 따랐으나 예외적으로 통용되는 표기를 따른 경우도 있습니다.

4. 책에 소개된 미술관 정보는 2020년을 기준으로 수정했습니다. 현지 사정에 따라 변경될 수 있으므로 자세한 정보는 미술관 홈페이지를 참고하시기 바랍니다.

5. 이 책에 수록된 해외 작가의 작품 저작권 표기는 아래와 같습니다.

Joseph Beuys ⓒ BILD-KUNST, Bonn-SACK, Seoul, 2014

Feldmann, Hans-Peter ⓒ BILD-KUNST, Bonn-SACK, Seoul, 2014

Katharina Fritsch ⓒ BILD-KUNST, Bonn-SACK, Seoul, 2014

Thomas Schutte ⓒ BILD-KUNST, Bonn-SACK, Seoul, 2014

Andy Warhol ⓒ Foundation for the Visual Arts, Inc./SACK, Seoul, 2014

Marcel Duchamp ⓒ ADAGP, Paris, 2014

Gino Severini ⓒ ADAGP, Paris-SACK, Seoul, 2014

Alighicro Boetti ⓒ by SIAE-SACK, Seoul, 2014

Edgar Fernhout ⓒ Pictoright, Amstelveen-SACK, Seoul, 2014

자연미술관을 걷다

예술과 자연,
건축이 하나된
라인강 미술관 12곳

이은화 지음

아트북스

휴식과 명상을 누리게 할
아주 특별한 미술 여행

 한 나라를 대표하는 혹은 한 도시를 대표하는 최고의 미술관은 어디에 위치해 있어야 할까? 대부분의 사람들은 대도시의 중심부에 있어야 한다고 생각할 것이다. 그리고 실제로도 그런 것이 사실이다. 접근성이 뛰어나야 시민들과 관광객들이 쉽게 찾아올 수 있으니까. 하지만 어떤 도시나 지역에서는 정반대의 일이 일어나기도 한다. 도심과 멀리 떨어진 한적한 공원이나 자연 속에 위치해 있으면서도 저마다의 개성과 양질의 소장품으로 세계의 관광객들을 유혹하는 곳이 있는 것이다. 바로 라인강 주변 미술관들이 그렇다.

 하이네의 시 「로렐라이」로 잘 알려진 라인강은 중부 유럽을 흐르는 최대의 강이다. 스위스 알프스에서 시작해 독일·네덜란드·프랑스·벨기에 등 여러 나라들을 거쳐 북해로 흘러가지만 강줄기가 독일에 가장 길게 걸쳐 있어 그 나라의 상징이 되었다. 독일의 라인강 유역은 많은 포도밭과 아름답고 유서 깊은 고성 들이 곳곳에 있어 관광 코스로도 유명하다. 하지만 독일과 네덜란드의 국경을 잇는 라인강 하류에 독

특하면서도 개성 넘치는 자연미술관들이 대거 밀집해 있다는 사실을 아는 이는 별로 없을 것이다.

독일의 노이스라는 소도시에 위치한 '홈브로이히 박물관 섬'은 거대한 생태 공원 속에 들어선 소박한 갤러리 건물 열다섯 곳을 천천히 거닐면서 다양한 시대와 장르의 미술을 경험하는 곳이다. 그래서 휴식과 명상 그리고 웰빙 식사까지 가능한 아주 특별한 '힐링 미술관'으로 주목받고 있다. 한때 프리드리히 1세가 살았던 모일란트 궁전은 관리 소홀로 폐허가 되어 역사 속으로 사라질 뻔했다가 20세기 독일 미술을 대표하는 요제프 보이스의 작품을 가장 많이 보유한 국제적 공공미술관으로 재탄생했다. 또 한스 홀라인이 설계해 포스트모던 건축의 아이콘으로 많은 찬사를 받은 압타이베르크 미술관, 19세기에 지어진 온천탕 호텔을 리모델링한 쿠어하우스 미술관, 상류층 남성들을 위해 지어진 무도회장에서 현대미술을 위한 공공미술관으로 대변신을 이룬 아른헴 현대미술관도 모두 라인강 줄기에 자리하고 있다. 이렇게 라인강 지역 미술관은 저마다의 건축적 특징과 독특한 컬렉션의 역사를 자랑하면서도 모두 국립공원이나 넓은 초원, 혹은 한적한 시골 마을에 자리 잡고 있어 미술과 자연, 건축의 완벽한 조화를 이룬다. 알려지지 않아 더욱 그 가치를 발하는 유럽의 숨은 진주 같은 미술관들인 것이다.

이 책에 소개한 미술관 열두 곳은 라인강 하류 지역에 분포해 있으며, 그 대부분은 유럽의 새로운 미술관 여행 루트로 주목받고 있는 '크로스아트CROSSART'에 속한다. 크로스아트는 라인강 하류에 위치한 크고 작은 지역 미술관 열 곳을 묶어 새로운 문화 관광 루트로 개발하기 위한 독일과 네덜란드 두 나라 간의 문화관광 협력 프로젝트를 말한다. 2003년부터 2006년까지 진행된 이 프로젝트는 이름에서 보듯 지역과 국경을 넘어 두 나라의 예술이 공생 공존하겠다는 의미가 담겨 있다. 크로스아트

에 참여한 미술관 열 곳 중, 네 곳(퓐다시 미술관·아른험 현대미술관·팔크호프 미술관·판 봄멜 판 담 미술관)은 네덜란드에 위치해 있고, 여섯 곳(쿠어하우스·모일란트 궁전미술관·빌헬름 렘브루크 미술관·카이저 빌헬름 미술관·압타이베르크 미술관·홈브로이히 박물관 섬)은 독일에 위치해 있다. 크로스아트 루트의 북쪽 끝에는 네덜란드의 퓐다시 미술관이, 남쪽 끝에는 독일의 홈브로이히 박물관 섬이 자리 잡고 있고, 그 사이에 미술관 여덟 곳이 가깝게는 승용차로 10분, 멀게는 한 시간 거리 내에 일정한 간격으로 위치해 있다.

아울러 크로스아트 리스트에는 포함되지 않지만 산업유산의 재활용 사례를 성공적으로 보여준 촐페어라인 폐광 단지나 마당이 있는 도심 속 미술관을 표방하는 폴크방 미술관처럼 최근 유럽 미술관의 새로운 트렌드를 이끌며 주목받고 있는 곳들도 함께 소개했다. 아주 매력적이지만 지면의 한계로 본문에서 다 다루지 못한 기타 미술관과 국내의 대표적인 자연미술관 들은 책 후반부에 부록으로 간단히 소개했다.

사실 여기에 소개된 미술관들은 지난 10년간 나만의 비밀 루트였다. 유럽으로 출장을 가거나 미술관 취재길에 오를 때마다 런던·파리·베를린 등 대도시에서 볼일이 끝나면 나는 무조건 라인강 미술관들이 밀집한 루르 지역으로 가서 마지막 일정을 보내곤 한다. 그곳에 가면 대도시의 큰 미술관들에서는 결코 경험하지 못하는 휴식과 명상의 시간을 누릴 수 있기 때문이다. 내게 라인강 미술관들은 숨겨진 보물섬이자 삶의 에너지를 재충전하는 비밀의 장소이다. 그래서인지 이번 책을 내면서, 마치 나만의 비밀 일기장을 공개하는 느낌도 든다. 미술과 자연, 건축이 하나된 그곳에서 나는 일상에 지친 스스로에게 힐링 타임을 선물하기도 했고, 때로는 모든 것을 잊고 그저 예술과 자연을 벗 삼아 평화로운 휴식을 취하기도 했다. 그야말로 눈과 몸과 마음이 모두 행복한 웰빙 미술관 기행이었으니 어찌 기쁘지 않았을까. 이제 그곳

에서 내가 느끼고 경험했던 기쁨의 순간을 더 많은 이와 함께 나누고 싶다. 특히 빠른 속도의 일상을 잠시 멈추고 나를 돌아보는 특별한 미술 여행을 원하는 독자들에게 권하고 싶다. 최근 한국에도 강원도 원주의 한솔뮤지엄(현 뮤지엄 산)을 비롯해 '느림과 쉼표'를 지향하는 자연미술관들의 개관 소식이 속속 들려와 무척 기쁘다. 북적거리는 대도시의 대형 미술관 말고, 나처럼 휴식과 명상을 겸할 수 있는 특별한 미술 여행을 원하는 사람들이 점점 늘고 있다는 증거이니 말이다.

끝으로 두 번째 책 작업을 기쁘게 같이한 아트북스 분들과 먼 취재 여행길을 기꺼이 함께하고 경험을 공유해준 사랑하는 가족들에게도 감사의 마음을 전한다.

2014년 3월
이은화

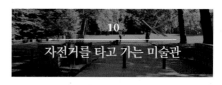
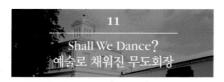
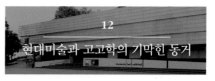

독일·네덜란드 국경 라인강에 위치한 자연미술관 12곳

크뢸러 뮐러 미술관
Kröller-Müller Museum

오터를로Otterlo, 네덜란드
p.292

퇸다시 미술관·네이헌하위스 성
Museum de Fundatie·Kasteel Het Nijenhuis

즈볼러Zwolle · **헤이노**Heino, 네덜란드
p.260

아른험 현대미술관
Museum voor Moderne Kunst Arnhem

아른험Arnhem, 네덜란드
p.324

쿠어하우스 미술관
Museum Kurhaus

클레페Kleve, 독일
p.12

팔크호프 미술관
Museum Het Valkhof

네이메헌Nijmegen, 네덜란드
p.350

모일란트 궁전미술관
Museum Schloss Moyland

베트부르크 하우Bedburg-Hau, 독일
p.44

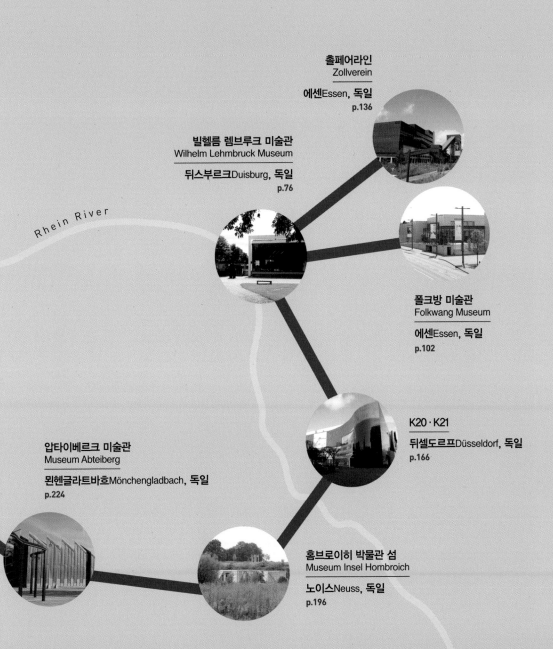

촐페어라인
Zollverein

에센Essen, 독일
p.136

빌헬름 렘브루크 미술관
Wilhelm Lehmbruck Museum

뒤스부르크Duisburg, 독일
p.76

Rhein River

폴크방 미술관
Folkwang Museum

에센Essen, 독일
p.102

K20 · K21

뒤셀도르프Düsseldorf, 독일
p.166

압타이베르크 미술관
Museum Abteiberg

묀헨글라트바흐Mönchengladbach, 독일
p.224

홈브로이히 박물관 섬
Museum Insel Hombroich

노이스Neuss, 독일
p.196

01

온천탕, 미술관이 되다

쿠어하우스 미술관

Museum Kurhaus

클레페 Kleve, 독일

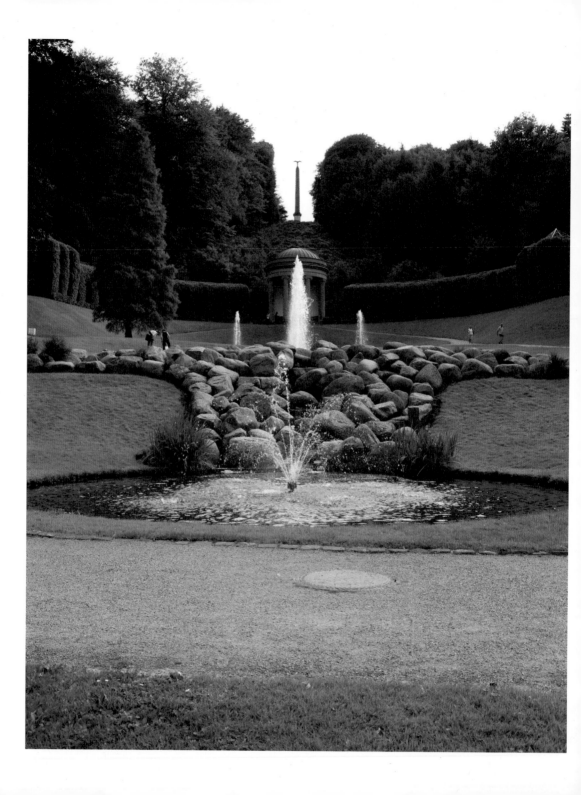

온천탕이 미술관이라고?

유럽에는 스페인 빌바오 구겐하임처럼 막대한 재원을 들여 새로 건축한 미술관
도 많지만 버려진 옛 건물을 리모델링해 관광명소로 거듭난 미술관들도 많다. 문 닫
은 화력발전소를 유럽 최고의 현대미술관으로 탈바꿈시킨 런던의 테이트 모던이나
옛 기차역을 개조해서 탄생한 베를린의 함부르거 반호프 현대미술관이 그 대표적인
경우일 것이다. 그렇다면 바로크식 정원이 딸린 온천탕을 미술관으로 개조한다면 어
떨까? 휴양을 즐기면서 미술품도 감상할 수 있다면? 엉뚱한 상상 같지만 그런 곳이
실제로 존재한다.

독일 북서쪽의 작은 도시 클레페에 가면 옛 온천탕을 미술관으로 개조한 특이하
면서도 무척이나 아름다운 미술관이 있다. 미술관 이름도 '쿠어하우스Kurhaus'인데 독
일어로 '목욕탕'이라는 뜻이다. 쿠어Kur에는 요양이라는 뜻도 있으니 일반 목욕탕이
아니라 온천탕이라고 옮기는 게 더 정확하다.

네덜란드와 독일의 국경에 위치한 클레페는 인구 5만 명이 채 안 되는 아주 작
은 시골 같은 도시다. 미술 전문가들뿐 아니라 대부분의 사람들에게 클레페는 낯선
도시다. 이곳의 시립미술관인 쿠어하우스가 위치한 곳 역시 도심이 아닌 한적한 시
골 도로변이라 일반 여행자라면 어지간한 마음을 먹지 않고서는 쉽게 찾아가기가 힘
들다. 하지만 한 번이라도 쿠어하우스를 찾은 방문객은 아마도 매해 여름을 이곳에
서 보내고 싶어할지도 모른다. 19세기 스파 호텔을 개조한 특이한 미술관 건물도 일
품이지만 로맨틱한 바로크 양식의 정원과 야외 온천탕, 눈부시게 아름다운 대운하의
풍경 등 미술관 주변을 아우르는 대자연의 운치와 멋은 충분히 중독성이 있기 때문
이다.

미술관 규모가 아주 큰 것은 아니지만 이곳을 제대로 보고 즐기려면 햇빛이 좋은 날 하루 종일 시간을 내야 한다. 일반적인 미술관 관람이 미술관 안에서 열리는 전시만 보는 것이라면 이곳의 관람 코스는 미술관, 야외 온천탕이 있던 바로크식 정원, 그리고 대운하인 그랜드 카날 이렇게 크게 세 가지로 구성되어 있기 때문이다. 그래서인지 이곳을 찾는 이들은 대부분 도시락 싸 들고 소풍을 오거나 여유로운 휴양을 계획하고 온다.

동물원 옆 미술관

자동차로 미술관을 찾아가는 데 꽤나 애를 먹었다. 비도 오는데다 미술관 바로 앞에서 길을 잘못 들어서는 바람에 '티어가르텐Tiergarten'(동물원)으로 향하고 만 것이다. 미술작품을 보려고 찾아왔는데 동물들만 보고 가는 게 아닌가 싶어 은근히 걱정이 되었다. 공원에 위치한 동물원은 운하들로 둘러싸여 있는데다가 키 큰 나무들까지 빼곡해 한번 들어서면 다시 길을 빠져나오기가 쉽지 않기 때문이다. 게다가 우리를 태운 차의 내비게이션이 자동차가 다닐 수 없는 산책로로 자꾸 안내하는 바람에 더 당황스러웠다. 운전대를 잡은 남편의 이마에선 비지땀이 주룩 흘렀다. 비가 내리는 덕에 지나다니는 사람이 거의 없어 그나마 다행이었다. 길을 헤매는 도중에 '요제프 보이스 길'이라는 이정표가 눈에 띄었다. 이 작은 시골길의 이름조차도 예술가의 이름을 딴 걸 보면 클레페라는 도시와 보이스는 특별한 인연이 있을 거라는 짐작이 들었다. 운하 사이로 난 좁은 길을 몇 번이나 뱅뱅 돈 후 겨우 방향을 잡아 나왔더니 멀리 미술관이 보였다.

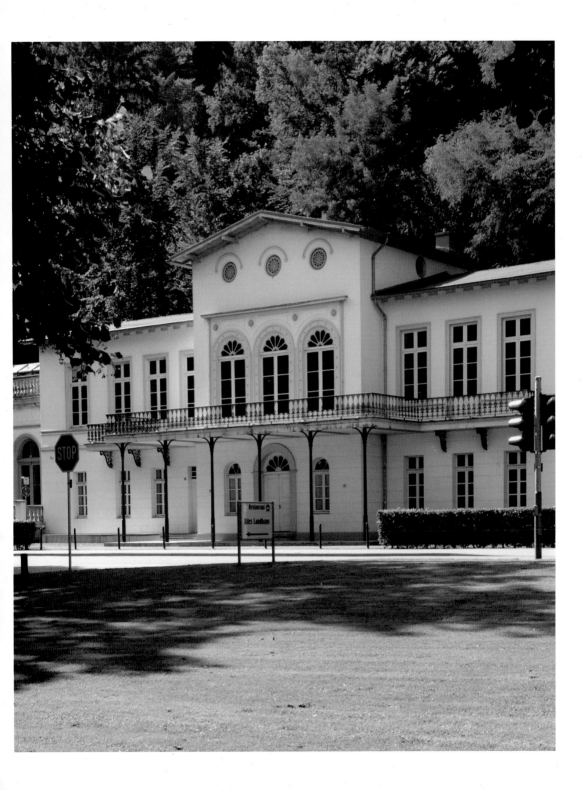

초록빛으로 범벅이 된 주변 풍광 속에 자존심 세우며 도도히 서 있는 새하얀 고급 빌라 같은 건물이 바로 쿠어하우스 미술관이다. 미술관에 도착했을 때는 다행히 비가 그치고 맑은 햇살이 비쳤다. 옛 스파 호텔을 개조해서 그런지 전시실마다 아치형 대형 창문과 발코니가 유난히도 많았다. 100여 년 전에는 발코니가 딸린 고급 객실로 사용되었던 방들이다. 전시실 내부는 자연광이 들어와 무척 밝고 경쾌했다. 리모델링 공사를 맡았던 네덜란드 출신의 디자이너 발터르 닉컬스Walter Nikkels도 옛 스파 호텔의 성격을 살려 미술관 건물을 대형 창문과 발코니가 딸린 빌라 스타일로 재창조할 것을 고집했다고 한다.

외관상 쿠어하우스는 19세기 신고전주의 양식으로 지은 건물에 17세기 바로크 양식으로 꾸민 정원이 딸린 로맨틱한 고전 미술관의 인상을 준다. 하지만 미술관 내부로 들어서면 반전이 기다리고 있다. 고전 작품들도 있긴 하지만 대부분 1960년대 이후의 혁신적인 현대미술들이 전시실 곳곳에 배치되어 관람객을 맞이하고 있기 때문이다. 그것도 그 지역의 작가들이 아닌 세계 정상급 작가들의 작품으로 가득해 그저 놀라울 따름이었다. 요제프 보이스를 비롯해 사진작가 안드레아스 구르스키와 토마스 루프, 리처드 롱, 리처드 세라, 제프 월 등 그 이름을 일일이 열거하기에는 숨이 가쁠 정도로 많은 세계 정상급 현대작가들의 작품

들로 전시실이 채워져 있다. 특히 독일 현대미술의 거장인 요제프 보이스의 작품들이 눈에 띄게 많았다. 초기작들인 석고 조각들을 비롯해 말기 대표작 중 하나인 「카프리 배터리」까지 보이스의 다양한 작품들이 소장되어 있다. 어떻게 이런 작은 소도시의 지역 미술관이 이렇게 많은 세계적 현대작가들의 작품을 소장할 수 있었을까?

클레페 미술관은 시립미술관이지만 그 출발부터 개인의 기부와 후원이 없었다면 존재할 수 없었을 것이다. 특히 독일 조각가 에발트 마타레Ewald Mataré, 1887~1965 가족은 개인 사유지였던 건물과 대지를 시에 조건 없이 기부하면서 이 시립미술관의 토대를 만들었다. 1988년 그의 딸 소냐 마타레는 아버지의 유작과 소장품 들을 모두 시에 기증하면서 아버지의 집이었던 현재의 미술관 건물도 시에 양도했다. 그 후로도 그녀는 작품 구매와 기부를 통해 꾸준히 미술관 소장품을 늘리는 데 기여해왔다. 또한 이곳의 대표 소장품 목록 중 하나인 슈테판 발켄홀Stephan Balkenhol, 1957~의 작품들 역시 지역의 또 다른 후원자가 기증한 것이다. 발켄홀은 나무를 거칠게 깎아낸 후 채색한 인물 조각상으로 유명한 독일 조각가다. 미술관은 천장이 유난히 높은 특별 전시실에 발켄홀의 작품들만을 따로 모아 전시하고 있는데 아마도 후원자에 대한 감사의 표시일 것이다.

총 3층으로 된 미술관은 특정한 동선 없이 자유롭게 거닐면서 작품을 감상할 수 있다. 미술관 내부를 거닐다 만나게 되는 거실 같은 작은 콘서트 홀, 좁은 계단, 깔끔한 마룻바닥, 커다란 발코니 창 덕분에 마치 대저택에 사는 친구 집에 놀러온 듯 친근하면서도 안락한 기분이 든다.

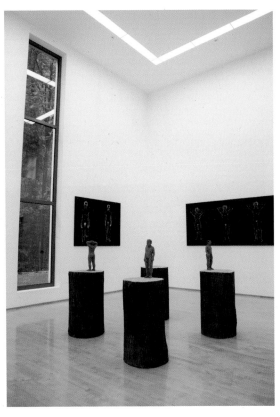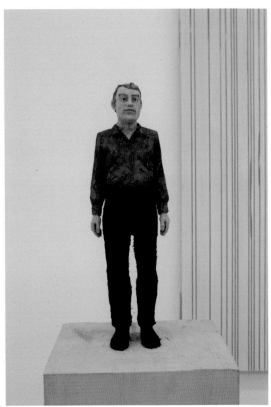

슈테판 발켄홀의 나무로 만든 인물 조각상들

19세기 말의 클레페 풍경

귀족의 휴양지에서 공공미술관으로

그렇다면 어떻게 클레페 시립미술관이 도심이 아닌 한적한 시골 마을의 온천탕에 자리 잡게 되었을까? 그 역사는 17세기까지 거슬러 올라간다. 온천탕이 생기기 전 바로크 양식의 아름다운 야외 정원이 먼저 만들어졌는데 이것은 17세기 중반 이지역의 군주였던 요한 모리츠 왕자의 아이디어였다고 한다. 그는 또한 고대 로마 유물과 미술품을 수집해 미술관 컬렉션의 초석을 다진 인물이기도 하다. 초원으로 둘러싸인 한적하면서도 아름다운 이곳은 당시 귀족들이 휴양을 하기에 좋은 곳이었을 것이다. 그러다 1845~46년 안톤 바인하겐의 디자인으로 프리드리히 빌헬름 온천탕 건물이 지어져 본격적으로 휴양지 역할을 하게 되었다. 하지만 주변에 숙소가 없어 방문객들이 불편을 호소하면서 1872~73년 독일 건축가 프리드리히 카를 슈베르트가 호텔을 추가로 건축하게 된다. 이때부터 이곳은 손님들이 온천을 즐기면서 숙박도 할 수 있는 스파 호텔로 사용되었다. 이후 주인이 몇 번 바뀌었고 마지막으로 독일 조각가 에발트 마타레의 주거지와 그의 제자인 요제프 보이스의 스튜디오로 쓰이다가 마침내 1997년 클레페 시 소유의 공공미술관으로 문을 열게 되었다. 이렇게 쿠어하우스가 클레페의 새로운 시립미술관으로 개관함으로써 1960년부터 시립미술관으로 사용되던 시내의 쾨크쾨크 하우스KoekKoek Haus는 미술재단으로 전환되었다.

온천탕에서 시작된 보이스의 신화

상설 전시실과 기획 전시실들이 있는 1층을 관람한 후 2층으로 올라갔더니 에발

트 마타레의 소장품을 위한 특별 전시실이 있었다. 마타레 가족의 숭고한 기부의 뜻을 기리기 위한 목적도 있겠지만 미술관 측은 마타레를 20세기와 21세기 독일 미술을 잇는 예술가로 평가하기 때문에 그의 작품만 따로 모아 보여주고 있었다.

주로 동물이나 사람 형상에서 모티프를 딴 구상 조각으로 잘 알려진 마타레는 쾰른 대성당의 남쪽 출입문 네 개를 제작하면서 독일에서 명성을 얻기 시작했다. 그는 일찍이 작품 세계를 인정받아 1932년 뒤셀도르프 미술 아카데미에 교수로 부임했지만 이듬해 나치가 정권을 잡으면서 퇴폐미술가로 낙인찍혀 교수직을 박탈당했다. 전쟁이 끝난 후 대학에 복직해 후학들을 가르쳤는데 그의 제자 중 가장 유명한 작가가 바로 요제프 보이스다. 20세기 독일이 낳은 최고의 예술가로 추앙받는 요제프 보이스가 가장 영향을 많이 받은 스승이 바로 그였다.

요제프 보이스 역시 훗날 스승의 뒤를 이어 모교에서 교수가 된다. 하지만 교육의 평등권을 주장하며 모든 이에게 강의실을 개방했던 보이스는 학교 당국과 마찰을 빚다 결국 해임되었다. 소신과 자기 철학이 분명했던 스승과 제자는 이렇게 같은 대학에서 교수가 되었다가 해임되는 한 운명을 나눠 가졌던 것이다. 한때 신경쇠약에 시달리기도 했던 요제프 보이스는 스승의 집이기도 했던 이 쿠어하우스 건물 1층에 8년간(1957~64) 기거하면서 스스로를 치유하며 주요한 작품들을 많이 남겼다. 20세기를 대표하는 미술가 요제프 보이스의 신화가 바로 이곳 온천탕 건물에서 시작되었다는 사실을 아는 이는 미술계에도 별로 없을 것이다. 이쯤 되면 왜 이런 변방의 미술관에 보이스의 작품이 이토록 많이 소장되어 있는지 그리고 미술관 앞길의 이름이 왜 '요제프 보이스 길'인지 쉽게 설명될 터이다.

독일의 구상 조각가 마타레의 작품이 전시된 홀

요제프 보이스의 「유스티티아」와 그의 작품이 전시된 모습

「램프」와 그가 쓰던 화구들

3층으로 올라가는 나무 계단과 카페 모리츠 전경

쿠어하우스 미술관의 명물

마타레 전시실을 빠져나와 2층에 있는 나머지 전시실을 관람한 후였다. 복도 한 가운데 생경하게 자리 잡은 나무 계단이 내 시선을 끌었다. 3층으로 통하는 통로인 것 같은데 천장이 유리로 마감되어 있어 내부로 쏟아지는 자연광이 신비감을 연출한 다. 빠듯한 일정 때문에 올라갈까 말까 하고 망설이고 있는 내 표정을 읽은 미술관 안내원이 말을 건넸다. "한번 올라가보세요. 여기가 미술관에서 가장 아름다운 곳이 랍니다." '가장 아름다운 곳'이라는 말에 귀가 솔깃해진 나는 호기심 반 기대 반으로 계단을 조심스럽게 올라갔다. 계단을 오르는 동안 아름다운 조각이 전시된 옥상 조 각공원이나 야외 특별 전시실을 상상했다. 그런데 작품은 하나도 없고 뜻밖에도 고 소한 커피 향이 진동을 했다. 카페테리아였다. 원형으로 된 이 카페테리아는 벽 전체 가 통유리로 되어 있어 그야말로 안과 밖이 따로 없는 투명 카페테리아였다.

아뿔싸, 미술관 안내원은 미술 마니아가 아닌 커피 마니아였던 것이다. 이곳의 역사성을 강조하기 위해서인지 카페 이름도 위에서 소개한 이 지역 옛 군주의 이름 을 딴 '카페 모리츠'였다. 옥상에 마련된 이 카페테리아는 아름다운 클레페의 주변 풍 경을 한눈에 조망할 수 있는 미술관의 또 다른 명물이었다. 예약만 하면 단체 식사도 가능하고 결혼이나 생일, 소모임 등을 위해 대관도 가능해 지역민들의 많은 사랑을 받고 있었다.

이곳에는 카페 모리츠 말고 또 하나의 명물이 있다. 온천의 광천수를 마시던 옛 펌프 방과 스파 호텔을 잇는 긴 복도 갤러리 공간으로 그 길이가 무려 55미터가 넘는 다. 이렇게 길고 널찍한 공간에 현대미술 작품들이 띄엄띄엄 자리를 틀고 있다. 작품 들 입장에서 보면 참으로 여유롭고 한적한 집을 만나 호사를 누리는 셈이다. 게다가

창밖에 펼쳐지는 주변 풍광까지 아름다우니 작품도 이를 감상하는 관람자도 모두 심신의 요양이 될 법하다.

조각이 있는 바로크 정원을 걷다

미술관 건물은 산책로를 통해 바로크식 야외 정원으로 연결되어 있었다. 그래서 미술관 관람을 마친 관람객들은 자연스럽게 야외 정원으로 향한다. 안내 데스크 직원 말로는 지역민들에게는 미술관보다 아름다운 야외 정원이 더 인기라고 한다. 야외 정원은 고대 로마의 원형경기장처럼 층계를 이룬 형태였다. 중앙에 있는 분수를 중심으로 뒤쪽엔 원형 돔이 세워져 있었고, 그 양쪽으로 나무가 줄지어 늘어선 기다란 산책로가 만들어져 있다. 산책로 사이사이에는 철재와 나무로 만들어진 아치형의 자연 창들이 나 있어 미술관의 아치형 창들과 조화를 이루었다.

정원의 한가운데에는 아테네 여신상이 놓여 있는데, 1660년 네덜란드 조각가 아르투스 켈리누스Artus Quellinus가 제작한 것이다. 당시 브란덴부르크의 군주였던 요한 모리츠 왕자의 예술과 학문에 대한 열정을 기리는 의미로 제작해 암스테르담이 클레페 시에 선사한 것이다. 18세기 중반까지만 해도 맞은편에는 전쟁의 신 마르스 조각상과 서로 마주보고 있었다고 한다. 현재 원본은 미술관 내부에 전시되어 있고 야외에 있는 것은 복제본이다.

분수 앞에 놓인 벤치에 앉아 길 건너에 있는 그랜드 카날 쪽을 바라보는데 높은 기둥 하나가 시야를 가로막았다. 대운하인 그랜드 카날과 야외 정원 사이에 세워진 기둥 맨 위에는 한 남자의 조각상이 세워져 있었다. 낯익은 조각이었다. 「새로운 철

미술관의 정원 아치창 너머로 보이는 아테나 여신상과 슈테판 발켄홀의 조각상 「새로운 철인」

인」이라는 제목을 단 이 조각상은 미술관 내부에서도 보았던 독일 조각가 슈테판 발켄홀의 작품이었다. 마치 17세기 아테나에게 말을 건네는 21세기 청년의 모습 같았다. 나중에 알고 보니 이 조각상은 2004년 요한 모리츠 왕자의 탄생 400주년을 기념해, 클레페 시민들의 기부와 후원으로 만들어진 뜻깊은 작품이었다. 지금은 이 조각상이 쿠어하우스 미술관을 상징하는 새로운 랜드마크가 되었다고 한다.

국제적인 공공 휴양지

앞서 말했듯, 클레페는 인구 5만이 안 되는 작은 도시다. 하지만 이 미술관을 후원하는 지역 멤버십 회원이 1,400명이 넘는다고 한다. 그 후원금이 이렇게 지역의 랜드마크가 되는 귀중한 미술품 제작뿐만 아니라 기획 전시회 팸플릿 제작에도 쓰인다니 놀라울 따름이다. 이뿐 아니다. 2010년부터 2년간 미술관 건물 1층에 위치했던 옛 프리드리히 빌헬름 온천탕과 요제프 보이스의 아틀리에를 복원하기 위한 공사가 진행되었는데, 여기에 드는 총 공사비의 반 이상은 주 정부와 클레페 시가 지원하고 나머지는 미술관 멤버십 회원과 지역민 들의 자발적인 기부와 후원으로 충당했다고 한다. 또한 이 공사 프로젝트를 위해 미술 작가들은 자신의 작품을 기증·판매하고 음악가들은 자선 음악회를 열어 기금을 모금하는 등 지역 예술가들까지 발 벗고 나섰고 여기에 예술인, 행정가 등 모두가 합심해서 미술관의 복원 공사를 도왔다. 클레페가 낳은 위대한 아들 요제프 보이스를 기념하고 지역의 역사성을 회복하기 위한 이 공사는 그야말로 개인에서부터 단체, 기업과 정부까지 나선 초대형 합작 프로젝트였던 것이다. 이름 없는 유럽 변방의 작은 도시를 문화예술이 숨 쉬는 매력적인 관

리모델링한 보이스의 아틀리에

광도시로 만드는 진짜 원동력이 바로 여기에 있는지도 모른다. 2012년 말 복원 공사가 마무리되면서 이제 이곳을 찾는 관람객들은 보이스가 이전에 쓰던 아틀리에와 온천탕의 모습도 볼 수 있게 되었다. 이제 쿠어하우스는 지역민뿐 아니라 멀리서 찾아온 이방인들에게도 미술과 자연을 통해 심신의 피로를 풀어주는 국제적인 공공 휴양지로 성장하고 있다.

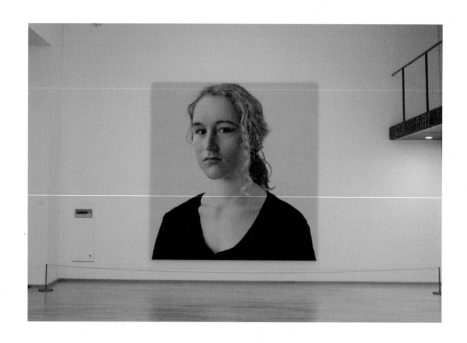

프란츠 게르치, 「**실비아 II**」**, 천에 템페라, 300×290cm, 2000**

이 시대 가장 중요한 포토리얼리즘 작가 중 한 사람인 프란츠 게르치Franz Gertsch, 1930~는 1972년 카셀 도쿠멘타에 초대되면서 국제적 주목을 받기 시작했다. 초기에는 회화 작가로 데뷔했으나 1980년대 중반부터 20년간 목판화 작품을 제작해왔다. 최근에는 목판화의 기법을 회화에 접목시킨 독특한 포토리얼리즘 회화를 선보이고 있다.

회화와 판화 사이를 오가며 다양한 매체를 실험해왔지만 작가가 데뷔 시절부터 지속적으로 다루어온 주제는 자연과 인간이었다. 특히 그는 인간의 심리와 본성을 거대한 초상화의 형태로 재현해왔는데 그 대표작이 바로 「실비아」 연작이다. 1998~2004년 「실비아」 연작 총 세 점이 제작되었는데, 그중 두 번째 작품이 이곳에 소장되어 있다. 같은 여성 모델을 증명사진처럼 사실적으로 그린 초상화이지만 그림 속 실비아는 제각각 다른 표정을 짓고 있다. 「실비아 I」에서는 소심하고 동정심을 유발하는 표정으로, 「실비아 II」에서는 자신감이 넘치고 다소 도도해 보이는 모습으로, 그리고 「실비아 III」에서는 마치 죽음을 예견하듯 심각하고 절망적인 표정으로 그려져 있다. 이렇게 한 여성의 연대기적 초상이면서 그림의 연대기이기도 한 이 시리즈는 『실비아, 그림 한 점의 연대기Silvia, The Chronicle of a Painting』라는 제목의 책으로도 출간되었다.

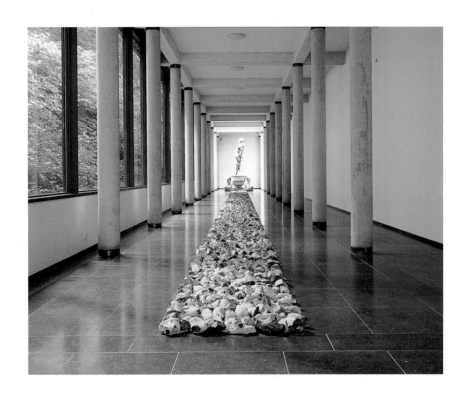

리처드 롱, 「한여름 부싯돌 선」, 2001

영국 출신의 대지 미술가인 리처드 롱의 작품으로, 미술관 바닥에 부싯돌들을 직사각형 모양으로 길게 늘어놓아 30미터 길이의 선을 만든 설치미술이다. 이 작품은 작가가 쿠어하우스 미술관을 위해 특별히 제작한 것으로, 이 미술관의 리모델링 공사를 맡았던 건축가 발터르 닉컬스의 '예술과 자연 사이의 대화'라는 건축 개념에서 영감을 받아 제작했다고 한다. 2001년 이곳에서 열린 리처드 롱 회고전 때 처음 선보였으며, 2년 후인 2003년, 미술관 회원들의 기금으로 구입해 영구 소장하게 되었다.

1960년대 후반부터 '자연과 인간 사이의 교류'라는 주제로 롱은 세계 곳곳을 여행하면서 자연 속에 잠시 자신의 흔적을 남긴 사진이나 여행지에서 가져온 돌멩이나 석탄 등을 텍스트와 함께 전시하는 방식으로 작업해왔다. "걷는 것이 예술이다"라고 말하는 그는 예술의 재료가 돌, 바람, 바다, 대지 등 자연이 될 수 있다고 주장한 대지 미술가 중 한 사람으로 예술의 개념과 재료의 범주를 확장했다는 평가를 받고 있다.

미술관 옆 동물원, 클레페 티어가르텐
Tiergarten Kleve

1990년대 후반 인기를 끌었던 한국영화 제목처럼 클레페 미술관 옆에는 아주 아름답고도 유서 깊은 동물원이 있다. 1959년 개관한 이곳에는 멸종 위기에 처한 지역 동물들을 비롯해 300여 마리의 다양한 동물들이 살고 있다. 유럽의 동물원이야 다 비슷할 테지만 클레페 동물원은 저녁 시간에 운영되는 밤 사파리 투어가 있고, 동물을 직접 만져볼 수 있고 먹이도 줄 수 있다는 점이 특이하다. 그래서 어린이를 동반한 관광객들에게 큰 인기를 끌고 있다. 또한 장엄한 숲으로 둘러싸인 동물원 주변 풍경도 무척 아름답다. 17세기 군주의 이름을 딴 '모리츠 왕자 운하'를 중심으로 왼쪽에 동물원이 있고, 오른쪽에는 '숲 정원Forstgarten'이 위치해 있다.

슈바넨부르크 성
Swanenburg

우리말로 '백조의 성'을 뜻하는 슈바넨부르크 성은 클레페의 중심이자 관광객이 가장 많이 찾는 명소다. 이 성은 도시 중심에 있는 경사진 언덕 위에 위치해 있는데, 지금은 잘 가꾸어진 언덕이지만 예전에는 절벽이었 다. 이 성은 클레페의 기원이 된 곳으로 클레페라는 도시 이름도 절벽을 뜻하는 독일어 클리프Kliff에서 유래 했다고 한다. 10세기경 클레페 공작의 거주지로 처음 세워진 이 성을 중심으로 도시가 생겨났고, 15세기에 고딕 스타일로 리모델링되었다가 17세기에 바로크 스타일로 다시 꾸며졌다. 설립 초기부터 17세기까지는 클레페 공작의 소유였다가 이후 지역 정부로 소유권이 이전됐다. 1917년에는 감옥으로 사용되기도 했다. 제 2차 세계대전 때 폭격으로 도시 건물의 90퍼센트가 파괴되었을 때 성 역시 크게 파손되었다. 오늘날의 성은 전후에 다시 복구된 것으로 현재 정부 관청 건물로 쓰이고 있는데 건물 안에는 클레페 지질학·역사박물관도 함께 위치해 있다.

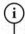

찾아가는 길	버스: 클레페 역에서 58번 버스(Nimwegen 방향)로 갈아탄 후 Forstgarten에서 하차 (클레페행 기차는 뒤셀도르프 역에서 30분마다 있음)
개관 시간	화~일: 오전 11시~오후 5시 휴관일: 매주 월요일, 12월 24~25일, 12월 31일, 1월 1일
입장료	일반: 10€ 학생: 5€ 15인 이상 단체: 8€

Address: Tiergartenstrasse 41, 47533 Kleve
Tel: +49 (0)2821-750 10
www.museumkurhaus.de
E-mail: info@museumkurhaus.de

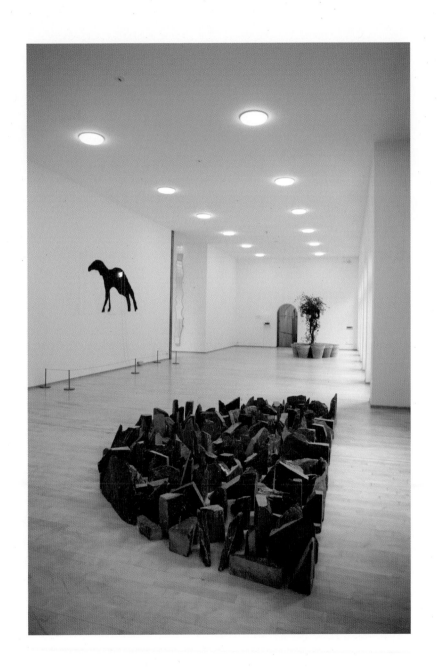

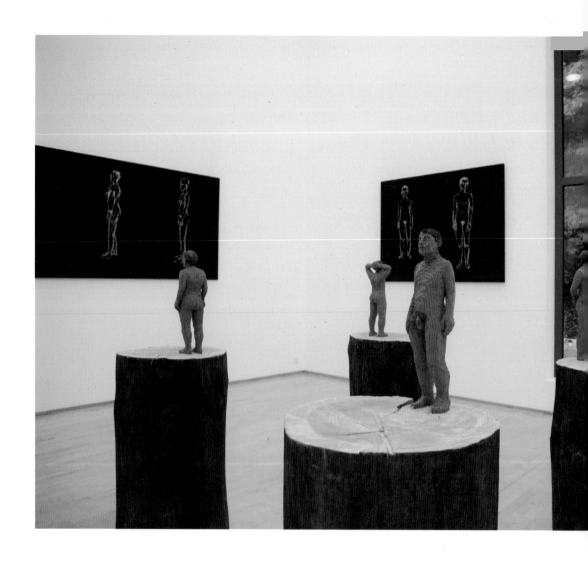

"중세의 성인상들에 나는 완전히 매료됐다. 꼭 종교적인 이유 때문은 아니다.
그 성인상들이 당대 사람들에 대한 이야기를 전하기 때문이다."
―슈테판 발켄홀

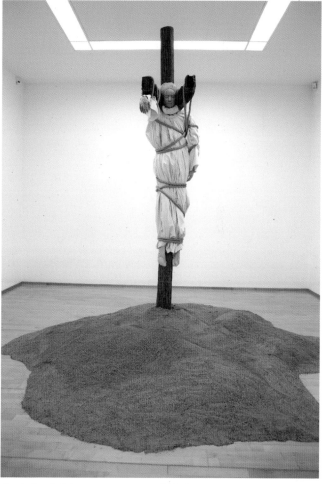

팔로마 파르가 바이츠Paloma Varga Weisz, 「교수형」, 2003~04

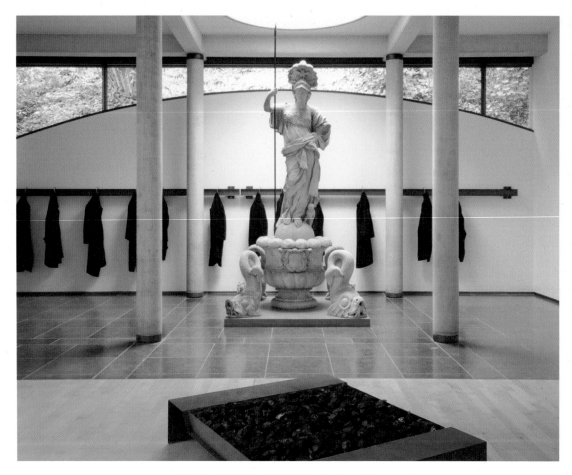

17세기에 만들어진 아테나 여신상과 야니스 쿠넬리스의 「무제」(2011)

02

숲 속 궁전에서
요제프 보이스를 만나다

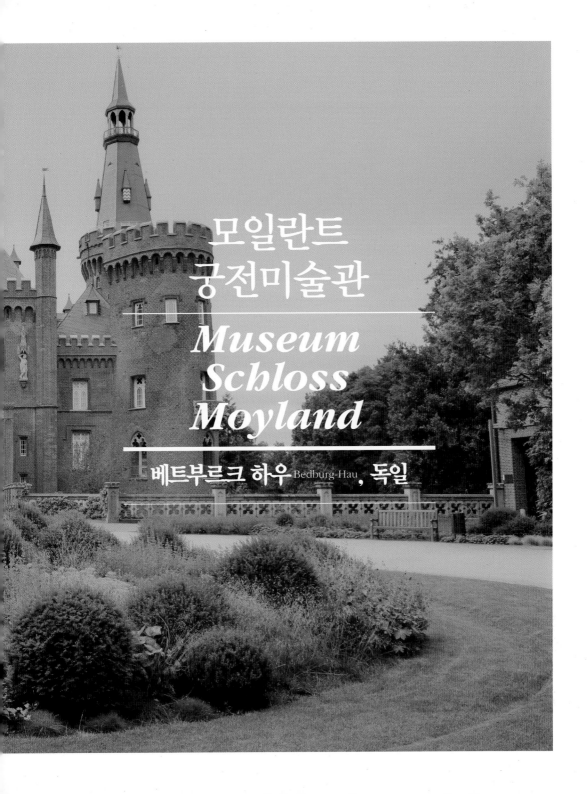

모일란트
궁전미술관

Museum
Schloss
Moyland

베트부르크 하우 Bedburg-Hau, 독일

세련된 장식이 돋보이는 모뉘먼트 공전미술관 구 출입문 전경

프리드리히 대왕의 시골 궁전

클레페에서 자동차로 10여 분 달리다 보면 베트부르크 하우라는 아주 조용하고 한적한 도시가 나온다. 클레페도 인구 5만이 안 되는 작은 도시지만 이곳은 1만 2,000명이 조금 넘게 사는 정말 시골 마을 같은 곳이다. 이렇게 작고 조용한 도시에 한때 프로이센 왕국을 지배했던 프리드리히 대왕의 궁전이 위치해 있다는 사실을 아는 이는 별로 없을 것이다. 또한 그런 고성이 미술관으로 변신해 주옥같은 근현대 예술품들의 안식처가 되었다는 사실을 아는 이는 더더욱 드물 것이다. 그 주인공은 바로 700년의 전통과 역사를 지닌 모일란트 궁전미술관이다. 알지도 못했고 평생 찾아가볼 엄두도 못 냈을 이 작은 도시까지 내가 기꺼이 찾아가게 된 것도 순전히 프리드리히 대왕이 살았던 궁전에 대한 호기심과 그곳에서 만나는 현대미술은 어떤 모습일지 직접 확인하고 싶은 충동 때문이었다.

모일란트 궁전미술관은 자동차가 들어갈 수 없는 조용하고 한적한 숲 속에 위치해 있다. 울창한 나무들로 에워싸인 잘 닦인 산책로를 따라 10분 정도 걸었더니 위풍당당하면서도 도도한 궁전이 모습을 드러냈다. 사실 '14세기에 지은 독일 궁전'이라는 정보만을 가지고 찾아갔기에 건축물 자체에 대한 기대는 크지 않았다. 당시의 독일 건축이란 너무도 보잘것없었기 때문에 아무리 궁전이라 하더라도 우리가 떠올리는 17세기나 18세기 프랑스의 화려한 바로크식 궁전과는 비교가 되지 않기 때문이다. 하지만 모일란트 궁전은 기대 이상으로 매력적이고 웅장했다. 둥글고 육중한 기둥과 뾰족한 탑 들이 인상적인, 전형적인 독일식 고딕 건축물이었다. 붉은 벽돌로 지은 건물은 세월의 흔적을 반영하듯 이끼와 담쟁이넝쿨로 곳곳이 덮여 있었는데 낡아 보이기보다는 오히려 정감과 운치가 느껴졌다. 하얗게 칠해진 창문과 출입문 들

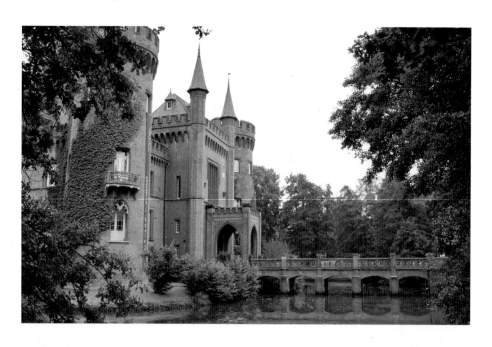

인공 연못인 해자에 둘러싸인 모일란트 궁전미술관 전경과 야외 정원

은 외관의 붉은 벽돌과 대조를 이루면서 단정하고도 세련된 인상을 주었다. 특히 새하얀 색으로 칠해진 주 출입문은 까만색의 특이한 나뭇잎 패턴으로 장식되어 있어 현대인의 눈에도 무척이나 세련돼 보였다. 궁전 주변의 정원들 역시 깔끔하게 잘 정돈되어 있어 오랜 세월 동안 공들여 가꾼 흔적이 엿보였다. 이곳이 미술관임을 암시하듯 정원 곳곳에는 야외 조각품들이 놓여 있고, 해자로 둘러싸인 성은 마치 작은 섬 위에 떠 있는 것처럼 신비롭게 보였다. 저렇게 고풍스러운 중세 궁전 안에는 분명 렘브란트나 바토가 그린 화려하고 장엄한 고전 회화 작품이 멋지게 걸려 있어야만 할 것 같았다. 그런데 저 안에서 미술 전문가들조차 난해하게 여기는 현대미술가들의 설치작품을 대거 볼 수 있다는 사실이 상당히 아이러니하고도 흥미로웠다.

권력과 철학, 학문과 예술이 공존하는 궁전

모일란트 궁전이 미술관으로 변신해 대중에게 처음 개방된 것은 1997년이었다. 그러니까 미술관 자체의 역사는 그리 오래되지 않은 것이다. 하지만 그 짧은 기간에 수만 점이 넘는 근현대 미술품을 소장하면서 지역 미술관으로서뿐 아니라 국제적인 미술관으로서 자리매김할 수 있었다고 하니 정말 놀라운 일이 아닐 수 없다. 그렇다면 프리드리히 대왕은 왜 모일란트 궁전에 살게 되었으며, 또 궁전은 어떻게 현대미술관으로 변신하게 된 것일까?

기록에 따르면 이 성은 원래 이 지역 귀족 소유로 1304년에 처음 지어졌다가 1662년 다른 귀족에게 소유권이 넘어가면서 증축되고 내부도 바로크 스타일로 다시 꾸몄다고 한다. 30년쯤 후인 1701년, 프로이센 왕국의 초대 국왕이 된 프리드리

모일란트 궁전 700여 년의 역사를 기념하는 특별전이 열린 전시실 전경

히 1세가 성을 사들여 재증축하게 되었고 왕과 그의 가족들이 이 지역을 방문할 때마다 이곳에 머물렀다고 한다. 그러니까 일종의 별장처럼 사용했던 것이다. 1740년 아버지의 뒤를 이어 즉위한 프리드리히 2세(프리드리히 대왕)는 그해 9월, 평소 존경하고 흠모해왔던 프랑스의 저명한 철학자 볼테르를 이곳에서 만나 정치와 역사를 토론하기도 했다. 비록 그들의 관계가 악감정으로 끝나긴 했으나 볼테르는 1766년 이 성 안에 철학자들을 위한 아카데미를 설립할 계획을 세우기도 했다. 한마디로 권력과 철학, 학문이 공존 공생했던 장소인 것이다. 하지만 같은 해에 프리드리히 대왕은 7년전쟁을 치르면서 진 부채를 갚기 위해 결국 이 성을 처분해야 했고 이때 네덜란드의 부유한 귀족 가문인 스틴그라흐트 가족에게 성의 소유권이 넘어갔다. 그 후로 스틴그라흐트 가문은 1990년 성의 소유권이 정부로 넘어가기 전까지 지난 수백 년간 성의 실제 소유주가 되었다. 그렇다고 이 가문 사람들이 이 성에 계속 거주했던 것은 아니다. 성은 제2차 세계대전 때 건물 대부분이 파괴되어 사람이 살 수 없는 폐허나 마찬가지인 상태로 오랫동안 방치되어왔다. 그러다가 이곳을 미술관으로 재건축하자는 제안이 받아들여지게 되면서 1987년부터 대대적인 청소와 복원 작업을 시작으로 재건축 공사를 거쳐 1997년 마침내 공공미술관으로 개관하게 된 것이다. 이것

은 버려진 궁전이 미술관으로 화려하게 변신하는 것을 의미할 뿐 아니라 역사 속에 잊힐 뻔한 주요 문화재가 부활하는 것을 의미하기도 했다. 이렇게 모일란트 궁전미술관은 지난 700년간의 네덜란드와 독일의 역사를 고스란히 담고 있는 역사적인 공간인 것이다.

숲 속 궁전의 이유 있는 변신

동화 속 궁전 같은 화려한 외관과는 달리 미술관 내부는 확실히 현대미술관다웠다. 바로크 스타일로 꾸민 장식적인 옛 모습은 거의 찾아볼 수 없었고 재건축 공사를 하면서 미술관의 용도에 맞게 깔끔하고 고급스러운 모습으로 새단장했다. 1층 중앙 홀과 계단뿐 아니라 주요 전시실들도 모두 하얀 대리석 바닥과 벽, 거기다 장식을 완전히 배제한 미니멀한 디자인의 천장 조명으로 마감해 모던한 화이트 큐브 갤러리 공간으로 변신했다. 물론 기획 전시실이나 전시실 일부 벽은 단조로움을 피하기 위해 강

화이트 톤으로 리모델링한 중앙 홀과 계단(왼쪽).
층계 사이에 요제프 보이스의 사진(오른쪽)이 걸려 있다.

중세에는 예배당으로 사용되었던 전시실 내부 전경(위 왼쪽)과 좁고 가파른 계단(위 오른쪽).
스테인드글라스로 장식된 큰 창문이 있는 홀(아래)

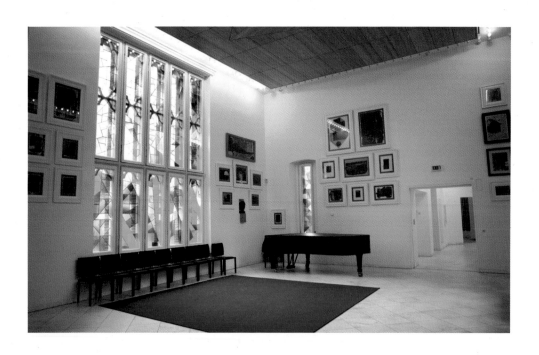

렬한 빨강이나 녹색 등의 원색으로 칠하는 센스도 잊지 않았다. 어느 인테리어 잡지에서 본 붉은색 포인트 벽지로 장식한 화이트 톤의 넓은 오피스가 연상되기도 했다.

한편으로는 과거 여기에서 살거나 머물렀던 호화로웠던 옛 주인들의 흔적이나 체취를 모두 지워버리고 오로지 새 주인으로 입주한 예술작품들에게만 충실한 공간으로 변한 듯해서 아쉽기도 했다. 하지만 역사성을 중시하는 독일인들이 과거의 흔적을 이렇게 완벽히 없애버릴 리 없다. 그런 아쉬움을 달래주듯, 전시장을 돌다보면 탑과 지하 공간 등 건물 여기저기 숨은 곳에서 옛 중세의 흔적을 고스란히 간직한 장소들을 어렵지 않게 만나게 된다. 붉은 벽돌로 된 가파르고 좁은 계단, 중세 교회당 건물로 쓰였던 궁륭형 천장이 있는 지하 전시실, 바깥 햇살이 성스럽게 비치는 스테인드글라스로 장식된 큰 창문들 그리고 다락방에서 바깥을 볼 수 있는 아치형의 소박하고 작은 창문들은 이곳의 옛 주인들이 누렸을 영화와 정취를 대변하는 듯했다.

요제프 보이스의 학교 후배, 그의 후원자가 되다

지하부터 3층까지 있는 각 전시실은 소장품들로 채워져 있는데, 기획전을 열 때면 독립된 공간에 기획 전시실을 따로 마련하기보다 기존 소장품과 새로운 미술품을 같은 장소에 함께 설치한다는 특징이 있다. 이렇게 근대미술과 현대미술, 상설 전시와 기획 전시가 한 공간에서 만나 공존 공생하고 있는 모습이 무척이나 인상적이었다. 그런데 2층 전시실을 돌 때쯤 유독 요제프 보이스의 작품이 많다는 걸 새삼 깨달았다. '왜 이리 보이스의 작품이 많은 거야?' 하는 의문을 계속 되뇌다 순간 이곳의

대표 소장품이 바로 요제프 보이스의 작품이라는 사실을 겨우 기억해냈다. 모일란트 궁전과 보이스는 도대체 무슨 관계인 걸까?

이곳의 소장품은 원래 클레페 지역의 컬렉터였던 판 데어 흐린턴 형제가 50년간 수집한 것으로 회화에서 조각, 드로잉, 판화, 사진, 응용미술까지 그 장르도 다양하고 19세기부터 현대미술까지 시기도 다양한 예술품들로 구성되어 있다. 그중에서도 20세기 독일 미술을 대표하는 요제프 보이스의 작품이 다수를 차지하고 있는데 보이스의 초기작부터 말기작까지 4만여 점이 넘는 회화와 조각, 드로잉 들이 이곳에 소장되어 있다. 또한 미술관 안에 위치한 '요제프 보이스 아카이브'는 보이스가 직접 기증한 10만 점이 넘는 보이스 관련 기록물과 사진 들을 보유하고 있어 보이스 연구자들에게는 중요한 자료실 역할도 하고 있다. 모일란트 궁전미술관이 이렇게 특정 작가의 작품을 많이 소장하게 된 것은 바로 흐린턴 형제와 보이스와의 특별한 인연 때문이었다.

평범한 농가 가정에서 태어난 두 형제는 대학 때 미술사를 전공한 뒤 각각 큐레이터와 교사로 일하면서 지역에서 활동하는 젊은 작가들의 작품을 사 모으기 시작했다. 지인의 소개로 당시 무명이었던 요제프 보이스를 알게 되었는데 보이스는 그들 형제가 다녔던 클레페 지역의 고등학교 선배이기도 했다. 학교 선후배 사이가 막역한 건 한국뿐 아니라 독일도 마찬가지인지 흐린턴 형제는 보이스의 작품을 보자마자 곧 매료되었고, 컬렉터로서 작품을 구입하는 데 그치지 않고 보이스의 첫 개인전과 두 번째 개인전까지 열어주는 등 열렬한 후원자가 되었다. 이렇게 보이스가 작가로 데뷔하던 시절부터 시작된 그들의 우정은 작가가 생을 마감할 때까지 이어졌고 모일란트 미술관 곳곳에 전시된 보이스의 작품들은 바로 그 우정의 흔적이자 증거품인 것이다.

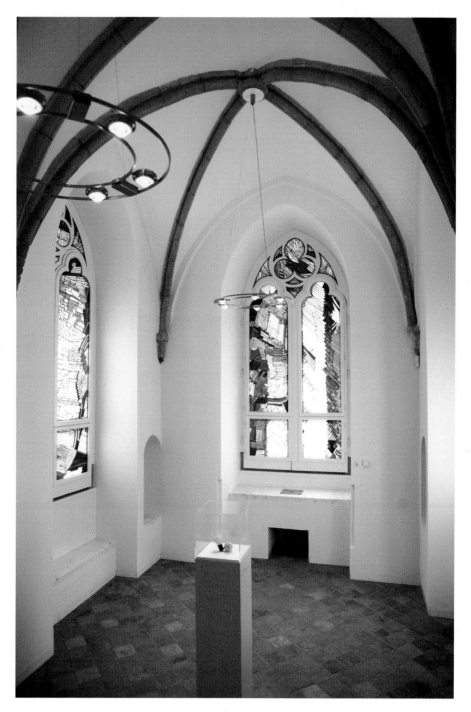

미술관 곳곳에 설치된 요제프 보이스의 작품들 중 하나. 위 작품은 「카프리 배터리」. 1985년작

토니 아워슬러의 영상설치 작품이 부르크하르트 베예를Burkhart Beyerle, 1930~의 평면적인 회화 작품들과 함께 전시되어 있다.

이런 사연으로 이곳에 터를 잡게 된 요제프 보이스의 작품들을 비롯해, 대부분의 근현대 작품들이 시대적 구분 없이 한 공간에 섞여 전시되어 있다. 미술사적인 분류 보다는 시대와 장르, 매체를 초월하는 다양한 작가의 작품들을 한 공간에 동시에 전 시함으로써 방문객들에게 또 다른 감상법과 소통 방식을 제시하려는 것인데 이 역시 요제프 보이스가 제안한 아이디어였다고 한다. 가령 미디어 작가 토니 아워슬러Tony Oursler, 1957~의 실험적인 영상 설치작품이 평면적인 20세기 모던 회화 작품들과 한방 에 나란히 전시되는 식이었다. 하지만 이러한 전시 방식도 정기적으로 바뀐다. 때로 는 주제나 작가별로 나뉘어 전시되기도 한다. 수많은 소장품을 최대한 많이 보여주 기 위함인지 작은 그림들은 복도나 전시실 벽에 아래위 할 것 없이 그룹을 지어 다닥 다닥 붙여놓았는데 그 자체가 하나의 설치미술 같았다.

시골 미술관의 넉넉한 인심

좁고 가파른 계단을 몇 번 오르락내리락하다 보니 진땀이 나긴 했지만 옛 궁전의 다락방을 오르는 것은 분명 특별하고도 유쾌한 경험이었고 또한 꽤나 재미있는 일이 기도 했다. 생각보다 미술관 규모가 크기도 하고, 지하부터 꼭대기 층까지 다 챙겨서 구경하다 보니 어느덧 마감 시간이 다 되어버렸다. 안내 데스크 직원에게 인사하고 밖으로 막 나서려는데 그 직원이 바깥 별관 건물에서 하는 전시도 꼭 보라고 일러준 다. 처음 미술관을 들어설 때부터 한국에서 일부러 왔다고 하니 이것저것 브로슈어도 챙겨주고 아낌없이 설명을 해주던 친절한 독일 아줌마였다. 미리 예약한 지역민들이 전시를 보러 와서 관장님이 직접 전시 설명까지 해주실 예정이란다. 관장님께는 지금

연락할 테니 예약자 명단에 없어도 그냥 그룹에 합류하라는 안내가 따랐다. 숲 속이고 늦은 시간이라 잠시 망설였지만 호의를 거절할 수도 없어 시키는 대로 했다.

미술관 입구 쪽에 위치한 별관 건물은 단순한 단층짜리 붉은 벽돌 건물이었다. 그런데 전시장 주 출입구 바로 앞에 자동차 두 대가 주차되어 있는 게 아닌가. '누가 얌체처럼 여기다 차를 세워놓은 거지?' 오늘 단체 관람이 예약되어 있다고 했으니 분명 지각한 사람이 급하게 주차하고 들어갔겠거니 생각했다. 그런데 차 하나는 금색 덮개까지 씌워져 있어 어쩌면 사정이 있어 장기 주차를 하게 된 미술관 직원 차일 수도 있겠다는 생각이 들었다.

별관에서는 스페인 작가 안토니 타피에스의 기획 전시가 열리고 있었고 미술사 박사 느낌이 물씬 풍기는 구레나룻까지 기른 나이 지긋한 관장님이 지역민들에게 열심히 전시 설명을 하고 계셨다. 전시장 문을 조심히 열고 들어서자 예기치 않은 동양인의 등장에 미소 지으며 악수까지 청해주신다. 와줘서 고맙다며 전시 투어 끝나고 간단한 다과가 마련되니 꼭 먹고 가란다. 이것 역시 대도시의 미술관에서는 절대 경험하지 못할 시골 미술관의 인심이자 환대 방식이다. 이미 퇴근 시간을 넘긴 늦은 저녁에 지역민을 위해 관장님이 직접 전시 설명을 하고 있다는 것도 놀라웠지만 그 시간에 숲 속 미술관에 와서 전시를 즐기는 지역 아줌마 부대의 열성도 대단해 보였다. 나중에 알고 보니 이곳은 일요일에도 전시를 기획한 큐레이터나 관장이 직접 나와 전시 설명을 해주는 등 미술을 통해 지역민들에게 봉사하고 소통하고 있다고 한다. 그 방식이 참으로 감동적이었다. 생각지도 못한 다과 덕분에 저녁까지 해결한 후 다시 길을 재촉했다.

그런데 입구의 자동차가 다시 눈에 들어오면서 호기심이 발동했다. 전시장 입구에서 안내를 맡고 있는 여직원에게 살짝 물어봤다. "저 차 누구 거예요? 여기 주차해

모일란트 궁전미술관의 별관 건물에서 관장의 전시 설명을 듣고 있는 지역민들

독일 작가 이네스 타르틀러의 설치미술 작품 「자동차 차고」, 2004

도 되는 건가요?" 직원의 말이 충격이었다. "물론 안 되죠. 저 차들 작품이에요." 독일 출신의 이네스 타르틀러라는 젊은 여성 작가의 설치미술이었던 것이다. 그러고 보니 언젠가 미술잡지에서 본 적이 있는 것도 같다. 이후에 확인해보니 베를린에서 활동하는 타르틀러는 2004년 베를린에서 처음 '자동차 차고' 프로젝트를 선보인 후 이후 영국과 뉴질랜드 등에서 계속 이 프로젝트를 업데이트해 전시하고 있었다. 보통 자동차 덮개는 대부분 검은색이나 회색 등 눈에 띄지 않고 때도 덜 타는 짙은 무채색인 경우가 많다. 그런데 우연히 주차장이나 길에서 호화스런 금색 천으로 덮인 차를 본다면 어떤 생각이 들까? 얼마나 고가의 비싼 차였으면 덮개마저도 금색일까라고 생각할 수도 있고, 튀는 걸 좋아하는 유명 연예인의 차로 생각할 수도 있을 것이다. 사람과 장소, 환경에 대한 관계와 고정관념에 깊은 관심을 갖고 있는 타르틀러는 그저 평범하고 일반적인 자동차에 번쩍번쩍 호사스런 금색 덮개를 한 번 씌우는 행위를 통해 보는 이들에게 궁금증을 불러일으킨다. 또한 모일란트 성에서처럼 자동차를 주차하면 안 될 만한 곳에 세워둠으로써 이것이 작품인지 불법주차인지 알 수 없게 만든다. 이렇게 현대미술은 조금만 방심해도 나름 전문가라는 사람의 눈까지 속여버린다. 라인강 언저리에 영원히 꼭꼭 숨어버릴 뻔했던 옛 독일 궁전. 이 숲 속 궁전에서 보이스를 비롯한 유쾌한 현대미술과 함께 보낸 그 하루는 내게 잊지 못할 또 하나의 특별한 추억을 만들어주었다.

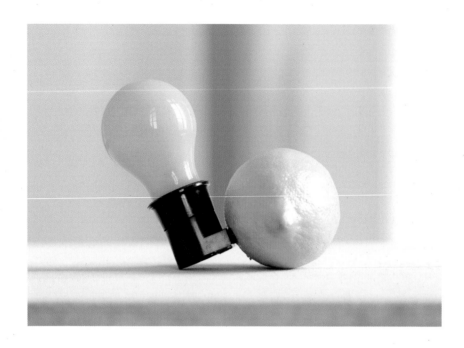

요제프 보이스, 「카프리 배터리」, 1985

노란 전구가 레몬에 연결된 이 조각은 요제프 보이스가 죽기 전 제작한 가장 중요한 작품이다. 1985년, 보이스는 200개의 카프리 배터리를 만들었는데 이곳에서 소장하고 있는 것이 바로 그중 하나다. 보이스가 전구의 소켓을 콘센트가 아닌 레몬에 꽂은 이유는 단 하나, 노란 불빛을 내는 에너지를 레몬에서 얻기 위함이다. 유치원생이나 생각해낼 법한 엉뚱하고 유치한 작품 같지만, 사실 보이스는 이 작품을 통해 현대 문명의 생태적 조화에 관한 질문을 던지고 있다. 그는 이 배터리가 예술과 과학, 자연의 융합을 의미하며 이렇게 얻은 새로운 에너지가 개인과 사회의 상처를 치유하고 더 나은 사회를 창조할 수 있다고 믿었다.

작품 명이 「카프리 배터리」인 것은 이 작품이 카프리 섬에서 만들어졌기 때문이다. 당시 병색이 짙던 보이스는 이탈리아 남부 지중해에 있는 카프리 섬에서 요양 중이었다. 전구의 밝은 노란색은 카프리 섬에서 본 활기 넘치는 환경과 지중해의 밝은 햇살을 반영한다. 죽어가면서도 그는 이렇게 강렬하고 따뜻한 에너지가 넘치는 밝은 세상을 간절히 바랐던 것이다.

슈라이너, 「나쁜 고양이 두 마리」, 1920~30

독일 라인란트 주 출신의 조각가였던 카를 모리츠 슈라이너Carl Moritz Schreiner, 1889~1948는 이 지역의 표현주의 미술을 이끌었던 대표적인 작가다. 인체 조각상도 많이 제작했으나 다양한 포즈의 고양이를 주제로 한 조각상으로 명성을 얻었다. 그래서 본명 대신 '고양이 슈라이너'라는 이름이 더 유명하다. 그의 고양이 조각상들을 보면 우리가 보통 알고 있는 부드럽고 연약하고 사랑스러운 애완동물의 이미지가 아니라 고양이의 본성인 야생성을 강조한 것들이 많다. 이곳에 소장된 한 쌍의 고양이 조각 역시 그저 귀엽다기보다는 힘세고 날렵하면서도 늘 주변에 대한 경계를 잊지 않는 야생동물 본연의 모습으로 표현되어 있다. 왼쪽의 고양이는 온몸에 힘을 주고 귀를 쫑긋 세운 채 주변에 혹은 상대편 고양이에게 경계의 시선을 보내고 있고, 오른쪽 고양이는 머리를 아래로 쑥 구부린 채 자신의 뒷발을 쳐다보며 다소 긴장을 풀고 포즈를 취한 듯하다. 하지만 주먹 쥔 것처럼 바싹 오그린 뒷발과 쫑긋 세운 귀를 보면 이 고양이 역시 상대편에 긴장을 풀지 않고 있다는 것을 알 수 있다. 두 고양이 모두 부드러운 털보다는 매끈하고 단단한 피부를 가진 야생의 모습이 부각되었다. 원래의 작품은 황토색으로 채색된 석고 조각이었으나 1997년 청동으로 주조되면서 미술관 정원에 영구 설치되었다.

허브 정원
Kräutergarten

모일란트 궁전미술관까지 왔다면 놓치지 말고 꼭 둘러봐야 할 곳이 있다. 바로 조각공원과 연결된 허브 정원이다. 1999년 만들어진 허브 정원은 이 지역에서 가장 클 뿐 아니라 인기 있는 관광명소다. 총 열여섯 곳으로 나뉜 정원에는 멀리 아시아에서부터 아프리카, 아메리카, 호주 등 세계 각국에서 온 다양한 허브 식물들이 자라고 있다. 중세시대 때부터 이곳에 터를 잡은 오래된 허브들도 많다. 그래서인지 모일란트 미술관 서점 내에는 미술 관련 서적보다 허브 관련 서적들이 더 많이 구비되어 있기도 하다.

해마다 이곳에서 열리는 허브 정원 축제는 세계 각국의 허브 관련 종사자나 허브 애호가들이 찾아오는 중요한 지역 행사다. 5월에서 10월 사이에는 이곳 정원을 전문 가이드와 함께 둘러보는 투어(매월 둘째 주 일요일 2시)가 진행된다.

찾아가는 길	버스: 클레페 역에서 44번 버스를 탄 후 Schloss Moyland에서 하차

개관 시간	**하절기**(4월 1일~9월 30일) 화~금: 오전 11시~오후 6시 \| 토~일: 오전 10시~오후 6시 **동절기**(10월 1일~3월 31일) 화~일: 오전 11시~오후 5시 **휴관일**: 매주 월요일, 12월 24~25일, 12월 31일, 1월 1일

입장료	일반: 7€ 학생 할인: 3€ 가족권(성인2+어린이1): 15€ 10인 이상 단체: 6€ 허브 가든 입장료: 일반 2€(학생 할인 없음)

Address: Am Schloss 4, 47551 Bedburg-Hau
Tel: +49 (0)2824 9510-60
www.moyland.de
E-mail: info@moyland.de

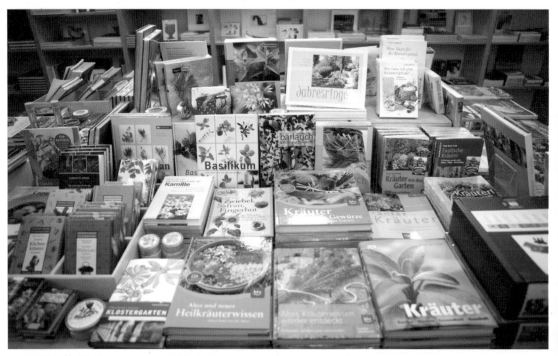

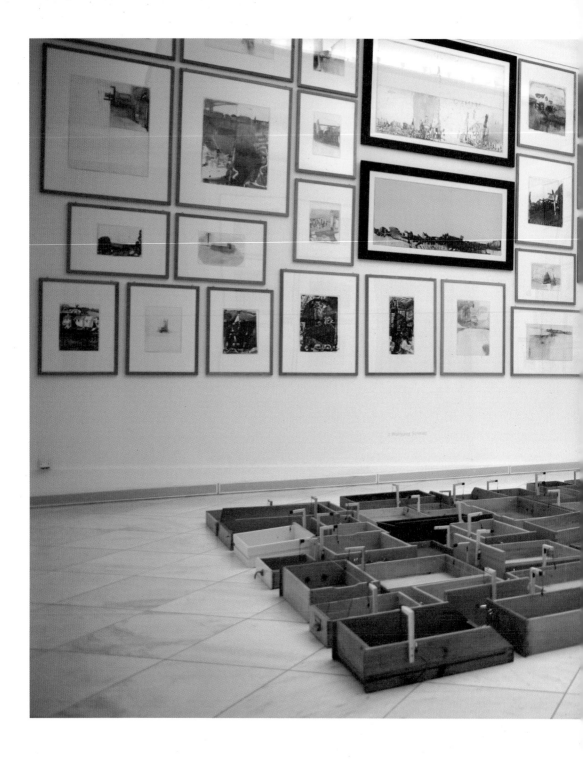

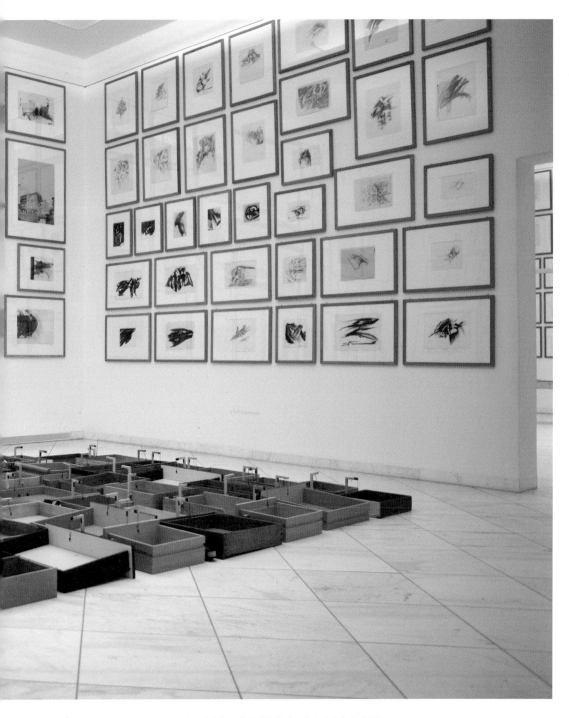

나무상자와 소리를 이용한 에르빈 슈타케의 설치작품

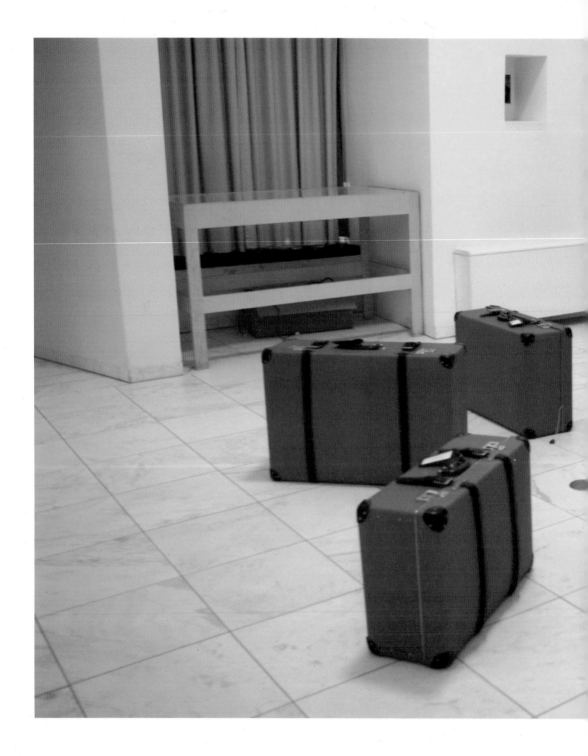

비노 모브리가 2007년에 제작한 실험적인 조각 작품. 빨간 여행 가방에서 소리가 난다.

"미술 작품이 만들어지는 과정은 사회가 만들어지는 과정에 대한 은유다."
—요제프 보이스

토마스 퀴납펠, 「심장들」, 1999

03

어느 부자父子의
도전과 열정의 합작품

빌헬름 렘브루크 미술관

Wilhelm Lehmbruck Museum

뒤스부르크 Duisburg, 독일

빌헬름 렘브루크는 누구인가?

유럽에는 테이트나 드 퐁트, 크뢸러 뮐러처럼 창립자의 이름을 딴 공공미술관이 많다. 독일 뒤스부르크에 있는 빌헬름 렘브루크 미술관의 이름을 처음 들었을 때도 초기 창립자의 이름을 딴 미술관인가 보다 하고 지레 짐작했다. 베를린에서 미술사를 공부하기 전까지 '빌헬름 렘브루크'라는 작가는 나도 들어본 적이 없었기 때문이었다. 그가 독일 근대 조각사에서 가장 중요한 작가 중 한 사람이며, '독일의 로댕'과 같은 존재라는 사실을 안 것도 한참 후였다. 1881년 뒤스부르크에서 태어난 그는 1919년 39세라는 젊은 나이에 베를린에서 스스로 목숨을 끊은 비운의 작가다. 반 고흐나 키르히너처럼 자살로 생을 마감한 작가들에게는 더 관심이 가기 마련이어서 그런지 렘브루크도 늘 궁금했는데, 이름을 처음 접한 이후 그의 이름을 딴 미술관을 찾아가기까지 꼬박 10년의 세월이 흐르고 말았다.

빌헬름 렘브루크의 자화상

1964년 개관한 빌헬름 렘브루크 미술관(이하 렘브루크 미술관)은 이름 그대로 조각가 렘브루크를 기리기 위해 설립된 미술관이다. 특이한 점은, 미술관을 조각가의 아들인 만프레트 렘브루크가 설계했다는 것이다. 물론 렘브루크의 대표작을 실제로 보고 싶다는 생각도 컸지만 아버지의 작품을 위해 아들이 지은 미술관은 도대체 어떤 모습일지가 더 궁금했다. 개인 미술관도 아니고 아버지 작품을 대거 소장한 공공미술관 건물을 아들이 직접 디자

인하는 것은 아주 특별한 경우이기 때문이다. 또한 렘브루크가 자살했던 1919년, 그의 아들 만프레트는 고작 여섯 살배기 어린아이였다. '아버지의 예술적 기질을 물려받아 건축가로 성장한 아들은 과연 아버지를 어떻게 기억하고, 아버지의 작품을 위한 집은 또 어떻게 지었을까?' 하는 개인적인 호기심이 더 강했기에 미술관 방문 목적도 여느 때와는 조금 다를 수밖에 없었다.

다비드를 만나다

2007년 여름, 카셀 도쿠멘타 취재차 들른 독일 방문길에 일부러 뒤스부르크 일정을 하루 빼놓았다. 안 그러면 영원히 갈 기회가 없을 것 같았기 때문이다. 작가 개인의 이름을 건 미술관들은 종종 가봤지만 대부분 작가의 명성에 비해 미술관 규모 자체가 소박한 편이었다. 그런데 렘브루크 미술관은 내가 상상했던 것보다 훨씬 큰 규모와 인상적인 건축, 게다가 동시대 작가의 작품들이 너무 많아 꽤 놀랐던 기억이 있다. 그때의 충격과 강한 인상 때문인지 5년 후 나는 또다시 뒤스부르크를 찾았다. 다행히 며칠째 계속 내리던 비가 그쳐 미술관에 가기 딱 좋은 화창한 날씨였다. 예전에 가봤던 곳을 다시 찾아가자니 설렘보다는 친근함과 궁금함이 앞선다. 한 번 와본 미술관은 왠지 낯익고 친숙하다. 하지만 세월이 흐른 만큼 얼마나 변했을지도 궁금하다. 또한 새로운 전시가 열리고 있을 테니 기대도 된다. 뒤스부르크 중앙역 인근에 위치한 렘브루크 미술관은 확실한 도심 속 미술관이다. 동시에 아름다운 칸트 공원 안에 자리하고 있어 도심 속 시민들의 휴식처 같은 곳이다. 어떤 이들은 '예술이 있는 열대 섬'이라 부르기도 한다.

미술관 진입로에 세워진 한스 페터 펠트만의 다비드상

미술관으로 향하는 진입로에는 예전에 없던 대형 다비드 조각상이 세워져 있었다. 독일 출신의 조각가 한스 페터 펠트만Hans-Peter Feldmann, 1941~의 작품으로 미켈란젤로의 다비드상을 패러디한 것이었다. 르네상스 대가가 만든 하얀 대리석의 이상적인 육체와는 달리, 현대의 조각가는 핑크 색 피부 톤에 금발머리, 눈은 파랗지만 조금은 멍한 표정의 현실적인 다비드를 만들어놓았다. 어디서 봉변을 당한 건지 안 씻어서 그런 건지 얼굴과 윗몸에는 땟국까지 줄줄 흐르는 것이 피렌체에서 본 신성한 다비드와는 달라도 너무 다르다. 절로 코웃음이 나게 하는 친근한 다비드상이었다. 언젠가 퀼른 대성당을 배경으로 설치된 이 다비드상을 미술잡지에서 본 기억이 떠올랐다. 좀 모자라 보이면서도 친근한 다비드의 모습을 카메라에 한 컷 담은 후 앞으로 이곳에서 만날 또 다른 작품들을 상상하면서 미술관 안으로 들어섰다.

그 아버지에 그 아들

철재와 유리, 콘크리트로 마감된 미술관은 서로 다른 형태의 미술관 세 개 동이 통로로 연결된 구조로, 주변의 조각공원까지 합하면 상당히 큰 규모다. 이곳을 처음 찾았을 때도 예상보다 큰 미술관 규모에 적잖이 놀랐다. 미술관 주 출입구가 있는 통로를 기준으로 왼쪽이 렘브루크의 작품을 상설 전시하는 '렘브루크 윙' 건물이고 오른쪽이 주 전시장 건물이다. 이 두 개 동은 1964년 건립된 구관 건물이고 주 전시장 뒤로 이어진 세 번째 건물은 1985년에 증축된 신관으로 기획전을 위한 공간이다.

첫 방문 때의 감동을 잊을 수 없었던 터라 렘브루크 윙으로 먼저 향했다. 전시실 내부의 벽체와 바닥은 다소 어두운 색감의 노출 콘크리트로 단순하게 마감했고, 천

장에는 격자 틀을 매달아 그 사이에 작은 인공 조명등을 달아두거나, 중간 중간에 하늘이 보이도록 원형이나 사각형으로 뻥 뚫어놓았다. 열린 천장 아래 설치해 자연광을 받은 렘브루크의 조각들은 무척이나 인상적이었다. 전시장을 지탱하는 네 개의 벽면들은 바람개비 형태로 서로 물려 있으면서도 벽과 벽이 만나는 모서리 부분에는 간격을 두어 그 사이로도 자연광을 한껏 받아들일 수 있도록 했다. 또한 벽면들은 모두 천장과 떨어져 있는데다가 높이도 제각각이어서 어떤 벽은 천장보다 높고 또 어떤 벽은 천장보다 낮아 그 틈 사이로도 자연광이 비치게 했다. 전시장 한가운데에는 유리로 된 야외 정원을 만들어놓아 내부와 외부가 서로 경계 없이 상호 교류하는 듯할 뿐 아니라, 자연의 빛과 공기가 자연스럽게 순환해 마치 살아 숨 쉬는 공간 같은 인상을 준다.

조각가의 아들로서뿐 아니라 미술관 건축이 어떠해야 하는지를 진지하게 고민했던 만프레트의 건축 철학을 엿볼 수 있는 대목이다. 실제로 렘브루크 미술관이 개관했던 1960년대에는 당시로서는 상당히 실험적이었던 이 건축에 대한 논쟁이 많았다고 한다. 만프레트는 실험적이고 독보적인 예술세계를 이룩한 조각가 아버지의 피를 고스란히 물려받았음이 틀림없다.

퇴폐미술에서 국가 문화유산으로

빌헬름 렘브루크의 조각들은 대부분 비정상적으로 길게 늘어난 깡마른 체구의 고뇌하는 인간 형상을 하고 있다. 그래서인지 자코메티의 조각을 연상시킨다. 뒤셀도르프에서 조각을 공부할 때까지만 해도 렘브루크는 조각의 기능적인 면을 강조했

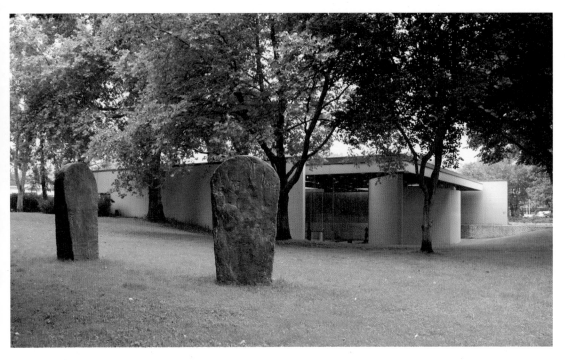

조각공원에서 바라본 렘브루크 윙의 모습

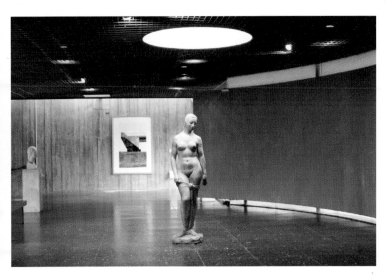

천장으로 들어온 자연광을 받은 렘브루크의 조각

벽면 모서리가 서로 떨어져 있어서
자연광이 비치는 미술관 내부

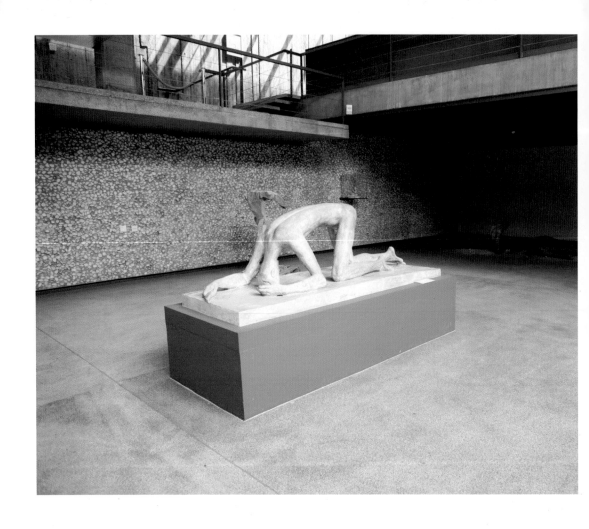

렘브루크의 대표작 「패배」, 1915~16

다. 하지만 1910~14년 파리에 머물면서 로댕의 조각을 접한 이후 그는 '정신적이고 내면적인 조각'을 만들기로 결심하고 자신만의 고유한 표현주의적 양식을 개발한다. 렘브루크 미술관의 대표 소장품이자 상징인 「무릎 꿇은 여인」(92쪽 참고)도 이 시기에 제작된 것이다. 파리 시기 이후 그는 베를린에 정착했지만 바로 제1차 세계대전 발발로 참전하게 되고 이때의 경험은 이후 그의 작업세계뿐 아니라 삶에도 큰 영향을 미쳤다.

전쟁 시기 그의 작품들은 대부분 반전을 주제로 하고 있다. 이 시기의 대표작을 대거 볼 수 있어 무척 기뻤는데, 특히 이곳의 또 다른 대표 소장품인 「패배」는 가로 2미터 40센티미터라는 크기 때문이기도 하겠지만 전시장 중심부에 설치되어 있어 가장 눈에 띄었다. 깡마른 체구의 벌거벗은 젊은 청년이 바닥에 머리를 처박고 고뇌하고 있는 모습의 대형 석고상이다. 제목처럼 패배한 청년의 절규와 고통이 고스란히 느껴지는 작품이다. 그의 손에는 나가서 싸울 총이나 칼과 같은 어떠한 무기도 없다. 이것이 바로 렘브루크가 바라본 제1차 세계대전 당시 독일 청년들의 진짜 초상인 것이다. 언론과 이데올로기가 만든 보무당당한 독일 제국의 모습 이면에 감추어진 독일 젊은이들의 비애와 고통을 그대로 표현한 듯했다. 물론 나치 집권 당시에는 그의 작품들이 '퇴폐미술'로 낙인찍히면서 수난을 겪어야 했지만, 오늘날 독일에서 렘브루크는 에른스트 바를라흐와 함께 가장 중요한 독일 근대 조각가로 인정받으며, 그가 남긴 작품들은 국가적 문화유산으로 보호받고 있다. 뒤스부르크 시 입장에서는 이렇게 중요한 작가가 이 지역 출신인 것이 얼마나 다행이고 행운이었을까? 그런데 아무리 유명 작가라도 해도 개인 미술관도 아닌 공공의 성격을 가진 시립미술관이 어떻게 한 작가의 작품을 집중적으로 소장하다 못해 이름까지도 따르게 되었을까? 또한 어떻게 그의 아들이 이 미술관을 짓게 되었을까?

벽면 전체가 유리로 마감된 주 전시장 전경

여가와 명상의 공간

렘브루크 미술관이 상당량의 렘브루크 작품을 소장하게 된 인연은 1924년으로 거슬러 올라간다. 당시 렘브루크 미술관의 전신이었던 뒤스부르크 미술관협회의 관장을 맡고 있던 아우구스트 호프가 렘브루크 유족들을 설득해 그의 작품들을 영구 대여 받았던 것이다. 호프 관장은 렘브루크 이외에도 독일 근대 조각가와 지역 미술가 들의 작품을 소개하는 미술관을 설립하기 위해 애썼다. 하지만 나치가 집권하면서 미술관은 나치 독재를 선전하는 프로파간다 무대가 되었고 100여 점 이상의 소장품을 잃어버렸을 뿐 아니라 렘브루크의 작품들도 유족들에게 다시 반환해야만 했다.

이후 미술관협회는 '뒤스부르크 미술관' '시티 아트 컬렉션' 등으로 불리다가 1954년 게르하르트 핸들러가 관장으로 취임하면서 본격적으로 미술관 체계를 갖추고 제2의 전성기를 누리게 되었다. 핸들러 관장은 가장 먼저 렘브루크의 작품들을 유족에게서 다시 확보한 후 여러 기관의 도움으로 국제적인 작가들의 조각품과 독일 회화 작품 들을 구입했다. 아마도 그는 렘브루크의 작품들이 바로 이 미술관과 뒤스부르크 그리고 나아가 독일의 역사와 정체성을 대변하는 것이라고 믿었을 것이다. 그리고 2년 후인 1956년, 뒤스부르크 시와 관장은 특별한 결정을 내렸다. 조각가의 아들에게 새로운 미술관의 디자인을 의뢰한 것이다. 다행히 그 아들은 건축가였고, 특히 미술관 건축 이론으로 박사학위까지 받은 이론가이자 유능한 실무자였다.

자연광이 비치긴 하나 다소 어두운 톤의 콘크리트 건물인 '렘브루크 윙'과 달리, 주 전시장 건물은 벽면 전체가 통유리로 마감되어 바깥 정경을 고스란히 볼 수 있는 밝고 활기 넘치는 전시 공간이었다. 이곳은 상설 전시와 기획 전시를 동시에 보여줄 수 있는 다기능적인 전시장이다. 확 트인 넓은 1층 공간은 기획전을 위해 쓰이고, 계

바깥 풍경이 고스란히 보이는 주 전시장 내부. 전시된 작품은 니키 드 생팔의 「구세주」(1991)

단으로 연결된 좁은 2층에는 요제프 보이스 등의 작품을 상설 전시하는 작은 방과 서점 등이 위치해 있다.

건축가 렘브루크는 언젠가 이 미술관의 건축 테마를 '여가와 명상'이라 밝힌 바 있다. 콘크리트 벽으로 둘러싸인 렘브루크 윙이 명상을 위한 공간이라면 주 전시실인 이곳은 여가를 위한 좀 더 활기차고 다이내믹한 공간임에 틀림없어 보였다. 뒤쪽으로 이어진 신관 건물로 가기 전에 만나는 방에는 장 팅겔리의 움직이는 대형 키네틱 아트 작품이 상설 전시되어 있다. 또한 구관과 신관을 잇는 연결 통로에는 셀프서비스 카페테리아가 위치해 있어 작은 공간 하나에도 소홀함이 없는 건축가의 섬세함

과 철저함이 엿보였다. '모든 예술은 측정이다'라고 믿었던 아버지 렘브루크의 영향은 아닐까라는 생각도 들었다.

변화와 도전은 계속된다

신관은 입방체 모양 건물 두 동이 45도 각도로 붙어 있는 형태인데 오른쪽 건물은 온전히 기획전을 위한 전시장이고 위로 높이 솟은 천장이 있는 왼쪽 건물은 기획전과 상설전을 위한 다용도 건물이다. 천장이 유리로 마감되어 있어 자연광이 비치는 이곳 역시 복층 구조인데, 입구 벽에는 리처드 롱의 진흙으로 그린 원처럼 생긴 벽화가 상설 전시되어 있다. 예전에 이곳에 왔을 때는 이 벽화를 시작으로 이탈리아 아르테 포베라(1960년대 중반 이탈리아에서 일어난 전위적 미술운동. '가난한' '빈약한' 미술이라는 뜻으로 지극히 일상적인 소재를 이용한 작품을 통해 구체적인 삶의 문맥에서 예술을 바라보게 했다)의 대표 작가 마리오 메리츠, 나치의 유대인 학살을 주제로 작업하는 크리스티앙 볼탕스키, 독특한 개념미술로 잘 알려진 야니스 코넬리스 등의 대형 설치작품들을 감동적으로 봤다. 그런데 이번 방문에는 안타깝게도 상설 전시실이 잠시 문을 닫은 상태라 들어가 볼 수가 없었다. 하는 수 없이 오른쪽 건물에 위치한 기획 전시실만 둘러봐야 했다. 이곳은 젊은 작가들 위주의 기획전이 열리는 공간인데 내가 방문했을 때는 미술관 밖에서 본 다비드상의 작가 한스 페터 펠트만을 비롯한 오토 피네Otto Piene, 카를 오토 괴츠Karl Otto Götz, 라이너 루텐베크Reiner Ruthenbeck 등 젊은 작가 네 사람의 그룹 전시가 열리고 있었다. 특히 외부에 설치된 다비드상을 축소해서 만든 펠트만의 작품을 다시 볼 수 있어 무척 반가웠다. 내부 전시에서는 다비

신관 오른쪽에 위치한 기획 전시실 전경

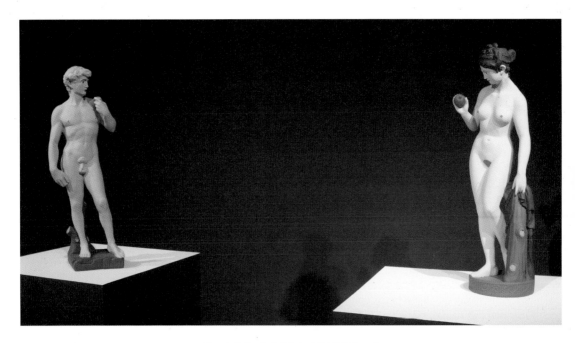

한스 페터 펠트만의 아담과 이브를 표현한 조각

드상 옆에 사과를 들고 있는 이브 조각상까지 나란히 배치해 다비드를 아담으로 변신시킨 점이 무척 흥미로웠다.

세월의 흐름만큼이나 전시에도 큰 변화가 있었음을 감지할 수 있었다. 2007년 당시 렘브루크의 조각만으로 채워져 있던 '렘브루크 윙' 전시장은 조각과 건축이 하나가 된 또 하나의 완벽한 예술작품 같았다. 당시 이곳은 렘브루크 작품 이외에는 그 어떤 작품도 어울릴 것 같지 않았다. 그런데 5년이 흐른 후 다시 찾았을 때는 같은 공간인데도 전혀 다른 느낌을 주었다. 이번에는 케테 콜비츠나 자코메티, 두에인 핸슨처럼 전쟁이나 인간 실존이라는 다소 무거운 주제를 다룬 다른 유명 작가들의 작품뿐 아니라 파비안 마르카치오Fabián Marcaccio, 1963~와 같은, 이제 막 국제무대에 서기 시작한 제3세계 국가 출신 젊은 작가의 개인전도 한 공간에서 동시에 열리고 있었다. 이전의 고요하면서도 명상적인 분위기가 사라진 것 같아 조금 아쉽기도 했지만 대신 더 젊고 활발한 에너지로 공간을 채우고자 시도한 큐레이터의 고심과 도전이 느껴져 인상 깊었다. 1960년대에 건립되어 그 역사가 거의 반세기에 가까운 건축물인데도 진부해 보이기는커녕 이 미술관이 오늘날까지도 여전히 새롭고 도전적으로 보이는 것은 바로 렘브루크 부자父子의 예술에 대한 열정과 에너지가 여전히 미술관 곳곳을 채우고 있기 때문은 아닐까.

빌헬름 렘브루크, 「무릎 꿇은 여인」, 1911

어릴 적부터 미술에 재능이 뛰어났던 렘브루크는 열네 살 때 장학금을 받고 뒤셀도르프 응용미술학교에 입학해 조각을 처음 배웠고 이후 조각의 기능적인 면을 강조한 작품들을 제작했다. 하지만 1910~14년까지 파리에 거주하며 로댕의 조각을 접한 이후 그의 조각은 큰 변화를 겪는다. 마치 영혼이 있는 것 같은 로댕의 조각에서 큰 감명을 받은 그는 이전과는 전혀 다른 자신만의 독특한 양식의 조각을 추구하기 시작했다. 일명 '고딕'이라 불리는 그의 표현주의적 양식은 렘브루크를 '독일의 로댕'과 같은 존재로 만들어주었다. 이곳의 대표 소장품인 「무릎 꿇은 여인」은 그가 만든 최초의 고딕 스타일 조각이다. 파리 거주 시기에 제작한 이 조각은 높이가 178센티미터로, 실제 모델의 사이즈를 훨씬 능가한다. 브론즈로 된 거대하고 길쭉한 조각상 앞에 서면 그 크기에 관객은 시야가 저절로 압도당한다. 인체와 크기가 같거나 더 작은 조각을 만드는 것이 당연하던 당시에는 분명 충격적인 작품이었을 것이다. 그의 작품 속 여인은 목욕을 막 끝내고 나오는 여신 같기도 하고 깊은 명상에 잠겼거나 아니면 간절한 기도를 올리고 있는 어머니를 연상시키기도 한다. 이렇게 보는 이로 하여금 다양한 상상의 여지를 남기는 것이 렘브루크 작품의 또 다른 특징이다.

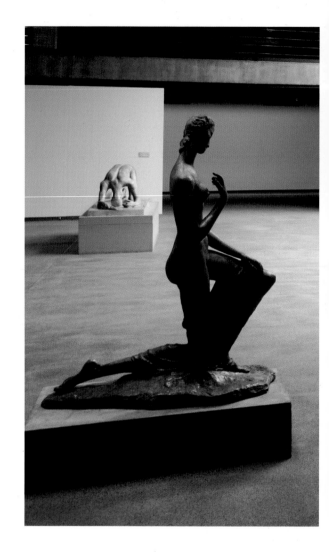

두에인 핸슨, 「전쟁(베트남 편)」, 1967

미국의 하이퍼리얼리즘 조각가 두에인 핸슨의 초기작이다. 그는 실물을 그대로 본떠 만든 인체 조각에 체모를 한 올 한 올 심고 실제 의상을 입힌 다음 특정한 장소에 설치하는 조각으로 유명하다. 특히 1980년대 이후에 만들어진 인체 조각들은 그 외형이 실물과 너무도 똑같아서 감상자를 종종 당혹스럽게 만든다. 1960년대 말에 만들어진 초기작들은 폭력이나 사고 현장, 또는 사회적 이슈를 표현한 작품들이 많다.

이 조각은 베트남 전쟁이 한창이던 1967년에 제작된 것으로, 베트남 전쟁을 주제로 하고 있다. 작품 속에는 치열한 전장에서 사망했거나 중상을 입고 쓰러져 피를 흘리고 있는 군인들 다섯 명이 형상화되어 있다. 당시 베트남 전쟁은 TV에 매일 보도되었고, 이후 많은 할리우드 영화의 소재가 되기도 했다. 작가는 이러한 미디어를 통해 베트남 전쟁의 진실이 얼마나 왜곡되고 사실과 다를 수 있는지를 말하고자 한다.

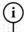

찾아가는 길	뒤스부르크 중앙역에서 Friedrich-Wilhelm-Strasse를 따라 도보 5분 왼쪽에 미술관이 보임
개관 시간	화~금: 낮 12시~오후 5시 목: 낮 12시~오후 9시 토·일: 낮 11시~오후 5시 휴관일: 월요일, 5월 1일, 12월 24일, 12월 31일
입장료	일반: 9€(할인 5€) 학생, 장애인, 단체: 5€ 가족권: 15€

Address: Friedrich-Wilhelm-Strasse 40 47051 Duisburg
Tel: +49 (0)203-283-3294
www.lehmbruckmuseum.de
E-mail: info@lehmbruckmuseum.de

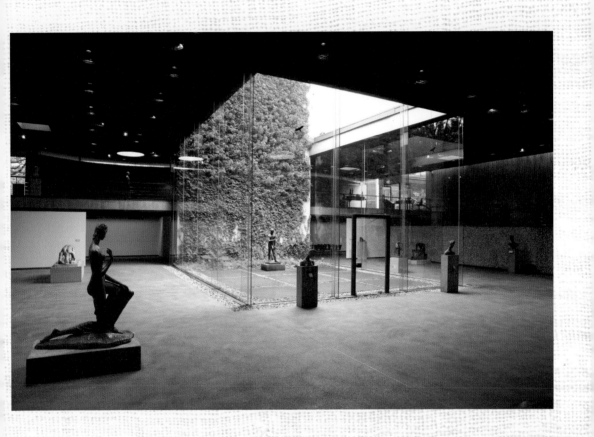

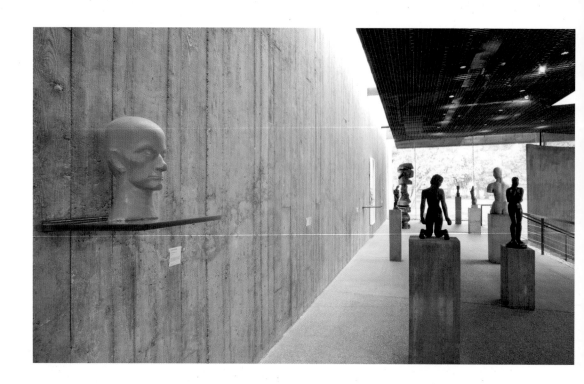

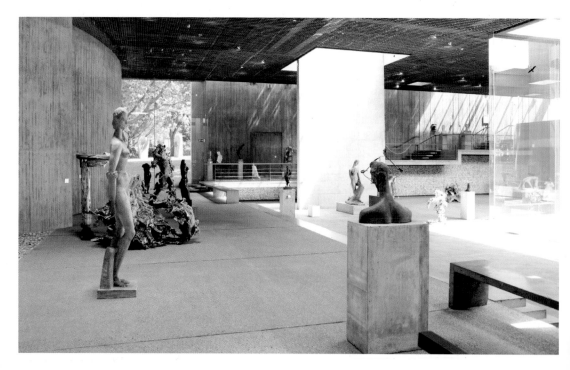

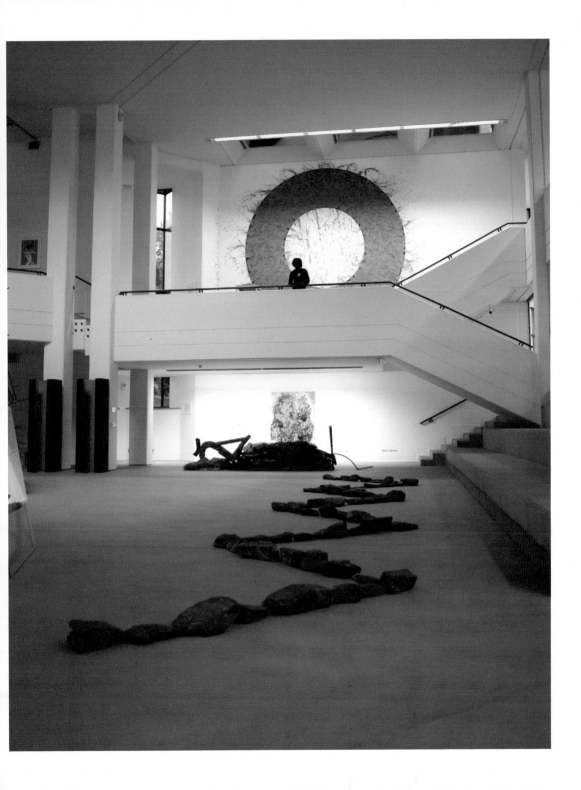

"세상에 퍼져 있는 증오에 이제 몸서리가 난다." -케테 콜비츠

파비안, 「October」, 2011

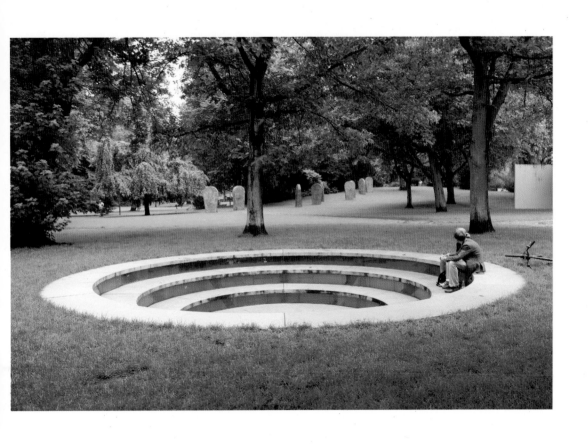

"거울에 비친 자신의 모습은 현실과 가장 가까운 허구다."
—미켈란젤로 피스톨레토

"물건은 예술이 아니다. 하지만 그 물건을 표현한 아이디어는 아마도 예술이 될 수 있다."
—미켈란젤로 피스톨레토

04

서민을 위한
마당 딸린 모두의 집

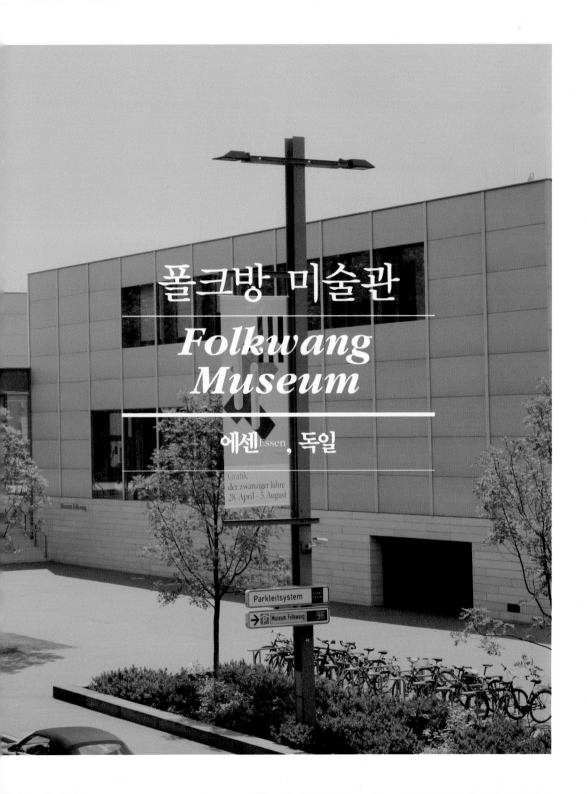

폴크방 미술관
Folkwang
Museum

에센 Essen , 독일

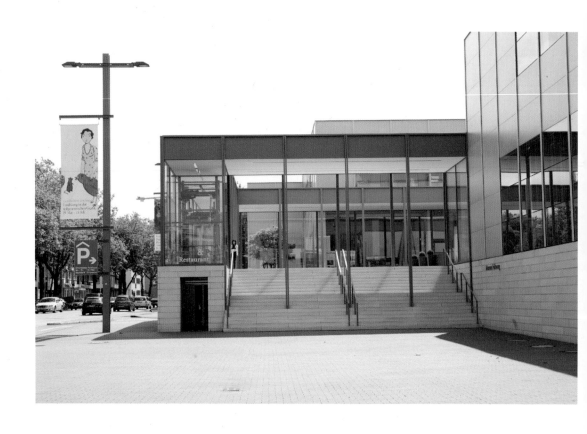

마당 딸린 집을 꿈꾸다

작년 이맘때쯤이었다. 아파트 생활이 갑갑해지기 시작하면서 마당이 있는 집으로 이사를 갈 작정을 하고 서울 시내 곳곳의 주택가를 돌아다닌 적이 있다. 보름쯤 다리품을 팔고는 어쩔 수 없이 아파트 생활을 계속할 수밖에 없다는 결론을 아주 쉽게 내렸다. 내가 꿈꾸는 집을 서울 시내에서 찾기도 어려웠고 설령 마음에 드는 집을 만나도 서민들은 꿈꿀 수 없는 '자본의 문턱'이 너무도 높은 집들이었다.

나처럼 도심의 아파트에 사는 사람들이라면 누구나 마당이 있는 넓은 집에 살아 보고 싶은 로망이 있다. 층간 소음에 시달리는 박스형 공동주택이 아니라 마당이나 정원이 있어 사계절 내내 자연을 즐길 수 있고, 아파트에서 누렸던 쾌적한 생활을 지속할 수 있도록 설계된 모던한 건축에, 거기다가 교통까지 편리한 곳에 위치한 집이라면 더 바랄 것이 없을 터다. 하지만 그런 최적의 조건을 갖춘 집은 서민들에게는 영원한 로망일 뿐 현실과는 너무도 거리가 먼 얘기다.

그런데 만약 그러한 서민들의 집에 대한 로망을 공공건물이 대신 실현시켜준다면? 최고의 건축가가 짓고 최고의 미술품들로 장식한 멋진 집이 최고의 부자 한 사람을 위한 것이 아니라 서민 모두를 위한 공공의 집이라면 어떨까? 그래서 부자든 가난한 사람이든 누구나 언제든지 와서 쉬고 즐길 수 있는 열린 휴식처 같은 곳이 도심 한복판에 있다면 나처럼 어쩔 수 없이 아파트 생활을 할 수밖에 없는 사람들에게는 다소 위안이 될지도 모르겠다.

독일 에센에 있는 폴크방 미술관이 바로 그러한 서민을 위한 공공의 집 중 하나다. 영국 출신의 세계적 건축가인 데이비드 치퍼필드David Chipperfield, 1953~가 디자인하고 반 고흐, 고갱, 마티스, 칸딘스키 등 미술사를 장식한 대가들의 주옥같은 미술

품들로 채워진, 게다가 마당이나 안뜰이 딸린 도심 속 그림 같은 집이 바로 이 미술관이다.

데이비드 치퍼필드의 손길로 다시 태어나다

유난히 더웠던 지난여름, 마당이 있는 미술관을 보겠다는 일념 하나로 독일 에센으로 향했다. 물론 루르 지역의 다른 미술관들도 함께 둘러볼 참으로 떠난 여행길이긴 했지만 답사 1번지가 폴크방 미술관이었던 건 순전히 마당 때문이었다. 아마도 마당 딸린 집에 살아보고픈 욕망을 그렇게나마 해소하고 싶었는지도 모르겠다.

폴크방Folkwang이라는 이름은 '서민의 목초지' 혹은 '서민을 위한 넓은 방'이라는 뜻으로 이 미술관의 창립 이념을 그대로 반영하고 있다. 1902년 젊은 미술품 컬렉터였던 카를 에른스트 오스트하우스Karl Ernst Osthaus, 1874~1921는 자신의 고향인 하겐에 유럽 최초의 현대미술관인 폴크방 미술관을 개관하면서 '일반 서민을 위한 교육과 여가의 장소뿐 아니라 예술과 삶이 하나되어 즐길 수 있는 장소'가 되기를 바랐다. 1921년 그가 사망한 후 에센의 시민들과 기업들이 힘을 합쳐 설립한 '에센 폴크방 미술관 협회'가 그의 미술관과 컬렉션을 사들여 세운 현재의 에센 폴크방 미술관은 100여 년이 지난 지금까지도 초기 창립자의 뜻을 미술관의 중요한 이념으로 그대로 유지하고 있다.

에센 시 중심에 자리 잡은 폴크방 미술관은 확실히 도심의 랜드마크 역할을 하고 있다. 에메랄드 빛 유리와 철재로 된 미니멀한 박스형 건물 여러 동이 4차선 대로변에 일렬로 나란히 서 있는 모습이 인상적이었다. 미니멀하면서도 기능적인 건축으

폴크방 미술관 로비

로 잘 알려진 데이비드 치퍼필드가 설계한 이 건물은 폴크방 미술관 신관으로 에센과 루르 지역이 유럽의 문화수도로 지정된 2010년에 개관했다. 유리 상자들을 배치해놓은 것 같은 신관은 석재로 된 구관과 연결되어 있었고, 구관 뒤로는 창립자의 이름을 딴 오스트하우스 전시실과 교육관이 붙어 있다. 구관은 제2차 세계대전 시 폭격으로 폐허가 된 옛 미술관 건물 자리에 1960년, 베르너 크로이츠베르거의 설계로 새로 지어 개관한 것이다. 미술관은 전체적으로 보면 박스형 건축물 여덟 채와 안뜰, 마당 여섯 곳이 로비 공간을 중심으로 같은 층에 길게 어우러진 구조였다.

　　건물 내부로 들어서자 웬만한 초등학교 운동장만큼이나 넓은 중앙 로비가 나타났다. 이 크고 넓은 공간의 한가운데에 놓인 ㅁ자 형태의 심플한 데스크가 바로 매표

폴크방 미술관 전시장 내부 전경

소이자 안내소였다. 전체적으로 군더더기 하나 없는 깔끔한 인테리어와 절제된 디자인의 가구와 조명 시설 등 어찌 보면 참으로 단순하고 휑하게 보일 수 있는 공간이었다. 하지만 벽에 간간이 걸린 현대 회화 작품과 투명한 유리 너머로 보이는 곳곳에 자리 잡은 안뜰과 마당 덕분에 내부는 빈약해 보이지 않고 오히려 훨씬 조화롭고 풍성해 보였다. 이 로비는 자료실과 서점, 레스토랑, 전시실 등을 연결하는 구심점 역할도 하고 있었다. 건물 내부를 찬찬히 거닐며 살펴보면 볼수록 건축가의 탁월한 공간 감각과 디자인 감각에 감탄이 절로 나왔다. 또한 각 전시실은 이름이나 주제가 아닌 번호로 분류되어 관람객들이 쉽게 원하는 전시장을 찾을 수 있도록 해놓았다.

신관에서 만난 반가운 두 작가, 한나 회흐와 온 카와라

로비에서 가장 가까운 1번 방은 신관에서 가장 큰 전시장이자 기획 전시실로 매번 새로운 전시가 열리는 곳이다. 전시장 내부는 아주 심플하게 설계된 전형적인 '화이트 큐브'였다. 건축보다는 미술품들이 더 빛을 발할 수 있도록 최대한 심플하고 기능적으로 설계한 건축가의 의도가 저절로 읽혔다. 특히 자연광을 최대한 받아들일 수 있도록 설계된 높은 천장 덕분에 내부가 무척 밝아서 좋았다. 같은 크기의 하얀 격자형 유리를 배열해 마감한 천장의 모습은 그 자체가 하나의 미니멀리즘 작품을 연상시키기도 했다. 내가 방문했을 때 이곳에서는 역사와 관계된 드로잉과 20세기의 사진, 그래픽 작품 들을 조망하는 전시가 열리고 있었다.

잘 알려진 작가들이 아니어서인지 내가 아는 그래픽 작가들이 별로 없어서인지 베를린에서 미술사를 공부하던 시절 미술관에서 본 적이 있는 한나 회흐Hanna Höch,

1889~1978의 작품만이 눈에 선명히 들어왔다. 그래픽 디자인을 공부했던 그녀는 20세기 초 정치적 성격이 강했던 베를린 다다 그룹에서 활동했던 페미니스트 작가다. 여성 작가가 귀했던 시절, 아니 인정받지 못했던 시절, 자신만의 독창적인 미술 세계를 구축하며 활동한 몇 안 되는 여성 작가 중 한 사람이다. 신문이나 잡지에서 오린 이미지를 조합해 새로운 형상을 만들어내는 포토몽타주 기법의 창시자 중 한 사람이기도 하다. 그녀는 특히 독일 바이마르 공화국 시절의 정치와 사회를 풍자한 포토몽타주 작품으로 유명한데 이번에 출품된 작품들도 사회를 풍자한 엉뚱하면서도 위트 있는 형상의 포토몽타주 작품들이었다. 오른쪽에 있는 그림 「단맛」을 보면, 이 작품에 등장하는 여자의 몸은 아프리카 목 조각처럼 뻣뻣하고 누군가에게 윙크를 하는 것 같지만 왠지 표정은 뚱해 보인다. 비대칭적으로 큰 얼굴과 몸은 정면인데 하이힐을 신은 발은 측면으로 그려져 있어 억지로 춤을 추는 것 같기도 하고 어디론가 걸어가는 모습 같기도 하다. 몸에 맞지 않은 옷을 입고 두렵지만 한 발 한 발 조심스럽게 자신의 길을 찾아가는 여성 화가로서 회흐 자신의 자화상은 아닐까.

1번 방 맞은편에 있는 2번 방은 20세기와 21세기 작품들을 보여주는 상설 전시실로 1번 방과 마찬가지로 깔끔한 화이트 톤으로 마감되어 밝고 깨끗한 인상을 주었다. 건물 전체가 하나의 미니멀리즘 작품을 떠올리게 한다고 생각하며 찬찬히 전시실을 둘러보는데 정말 미니멀리즘 작품들과 개념미술 작품들이 많이 전시되어 있었다. 일본 출신으로 뉴욕에서 활동하는 온 카와라河原 温, 1933~의 「날짜 회화Date Painting」가 특히 마음에 들었고 이곳과 참 어울린다는 생각이 들었다. 같은 크기로 제작된 검은색 작은 캔버스에 아무런 이미지 없이 흰색으로 날짜만 적어놓은 그림이다.

그는 1966년부터 이 「날짜 회화」를 계속 제작해오고 있고 이것으로 세계적으로 유명해졌다. 거기다가 작품 값도 무지 비싸다. 그렇다면 그림 속 날짜의 의미는? 대

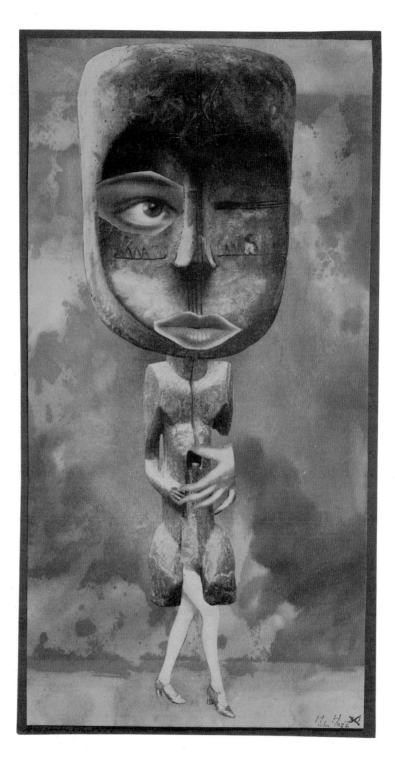

한나 회흐, 「댄디」, 1926

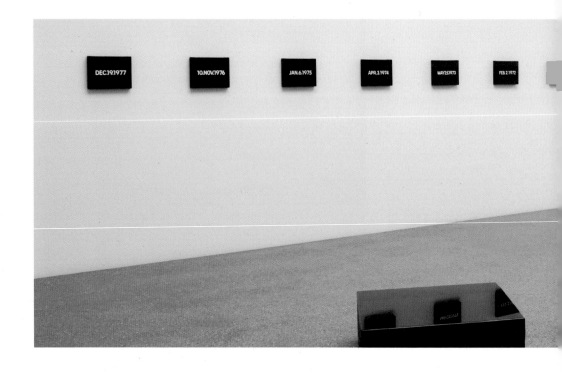

단한 의미가 숨어 있을까 싶지만 사실은 그냥 그 그림을 그린 날짜다. 의미를 알면
허무해지지만 개념미술의 특징이 원래 개인적 감정이나 전통 미술의 조형적 언어를
거부하는 게 아니던가. 그런데 그가 그림을 그린 그 날짜들은 다시 생각해보면 베트
남 전쟁이 종식된 날이거나 9.11 테러가 일어난 역사적 비극이 있었던 날이기도 하
고, 그냥 평범한 어떤 하루이기도 하다. '오늘의 회화'라고도 불리는 이 시리즈를 통
해 어쩌면 작가는 "오늘 이 귀중한 시간, 당신은 어디서 무엇을 하고 있는가"라는 존
재론적 질문을 던지는 건 아닐까.

　　개념미술 작품들 외에도 바넷 뉴먼, 마크 로스코, 프랭크 스텔라 등 전후 미국 추
상표현주의를 대변하는 회화들과 바젤리츠, 안젤름 키퍼, 지그마어 폴케 등 독일 신

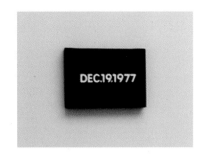

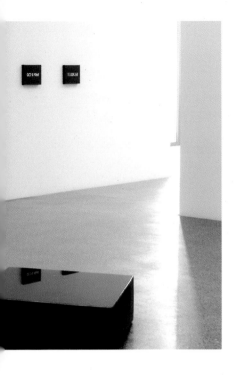

온 카와라, 「날짜 회화」, 1966~

표현주의 작가들의 대형 회화 작품들이 대거 포진하고 있었다.

출입구 왼쪽에 위치한 3번 방은 사진과 그래픽, 독일 포스터 등을 보여주는 상설 전시실이었다. 100년이 넘는 역사를 자랑하는 폴크방 미술관은 총 800점이 넘는 회화와 조각들뿐 아니라 1만2,000점이 넘는 방대한 그래픽 미술작품, 6만 점 이상의 사진 작품 등을 소장하고 있다. 3번 방은 이러한 소장품들을 보여주기 위해 특별히 설계된 상설 전시실로 특히 20세기의 중요한 미술운동이나 인쇄물과 관련된 귀한 삽화나 포스터 등을 소개하고 있다. 폴크방 미술관이 역사적인 그래픽 아트나 사진과 관련된 기획전을 자주 열 수 있는 것도 이렇게 든든한 컬렉션 덕분이다.

요절한 천재 작가 마케

다시 로비로 나와 신관 뒤로 이어진 구관으로 향했다. 구관으로 향하는 복도에는 미술관 건축 모형이 전시되어 있어 관람객들도 이곳의 구조를 한눈에 파악할 수 있도록 해놓았다. 관람객에 대한 배려와 동시에 미술관이 건축에 대해 얼마나 큰 자부심을 갖고 있는지 보여주는 듯했다.

1960년에 완공된 구관은 두 개의 안마당을 중심으로 ㅁ자 형태로 지은 석조 건물이었다. 그렇다면 치퍼필드의 '마당이 있는 미술관' 콘셉트는 구관에서 비롯된 것이 분명했다. 또한 신관 로비에 있던 인상적인 ㅁ자 형 안내 데스크도 어쩌면 구관의 건축 형태를 모티프로 하는지도 모르겠다는 생각이 들었다. 지하와 지상 이렇게 두 개 층으로 이루어진 구관은 19세기와 20세기 작품을 보여주는 상설 전시실이다. 미

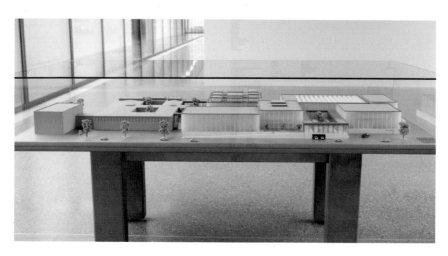

폴크방 미술관 건축 모형도

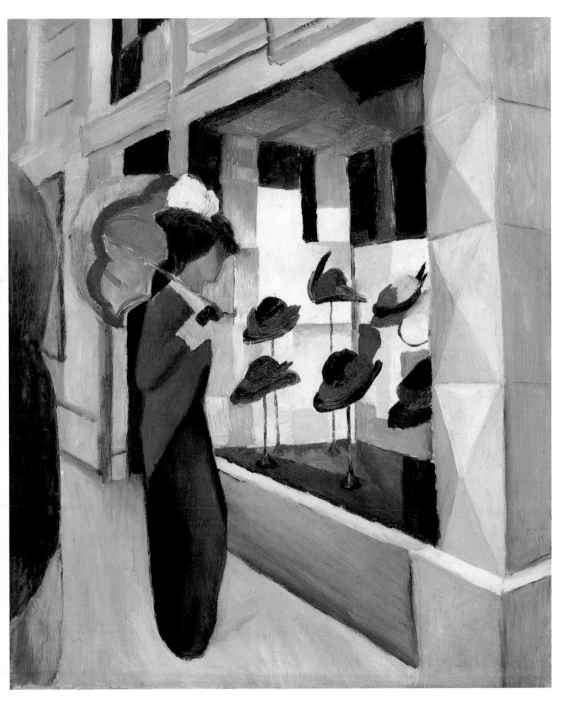

아우구스트 마케, 「모자 가게」, 1914

술관의 대표적인 소장품인 반 고흐, 고갱, 세잔, 르누아르, 모네 등 19세기 프랑스 인상주의 회화들부터 프란츠 마르크, 아우구스트 마케August Macke, 1887~1914, 막스 베크만Max Beckmann, 1884~1950, 칸딘스키 등 20세기 초 독일 표현주의 미술을 이끌었던 주인공들의 작품들이 대거 전시되어 있다.

그중에서도 마케의 그림 한 점이 내 눈을 사로잡았다. 잔뜩 멋을 낸 한 여인이 모자 가게 쇼윈도 앞에 서서 진열된 모자들을 바라보고 있는 그림이다. 지금 쓰고 있는 모자도 꽤 고급스러우면서도 세련되어 보이는데 그녀는 이미 다른 신상품에 눈길을 사로잡힌 게 틀림없다. 마치 백화점 명품 숍 쇼윈도를 기웃거리며 신상 구두나 핸드백에 눈독을 들이는 현대의 '신상녀'들을 연상시킨다. 여성이 가진 소비에 대한 욕망이나 미에 대한 욕구를 표현한 것일까?

차가운 푸른빛 배경, 주인공의 강렬한 빨간색 드레스, 눈부신 오렌지 빛 양산, 쇼윈도 속 형형색색의 모자들, 과할 정도의 검은색 명암, 표현의 단순화 등, 마케는 사실적 묘사 대신 강렬한 원색 사용과 명암 대비, 단순화의 전략으로 자신만의 독특한 기법을 완성한 작가다. 프란츠 마르크, 칸딘스키와 함께 독일 표현주의의 한 유파인 청기사파를 이끈 멤버이기도 하다. 뒤셀도르프 미술대학에서 공부한 후 본에서 주로 활동했던 마케는 프랑스 인상주의부터 야수파, 입체파 등의 화풍을 연구한 후 자신만의 독창적인 기법을 선보이며 주목받았다. 하지만 제1차 세계대전이 발발했던 1914년 스물여덟의 꽃다운 나이에 요절하고 말았다. 지금도 본에 가면 그가 살았던 집을 개조한 '아우구스트 마케의 집'이라는 미술관이 있다. 그가 죽기 전까지 3년 동안 살았던 작업실을 겸한 집인데 여기서 마케는 400점이 넘는 회화를 완성했다고 한다. 반 고흐에 버금가는 다작이 아닐 수 없다. 요절한 작가인데도 그의 작품을 유럽 곳곳의 미술관에서 쉽게 볼 수 있는 이유가 바로 여기에 있었던 것이다.

명작으로 가득한 서민을 위한 공공의 집

구관에서는 거리의 보행자들도 내부의 미술품을 들여다볼 수 있도록 창을 대로변 쪽으로 향하게 배치한 점이 인상적이었는데, 예술과 대중의 거리를 좁히고자 했던 초기 설립자의 뜻을 반영한 설계라고 한다. 이러한 설립 이념과 건축 의도는 다시 치퍼필드의 새 건축에도 고스란히 이어져 예나 지금이나 이곳은 서민을 위한 미술관으로서 역할을 충실히 해내고 있다.

구관의 두 안마당 사이에 위치한 휴게실도 무척 인상적이었다. '정원 홀Gartensaal'이라 불리는 이곳은 널찍하면서도 안락한 응접실 같은 분위기인데다가 안마당과 통하도록 연결되어 있어 어린아이들을 데리고 온 가족 단위의 관람객들에게 무척 인기

안마당을 한눈에 볼 수 있는 미술관 휴게실 전경. '정원 홀'이라 불린다.

카페와 자료 열람실 전경

였다. 구관 모퉁이에 있는 카페를 호사스럽지 않고 소박하고 단순하게 꾸민 것도, 컴퓨터와 각종 자료들이 구비된 자료실의 이름을 '자료 열람실 및 공부방'이라 붙인 것도 어쩌면 가정집같이 편안한 미술관이 되겠다는 이곳의 의지를 표명하는 건 아닐까라는 생각도 들었다. 하지만 서민의 집과 가장 큰 차이가 있다면 바로 이 집을 장식한 화려한 소장품 목록일 것이다.

폴크방 미술관의 소장품은 고대부터 현대까지 방대한 시기를 아우를 뿐 아니라 세잔, 반 고흐, 고갱, 칸딘스키, 로스코, 폴록 등 근현대 미술사를 빛낸 서구 대가들의 작품들이 대거 포함돼 있다. 소장품의 전시 방식도 특이했는데, 유럽과 비유럽권의 고전시대 응용미술과 서구의 근현대 미술이 서로 크로스 오버되어 한 공간에 전시되어 있다. 이러한 전시 방식은 미술관 설립 당시, 창립자였던 오스트하우스와 그의 친구이자 초대관장이었던 에른스트 고제브루흐가 제시했던 방식을 그대로 반영한 것이라고 한다. 글로벌리즘의 시대인 요즘에야 시대와 지역, 장르에 대한 구분을

없애고 주제로 엮어 작품을 전시하는 미술관들이 점점 늘고 있지만 100여 년 전에 이미 그런 식의 분류법을 선택했다는 것은 무척 선구적인 일이 아닐 수 없다.

폴크방 미술관은 사실 개관 초인 1902~33년 오스트하우스가 이란, 이집트, 극동 아시아 지역의 고대미술부터 중세 유럽과 아프리카, 동시대 미술까지 세계미술을 아우르는 방대한 컬렉션을 구축한 바 있다. 당시에는 '세계에서 가장 아름다운 미술

창립자인 오스트하우스의 이름을 딴 전시실과 교육관

관'으로 불릴 정도로 미술관 건축도 컬렉션도 세계 최고 수준이었다. 미술관은 이후 나치 정권의 탄압과 1,400여 점에 이르는 작품 몰수, 양차 세계대전으로 인한 재정 위기와 미술관 건물 파손 등으로 우여곡절을 겪긴 했으나 폴크방 미술관을 사랑하고 아끼는 에센 시민들과 기업들의 기부로 지금까지 그 명성을 유지해올 수 있었다. 창립자의 죽음으로 사라질 뻔했던 미술관과 컬렉션을 지켜낸 것도, 치퍼필드가 디자인한 멋진 새옷으로 갈아입고 21세기 미술관으로 새로운 도약을 할 수 있었던 것도, 이 지역에 기반을 둔 철강 그룹 알프레트 크루프사社가 순수하게 기부한 5,500만 유로(약 770억 원)라는 거액과 시민들의 열정 덕분이었다. 서민들을 위한 동시대 미술관으로 문을 연 폴크방 미술관은 과거에도 그랬듯 현재에도 미래에도 계속 예술과 삶이 조화를 이루는 서민을 위한 공공의 집 역할을 하게 될 것이다.

미술관 관람을 끝낸 후 로비에 앉아 잠시 쉬는데, 출입구 쪽에 위치한 '빈센트와 폴'이라는 인상주의 분위기가 팍팍 풍기는 이름의 레스토랑이 눈길을 끌었다. 구관에 있던 카페와 이름이 같은 걸로 보아 주인이 같은 사람인 게 분명하다. 미술관 외관에서부터 눈에 띄었던 이 식당은 내가 미술관에 막 도착했을 때는 아직 문도 열지 않았는데 어느새 손님 맞을 준비에 스태프들이 분주히 움직이고 있었다. 다음 일정에 쫓겨 맛은 검증을 못해봤지만 분명 예술적인 맛을 선보이는 메뉴들을 제공할 거란 믿음이 가게끔 인테리어나 작은 소품 하나하나가 정갈하면서도 세련된 레스토랑이었다.

미술 관련 각종 도록과 책, 다양한 디자이너 상품들을 판매하는 아트숍을 겸한 서점 역시 미술관만큼이나 많은 사람들로 붐비고 있었다. 특히 전시 도록의 경우 할인 폭이 워낙 커서 탐나는 책들이 너무 많았지만 여행자란 신분이 발목을 잡았다. 이제 겨우 여행의 시작인데 짐을 늘리면 안 된다는 생각에 꼭 필요한 작은 도록 하나만

폴크방 미술관 안에 위치한 '빈센트와 폴' 레스토랑

아트숍 전경과 판매하는 물건들

가까스로 집어 들었다. 책뿐 아니라 문구류나 디자이너 상품 들도 무척 앙증맞고 예쁜 것들이 많아 내 속에 이미 강령한 '지름신'과 끊임없이 협상하고 타협하느라 애를 먹기도 했다.

미술관을 빠져나오면서 호사스런 명작으로 채워진 마당 딸린 이 너른 저택이 어느 호사가의 개인 저택이 아니라 세상 모든 이를 위한 예술의 집이라는 사실이 새삼 고맙고 다행이라는 생각이 절로 들었다. 이곳에서 만난 명화들이 실린 작은 도록 한 권과 서점에서 건진 특이한 디자인의 볼펜 한 자루에 최고의 부자가 된 듯 마음이 풍성해지는 하루였다.

빈센트 반 고흐, 「아르망 룰랭—젊은 남자의 초상」, 캔버스에 유채, 66×55cm, 1888

반 고흐의 말기작 중 하나인 이 그림은 1905년 폴크방 미술관에서 열린 반 고흐 전시 때 처음 선보인 이후 이곳의 소장품이 되었다. 1888년 더 밝은 태양을 쫓아 남프랑스의 아를로 떠난 반 고흐는 여기서 보낸 마지막 2년 동안 「해바라기」를 비롯한 주옥같은 명작들을 남겼다. 아를에서 그린 이 그림 속에는 짙은 색 정장 조끼 위에 노란 외투를 걸치고 중절모까지 쓴 한 젊은 남자가 그려져 있다. 얼굴은 여름 햇볕에 살짝 그을린 듯 건강한 갈색 톤이고 구레나룻과 콧수염까지 기른 꽤나 멋쟁이 신사처럼 보인다. 겉보기에는 20대 후반이나 30대 초반의 젊고 부유한 남성을 그린 것 같지만 사실은 평범한 이웃 소년이 주인공이다. 아를에 새로 정착한 반 고흐는 가난하지만 마음이 따뜻했던 집배원 요제프 룰랭을 만나 친한 친구 사이가 되었다. 초상화를 그리고 싶었지만 모델을 구할 만한 형편이 아니었던 고흐에게 룰랭뿐 아니라 그의 아내와 세 명의 자녀들까지 모두 기꺼이 그림의 모델이 되어주었다. 이 그림 속 모델인 아르망 룰랭은 요제프의 큰 아들로 당시 겨우 열여섯 살의 앳된 소년이었다. 룰랭 가족 덕분에 반 고흐는 다양한 연령대의 남녀 초상을 실컷 연습할 수 있었다고 한다.

폴 고갱, 「야만인 이야기」,

캔버스에 유채, 131.5×90.5cm, 1902

말년의 고갱은 원시의 순수미를 찾아 남태평양의 타이티 섬에 정착한다. 이곳에서 그는 죽을 때까지 가족도 만나지 않고 창작 혼을 불태우며 수많은 작품들을 남겼다. 그중에서도 이 그림은 고갱 말년 작품 중 가장 아름답고도 미스터리한 작품으로 알려져 있다. 그림 속 모델은 그의 요리사의 아내였던 토호토아로, 붉은 빛이 감도는 윤기 나는 갈색 머리의 기품 있는 원주민 여성이었다.

토호토아의 매력에 푹 빠진 고갱은 그녀를 애니미즘 종교의 화신 같은 모습으로 화면의 한가운데 그렸다. 그녀 뒤로는 부처의 모습으로 앉아 있는 원주민 청년을 그려 넣었고, 그 뒤에 자신의 욕심 많은 친구 야콥의 초상을 그렸다. 빨간 머리에 뾰족한 턱을 손에 괴고 탐욕스러운 눈빛으로 앞을 응시하고 있는 이 친구는 여기서 유대 기독교를 상징한다. 화면 앞에는 값비싼 희생을 의미하는 천국의 과일들이 그려져 있고, 오른쪽에는 순결 또는 삶과 죽음을 의미하는 백합꽃이 그려져 있다. 이렇게 종교적 상징과 은유로 가득한 이 그림은 당시 유행하던 모든 종교의 기원으로 여겨진 애니미즘적 사고방식과 매독과 우울증, 영양실조에 시달리며 죽음의 공포 속에 하루하루를 버텨내던 가난하고 고독한 화가 자신의 인생관이 반영된 것으로 해석되곤 한다. 이 그림을 그린 딱 1년 후 고갱은 이 섬에서 숨을 거두었다.

'열두 개의 방'에선 무슨 일이?

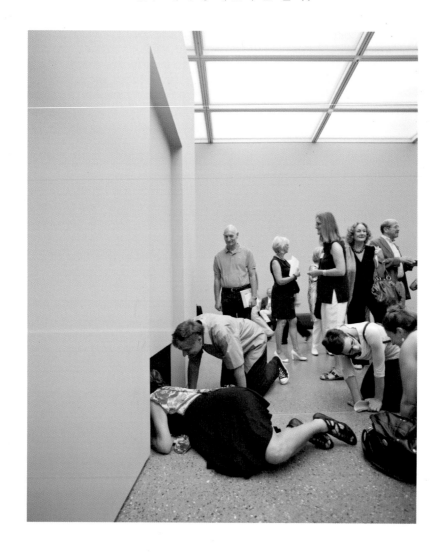

2012년 8월, 폴크방 미술관은 신관 개관 2년 만에 미술계의 이슈 메이커가 된 동시에 도덕성 문제에 휩싸였다. 루르 트리엔날레의 일환으로 기획된 한 전시회 때문이었다. 〈열두 개의 방—라이브 아트12 Rooms- Live Art〉라는 제목의 이 전시는 세계적으로 명성이 자자한 두 큐레이터, 클라우스 비젠바흐Klaus Biesenbach 와 한스 울리히 오브리스트Hans Ulrich Obrist가 기획한 것으로, 2011년 영국 맨체스터 갤러리에서 진행된 〈열한 개의 방〉 전시의 리메이크 버전이었다. 전시는 제목 그대로 미술관 내에 열두 개의 방을 만들고 열두 명의 작가를 초대해 각각의 방에서 라이브 아트를 보여주는 것이었다. 구舊유고 연방 출신으로 '퍼포먼스 아트의 대모'로 불리는 마리나 아브라모비치를 비롯해 영국의 데이미언 허스트, 미국의 존 발데사리, 브라질의 라우라

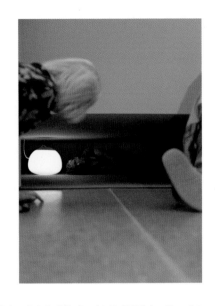

리마 등 다양한 국적의 작가들이 초대되었다. 경우에 따라서는 작가의 예전 퍼포먼스를 재현하기도 했고 새로운 퍼포먼스를 선보이기도 했다.

여러 명의 남녀 퍼포머들이 좁은 방에서 줄을 맞춰서 군대 행진을 연상케 하는 퍼포먼스를 보여준다거나 알몸의 여성이 벽 한가운데에 박혀서 꼼짝 못하고 있다든지 비보이의 힘든 동작을 정지 상태로 보여주는 퍼포먼스 등 다양하고 개성 넘치는 라이브 아트가 열두 개의 방에서 열흘간 진행되었다. 관객들은 회화나 조각이 아닌 살아 있는 예술을 눈으로 직접 목격하는 특별한 경험에 뜨거운 반응을 보였다.

문제가 된 것은 라우라 리마의 퍼포먼스 작품이었다. 그녀의 라이브 아트 작품을 보여주는 방은 천장이 바닥에서 45센티미터 높이밖에 안 되는, 관람객이 들어갈 수조차 없는 아주 좁고 어두운 방이었다. 그래서 관객들은 그녀의 작품을 보기 위해 바닥에 쭈그려 앉든지 아니면 눕든지 양자택일을 해야만 했다. 겨우 몸을 바닥까지 낮춰서 방 안을 들여다봤을 때 관객들은 당혹스러운 상황과 마주치게 된다. 그 좁고 낮은 방 안에 한 여성이 가만히 누워 있기 때문이다. 그녀는 혼잣말로 중얼거리기도 하고 가만히 관객들을 향해 눈만 껌뻑거리기도 한다. 문제는 이 작품을 위한 퍼포머들이 한눈에 봐도 모두 뇌성마비나 다운증후군 등 장애가 있는 사람들이었다는 것이다. 과연 저들이 스스로의 의지로 미술 작품 속 퍼포머로 활동한다고 의식하고 저 안에 누워 있는 걸까라는 의문이 절로 들게 했다. 곧바로 도덕성 문제가 제기되었다. '스스로 퍼포머로 자청한 일반인 외에 이렇게 장애가 있는 사람을 예술의 도구로 써도 되는 걸까? 어디까지 예술이고, 무엇이 예술이 될 수 있을까?'라는 질문들을 품게 했던 이 전시는 당시 많은 논쟁과 이슈를 몰고 왔다. 하지만 이런 논란과 상관없이 전시 자체는 일반 관객들의 흥미를 끌기에 충분했으므로 흥행에 성공했다. 그 이듬해인 2013년 이 전시는 호주에서 〈열세 개의 방〉이라는 제목으로 호주 작가 한 명을 더 추가해 재연되었다.

찾아가는 길	도보: 에센 중앙역에서 도보로 15분
	지하철: 에센 중앙역에서 101, 107, U11(Bredeney/Messe Gruga 방향) 타고
	Rüttenscheider Stern역에서 하차. Museum Folkwang 이정표를 따라 도보 7분

개관 시간	화·수·토·일: 오전 10시~오후 6시
	목·금: 오전 10시~오후 8시
	휴관일: 매주 월요일, 12월 24일, 12월 31일

입장료	상설전 무료
	특별전 입장료는 전시에 따라 다르므로 홈페이지에서 확인 필요

Address: Museumsplatz 1, 45128 Essen (내비게이션 사용 시: Bismarckstrasse 60)

Tel: +49 201 88 45 444

www.museum-folkwang.de

E-mail: info@museum-folkwang.essen.de

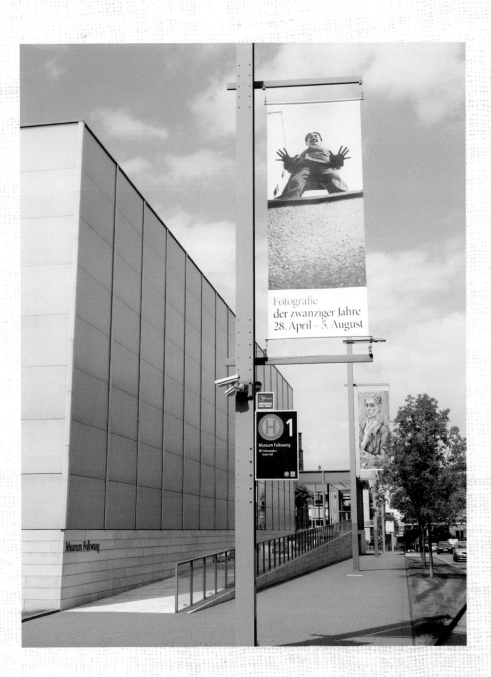

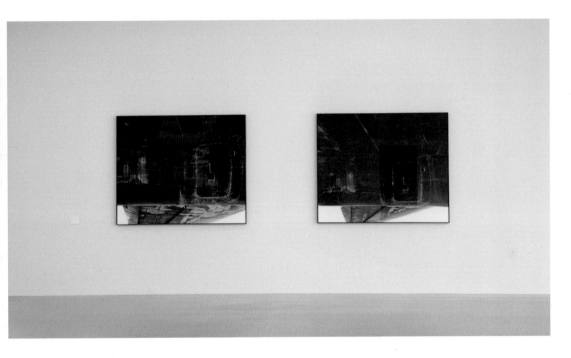

토마스 플로어슈에츠, 「무제」, 2008

하드에지, 팝아트 작품이 전시된 상설 전시실 모습

"나에게 기억의 향수를 불러일으키는 것은 경작지의 흙이다. (······)
그 냄새들은 믿을 수 없이 강한 것이었다. 가장 강력한 건축적 체험이었다."
-데이비드 치퍼필드

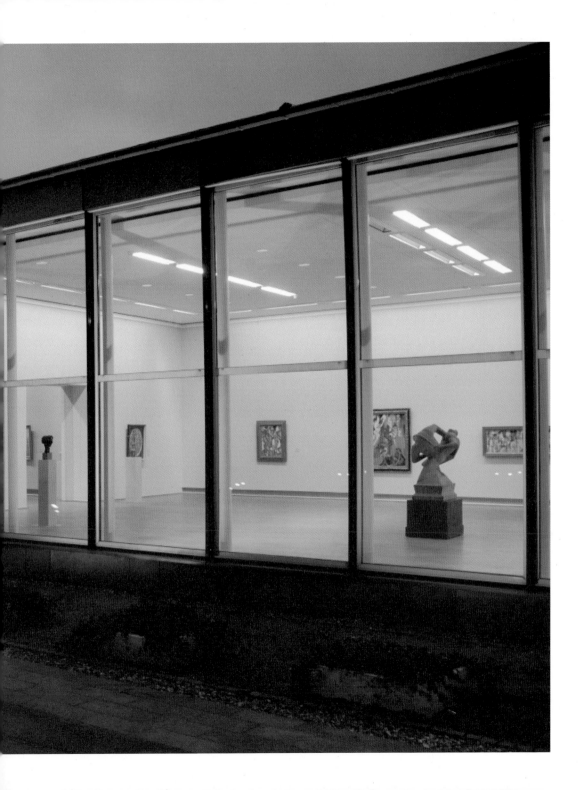

05

문화의 향기를 뿜어내는
탄광

졸페어라인
Zollverein

에센 Essen, 독일

산업운동의 쾰른 대성당

　옛 화력발전소 건물을 현대미술관으로 리모델링한 런던의 테이트 모던은 무조건 새로 짓는 것보다 폐건물을 재활용하는 역발상의 성공을 잘 말해준다. 그런데, 독일에서는 버려진 건물 하나가 아니라 폐광 단지 전체를 최소한으로만 개조해 새로운 문화예술의 중심지로 변신시킨 예가 있다. 한때는 유럽 최대의 탄광 단지였던 촐페어라인이 바로 그 주인공이다. 지난 150여 년간 검은 연기와 먼지를 내뿜었던 탄광 단지가 이제는 초대형 복합문화 단지로 변신해 유럽의 새로운 문화 중심지로 주목받고 있다.

　어디 그뿐이랴. 촐페어라인은 2001년 산업유산으로는 처음으로 세계문화유산으로 등재됐고, 2010년에는 에센이 루르 공업지대를 대표해 유럽의 문화수도로 지정되는 데도 결정적인 역할을 했다. 사람들은 이제 이 폐광을 '산업운동의 쾰른 대성당'이라 부른다.

　과연 촐페어라인이라는 폐광 단지가 얼마나 대단하기에 '세계문화유산' '문화수도' '쾰른 대성당'과 같은 문구들도 함께 소개되는지 궁금하지 않을 수 없었다. 몇 해 전부터는 문화예술인들뿐 아니라 전 독일 대통령들을 비롯한 세계 각국의 지도자들까지 이곳을 방문하고 있다는 보도를 접하면서 에센을 '나의 독일 미술관 여행 답사 리스트' 1번에 올리지 않을 수 없었다.

조각공원 같은 탄광 단지

에센에 도착하자마자 곧바로 촐페어라인으로 향했다. 독일의 탄광을 직접 눈으로 본 적이 없던 터라 더욱 궁금했다. 독일의 탄광은 우리나라와는 달리 산이 아니라 지하 1,000미터 정도 깊이의 땅속에 위치해 있다는 정도가 내가 가진 유일한 상식이었다.

며칠째 비가 계속 와서 은근히 걱정했는데 다행히 날씨도 좋았다. 촐페어라인 단지 내에 주차를 하고 가방과 카메라를 챙겨든 다음 출입구를 찾았다. 그런데 이곳은 그 입구부터가 당황스러움과 놀라움의 연속이었다. 칙칙한 탄광 단지를 예상하고 왔는데, 생각지도 못한 어마어마하게 큰 공원이 나왔다. 이렇게 공원같이 넓은 대지 위에 과거 탄광 공장과 코크스 공장으로 쓰였던 수많은 건물들과 이와 관련된 독특한 형태의 철골 구조물들이 몇 개의 단지로 나뉘어 들어서 있었다. 작은 구조물들까지 합치면 수백 개는 족히 될 것 같은 참으로 놀라운 규모였다. 규모뿐 아니라 건축적으로도 훌륭했다. 각각의 기능에 맞게 설계된 철제 구조물들은 모양이 제각각이면서도 서로 조화를 이루고 있었다. 가장 놀라운 점은 건물 주변이 모두 초록의 자연으로 덮여 있다는 것이다. 아무리 나무가 많기로 유명한 독일이라지만 대규모의 공장 단지까지 숲과 나무로 가꾸어져 있다는 사실이 쉽게 믿기지 않았다. 그래서 탄광 단지라기보다 대형 철제 조각들로 꾸민 거대한 조각공원이나 산업유물로 만든 신新로마 유적지 같은 인상을 주었다.

워낙 규모가 크다 보니 아무런 정보 없이 가게 되면 어디부터 가야 할지 무엇을 봐야 할지 막막할 뿐 아니라, 지도가 없으면 단지 내에서도 길을 잃기 일쑤다. 초입에 있는 안내소에서 지도와 안내서를 받아들고 나는 잠시 고민에 빠졌다. 단지는 크게

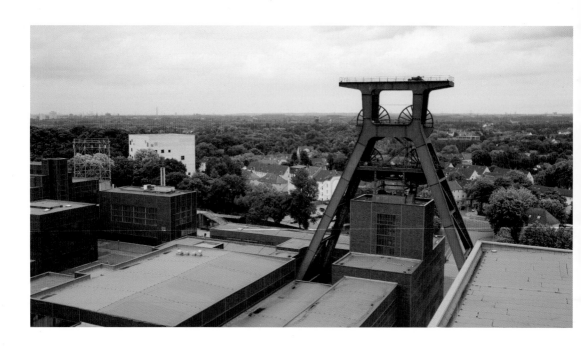

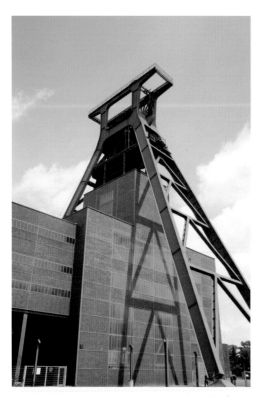

촐페어라인의 상징인 권양탑

A, B, C 세 구역으로 나뉘는데 각각 샤프트12, 샤프트 1/2/8, 코킹플랜트Coking Plant 라는 이름으로 불리는 곳들이었다. '샤프트Shaft'는 우리말로 수직 갱도라는 뜻으로, 1847년에 지은 샤프트 1이 가장 오래된 갱도 건물이고 뒤에 붙은 번호가 클수록 늦게 지은 것이라고 한다. 지도 가장자리에 깨알 같은 글씨로 써 있는 개별 공간에 대한 정보를 한참을 읽어 내려가다가 낯익은 이름 두 개를 발견했다. 바로 루르 박물관Ruhr Museum과 레드닷 디자인 박물관Red Dot Design Museum이었다. 이 두 곳은 촐페어라인에서 가장 인기 있는 명소이자 대중에게 항상 열려 있는 공간이기도 하다.

세계에서 가장 아름다운 탄광

에센이 유럽의 문화수도로 지정된 2010년에 개관한 루르 박물관은 '샤프트 12' 안에 위치해 있었다. 1932년 문을 연 샤프트 12는 바우하우스 양식으로 지은 가장 모던한 수직 갱도 건물이다. '세계에서 가장 아름다운 탄광'이라 불릴 정도로 기능적인 면과 조형미가 고려된 건축물인데, 이 건물은 이곳의 명물인 '권양탑'과 ㄱ자 형태로 이어져 있다. '권양탑'은 과거 지하의 석탄을 끌어올렸던 탑 모양의 구조물로 에센의 관광 엽서에 빠지지 않고 등장하는 촐페어라인의 상징이다. 탄광 갱도 건물이 이렇게 아름다울 수 있는 건 아마도 이 단지가 독일 건축가 프리츠 슈프Fritz Schupp, 1896~1974와 마르틴 크렘머Martin Kremmer, 1895~1945가 설계한 하나의 건축 작품이기 때문일 것이다. 이렇게 독일인들은 산업 용도로 건물 하나를 짓더라도 조형미까지 고려하는 센스를 잊지 않는다.

루르 박물관은 라인강의 기적을 일으킨 루르 지역의 역사를 소개하고 이 지역에

'샤프트 12'의 24미터 높이에 위치한 루르 박물관 입구의 매표소와 내부 카페

서 출토된 자연사나 고고학 자료 등을 전시하는 일종의 역사박물관이다. 박물관의
입구는 특이하게도 지상 24미터 높이에 위치해 있었다. 그래서 건물 정면에 있는 긴
에스컬레이터를 타고 올라가야 한다. 에스컬레이터에는 눈이 아플 정도로 강렬한 오
렌지색이 칠해져 있어 자칫 칙칙해 보일 수 있는 붉은 벽돌의 갱도 건물을 세련돼 보
이게 하는 효과가 있다. 유럽 어느 도시의 지하철 내부를 연상시키는 긴 에스컬레이
터를 탔더니 금세 박물관 입구에 다다랐다. 이곳에는 매표소를 비롯해 카페, 기념품
숍 등이 위치해 있다. 내부는 탄광 갱도 시절 사용된 거대한 기계 설비들이 그대로
모습을 드러내고 있었다. 건물 외부에서는 전혀 느낄 수 없었던 과거 탄광의 모습이
이제야 조금씩 실체를 드러내는 것 같아 설레기까지 했다.

산이 없어도 나무를 수출하는 나라

"엘리베이터를 타고 12미터로 먼저 갔다가 17미터와 6미터로 가세요." 박물관
입장권을 샀더니 안내 직원이 알 수 없는 말을 했다. 어리둥절해하는 내 모습에 직
원은 다시 천천히 설명을 해줬다. 그랬다. 지하 석탄을 효율적으로 캐기 위해 지은
이 건물은 여느 건물들과 층의 개념이 달랐던 것이다. 1층, 2층, 3층이 아니라 건물
이 위치한 지상 높이에 따라 층을 표기하고 있었다. 상설 전시는 17미터 층, 12미터
층, 6미터 층에서 전시되고 있고, 12미터 층의 절반가량은 기획 전시실로 쓰이고 있
었다. 그래서 특별전 티켓까지 산 내게 직원은 12미터 층을 먼저 관람한 후 세 개 층
으로 나뉜 상설 전시를 보라는 것이었다. '현재' '기억' '역사'라는 주제로 구분된 각각
의 상설 전시실에서는 선사시대부터 오늘날에 이르기까지 루르 지역의 문화와 역사

각 층의 높이를
알려주는 미터 표시

를 보여주고 있었고, 기획 전시실에서는 촐페어라인 탄광의 역사와 함께한 독일 철
강 그룹 크루프사의 200년 역사를 조망하는 전시가 열리고 있었다.

　　각 전시 층은 엘리베이터를 타고 이동할 수 있었지만 새로 지은 계단이 관람객들
에게는 더 인기 있었다. 계단 전체에 설치된 오렌지색의 강렬한 조명 덕분에 마치 댄
플래빈의 라이트 아트 위를 걷는 것 같기 때문이다. 또한 '파노라마'라고 불리는 45미
터 높이의 꼭대기 층은 주변 풍광을 한눈에 볼 수 있는 전망대 역할을 하는 곳이라
관람객들에게 가장 인기 있는 명소인 듯했다. 꼭대기 층에서 내려다본 단지 주변의
풍경은 더욱 놀라웠다. 탄광 단지가 아니라 그냥 초록으로 범벅된 거대한 숲 속에 와
있는 것 같았기 때문이다.

　　독일은 산이 없어도 나무를 수출하는 나라다. 알프스 산에 면해 있는 남부 지역
을 제외하면 국토의 대부분은 구릉지로 산이 없다. 하지만 '산이 없으면 숲이라도 만
든다'는 생각으로 독일 정부는 일찍부터 전 국토에 나무를 심었다. 그래서 '기름이 고
갈돼도 나무 연료로 100년은 견딜 것이다' '나무만 팔아도 몇십 년은 버틸 수 있다'라
는 말이 있을 정도로 독일 지역 어디를 가도 나무가 많다. 그래도 그렇지, 어떻게 탄

산업 전시실로 향하는 계단

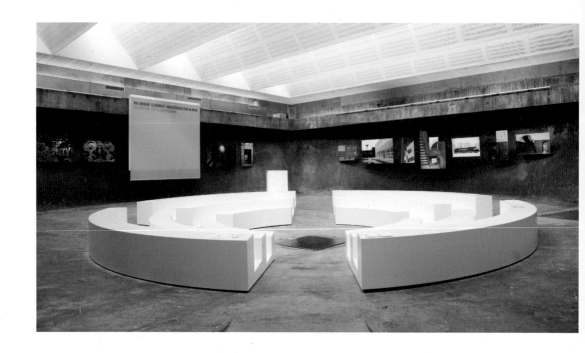

루르 박물관 전시실 전경. 한쪽에는 옛 광부들의 삶을 기록한 영상과 그들이 사용했던 침대가 전시되어 있다.

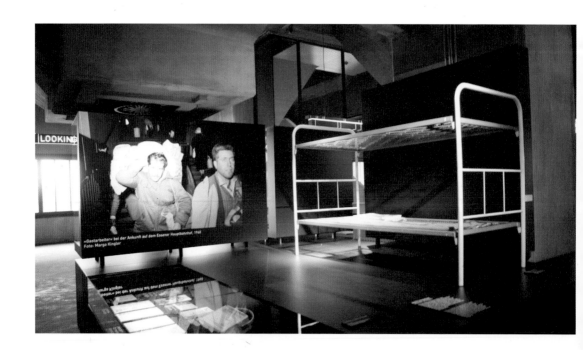

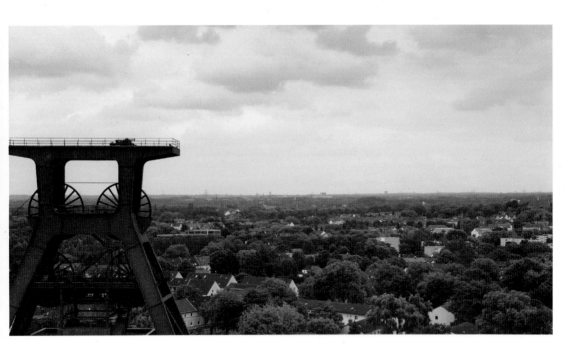

루르 박물관 꼭대기 층 전망대에서 바라본 전경

광 단지에까지 이렇게 많은 나무를 심어 울창한 숲으로 만들 생각을 했을까? 후대를 생각하는 혜안이 없으면 불가능할 것이다.

산업·정치·문화가 만나는 곳, 레드닷 디자인 박물관

다시 오렌지색 엘리베이터를 타고 지상으로 내려왔다. 다음으로 발길을 옮긴 곳은 레드닷 디자인 박물관이었다. 사실, 졸페어라인이 대중에게 많이 알려지게 된 것

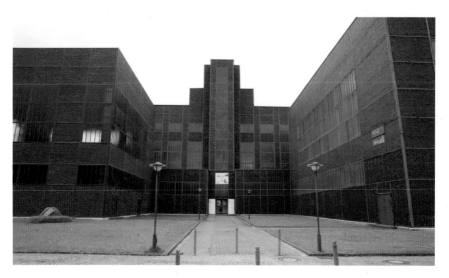

레드닷 디자인 박물관 입구 전경

도 루르 박물관보다는 이 디자인 박물관 덕이 크다. 1997년 개관한 이곳은 4,000제
곱미터가 넘는 공간에 2,000점 이상의 현대 디자인 작품들을 전시하는 세계 최대 규
모의 디자인 박물관이다. 특히 디자인 분야 전문가나 학생이라면 꼭 방문해야 할 디
자인의 성지이자 메카와도 같다. 재미있는 점은 이곳에 전시된 작품들이 대부분 제
품 디자인들이다 보니 전시품들 중 한두 개쯤은 자신의 집이나 사무실에 있을 가능
성이 높다. 그래서 관람객들이 더 친근하게 여기고 이곳을 찾는지도 모른다. 천장에
매달린 승용차에서부터 가구, 각종 사무용품이나 주방기구, 욕실용품, 건설공구, 가
전제품, 시계 및 액세서리에 이르기까지 디자인 명품들은 죄다 모여 있다. 그리고 이
들의 공통점은 모두 '레드닷 디자인 어워드'의 수상작이라는 것이다. '디자인계의 오
스카상'이라 불리는 '레드닷 디자인 어워드'는 상품디자인 분야에서 세계적인 권위를

자랑하는 국제 공모전 중 하나다.

　박물관이 들어선 건물은 과거 탄광의 보일러실로, 영국의 유명 건축가 노먼 포스터의 손길을 거쳐 디자인 박물관으로 탈바꿈했다. 촐페어라인의 건물 대부분이 그렇듯 이곳의 외관과 건물의 기본 골조는 옛 모습 그대로다. 내부 역시 전시 용도에 맞게 하얀 벽으로 깔끔하게 마감한 부분들도 있지만 상당 부분이 옛 보일러실의 모습을 그대로 드러내고 있었다. 육중하면서 낡은 기계 골조 사이사이에 가벼우면서도 작고 세련된 현대 디자인 상품들이 위트 있게 전시된 모습을 보면서 이곳 큐레이터의 공간 활용 능력에 절로 감탄했다. 그래서인지 이곳은 박물관이라기보다 전시 공간 자체가 하나의 거대한 설치예술 같은 인상을 준다.

　레드닷 디자인 박물관은 개관 이후, 국제 공모전을 열고 전시를 하는 것뿐 아니라 각종 프로젝트, 강연, 투어 프로그램, 출판까지 다양한 분야를 통해 레드닷의 이름을 널리 알리고 대중과 소통해오고 있다. 또한 세계 각국의 정치 지도자들까지 방문할 정도로 인기 있는 명소다. 지금까지 요하네스 라우, 바이츠제커, 로만 헤어초크 등 전 독일 대통령들을 비롯해 아티사리 전 핀란드 대통령과 오세훈 전 서울시장까지 세계 각국 정상과 주요 정치 인사들이 이곳을 다녀갔다. 그만큼 이곳은 단순한 디자인 박물관을 넘어서 세계의 산업과 정치, 문화가 만나고 교류하는 만남의 장으로서 역할도 하고 있는 것이다.

　촐페어라인 단지 내에는 루르 박물관이나 레드닷 디자인 박물관 외에도 갤러리와 각종 공연이 열리는 이벤트 홀, 스튜디오와 사무실, 카페와 레스토랑, 서점, 각종 상점, 유명 예술대학과 연구소, 유치원 등 참으로 다양한 공간들이 들어서 있다. 말 그대로 '초대형 복합문화 단지'로 거듭나고 있는 것이다. 이 새로운 복합문화 단지 덕분에 과거의 공업도시 에센은 이제 문화예술의 거점 도시로 다시 주목받고 있다.

레드닷 디자인 박물관 전시 모습

라인강의 기적은 계속되고

그런데 어떻게 이런 대규모의 복합문화 단지가 에센에 자리 잡게 되었을까? 사실 촐페어라인 폐광 단지는 에센의 근대사가 응축된 하나의 상징이라 할 수 있다. 독일 라인강변에 자리 잡은 에센은 19세기부터 많은 철강회사와 제련소, 탄광회사들이 들어서면서 루르 공업지대의 중심지가 되었다. 또한 1960~70년대 라인강의 기적을 이끌며 전후 독일의 재건에 중추 역할을 한 도시이기도 하다. 하지만 1980년대 중반 이후 탄광산업이 쇠퇴하면서 에센은 문화와 디자인의 도시로 변신을 꾀하게 된다. 물론 당시 에센 주민들은 탄광업을 대체할 새로운 공장 단지가 들어와 지역 경제가 다시 살아나길 바랐다. 하지만 시 당국의 생각은 달랐다. 폐광 단지를 사들여 문화예술센터를 건립해 에센을 문화예술의 도시로 새롭게 정립하고자 했다. 예상은 적중했다. 2001년에는 샤프트 12를 비롯한 이곳의 건물들이 유네스코 세계 문화유산으로 등재되었고, 2010년에는 인근 대도시인 본과 뒤셀도르프, 쾰른 등을 제치고 에센이 노르트라인-베스트팔렌 주를 대표해 유럽의 신문화수도로 지정되었으니 말이다. 공업도시의 유산을 재활용한 역발상의 승리였다.

이제 사람들은 노르트라인-베스트팔렌 주의 대표 명소가 쾰른 대성당이 아니라 촐페어라인이라 말한다. 주 지방선거 포스터에 촐페어라인의 대표적 건축물인 샤프트 12가 등장했고, 빔 벤더스와 같은 세계적인 영화감독들이 이곳에서 영화를 촬영했다. 촐페어라인이 벌어들이는 관광 수입만 해도 연간 5,000~6,000만 유로(약 700~850억 원)라고 한다.

자칫하면 도시의 흉물로 버려질 뻔했던 폐광 단지를 파리의 루브르나 아테네의 아크로폴리스 부럽지 않은 독특한 문화관광 자원으로 재탄생시킨 독일인들의 창조

적 발상에 감탄할 따름이다. 이제 폐광 공장의 굴뚝에선 검은 연기가 아닌 문화의 향기가 활활 타오르고 있다. 어쩌면 라인강의 기적은 아직도 계속되고 있는지도 모른다.

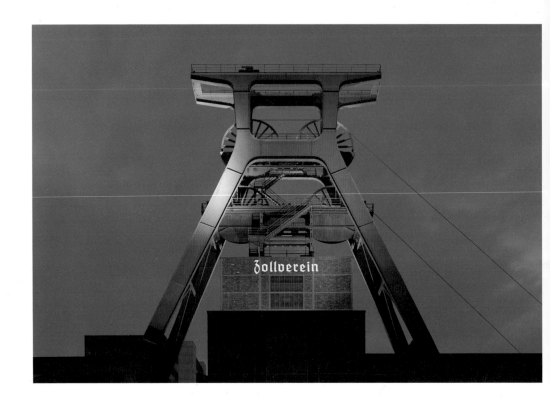

프리츠 슈프 · 마르틴 크렘머, 「샤프트 12」, 1932

촐페어라인 탄광 단지에서 가장 주목을 받는 건물은 바로 12번 수직 갱도인 '샤프트 12'다. 4년여의 공사 기간을
거쳐 1932년 완공된 샤프트 12는 처음부터 조형적으로 그리고 건축적으로 주목을 끌었다. 비록 탄광 설비 시설
중 하나이긴 했지만 너무도 아름다웠기 때문이다. 특히 채굴한 석탄을 끌어올리는 권양탑은 프리츠 슈프와 마르
틴 크렘머라는 두 건축가의 작품인데, 이들은 바로 독일이 낳은 세계적인 건축 거장 루트비히 미스 반데어로에의
제자들이다. 'Less is More(적은 것이 더 풍요롭다)'라는 건축 철학을 펼치며, 단순한 형태와 비례미를 강조했던
모더니즘 건축 거장의 가르침을 고스란히 담아 두 제자가 설계한 이 건물 역시 군더더기 하나 없는 완벽한 대칭
에 역동적인 형태와 비례미까지 갖춘 또 하나의 예술품인 것이다. '루르의 에펠탑'이라 불리는 이 권양탑은 독일
관광 엽서에도 등장할 정도로 이제는 독일의 문화예술을 상징하는 아이콘이 되었다.

울리히 뤼크림, 「카스텔」, 1991

1991년 독일의 미니멀리즘 조각가 울리히 뤼크림은 탄광 부지 한편에 단순하면서도 육중한 돌 조각 스물네 개를 요새 모양('castell'은 요새를 뜻한다)으로 설치했다. 2미터 높이에 가로, 세로 폭이 각각 10미터 정도 되는 이 거대한 돌 조각은 당대 가장 모던하고 아름다운 탄광 건물로 지어진 '샤프트 12'를 상징하는 것이었다. 뤼크림은 자신의 조각을 이곳에 설치함으로써 사람들이 조각 사이를 거닐면서 명상도 하고 탄광이라는 장소성과 미래에 대해 다시 한 번 생각해보길 바랐다. 당시 이 탄광 부지는 산업 쓰레기 매립장 용도로 쓰일 계획이었기 때문이었다. 투박하면서도 절제된 형상의 이 돌 조각은 녹슬고 방치된 철재로 만들어진 탄광 시설과 묘한 대비를 이루면서도 독특한 아름다움을 창조해 에센 시민들에게 환영받았다. 이 조각은 한동안 끊긴 시민들의 발걸음을 다시 촐페어라인 탄광으로 돌아오게 하는 기폭제이자, 폐광이 새로운 문화예술 공간으로 재활용될 가능성을 열어준 계기가 되었다.

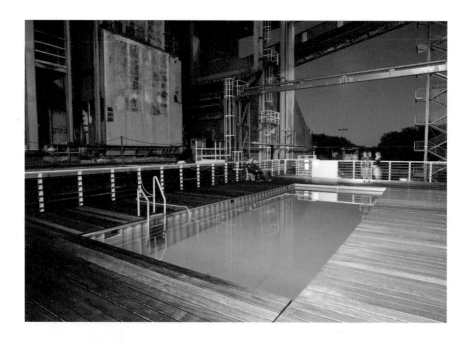

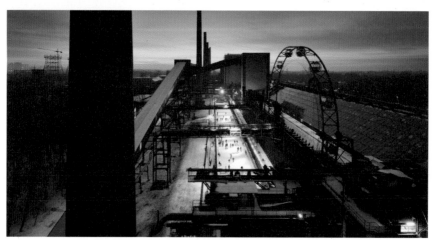

아이스링크와 수영장

30만 평에 이르는 거대한 부지 위에 세워진 촐페어라인 탄광 단지는 기존 부지 재활용에 대한 섬세한 마스터플랜 아래 복합문화 단지로 재탄생했다. 네덜란드 건축 거장 렘 콜하스 주도하에 설계된 마스터플랜의 핵심은 기존의 건물과 새로운 기능을 위한 시설을 적절히 추가하면서 조화를 모색하는 것이었다.

그중 가장 큰 성공작은 코크스 제조 공장 안에 마련된 아이스링크다. 1957년에서 1961년 사이 지어진 코크스 공장은 당시 유럽 최대이자 가장 모던한 코크스 공장 건물이었다. 이 코크스 공장에 냉각수를 공급하던 수로는 겨울이면 신나는 아이스링크로 변신한다. 수로의 500미터가량을 얼려서 겨울에 아이스링크로 활용한다는 발상은 정말로 획기적인 것이었고 지역민들에게 가장 인기 있는 겨울 명소가 되었다.

또한 코크스 공장 안에는 아는 사람만 아는 비밀 명소가 한 군데 더 있다. 바로 수영장인데 이곳은 철제 궁전 안에 숨어 있는 사막의 오아시스 같은 곳이다. 철재로 된 낡은 공장 건물의 칙칙한 검붉은 색과 깔끔하고 세련된 수영장의 푸른 물색은 강한 대비를 이루면서 또 하나의 예술작품 같은 느낌을 준다. 그도 그럴 것이 이 수영장은 건축가가 아닌 프랑크푸르트 출신의 두 아티스트인 다니엘 밀로니크와 더크 파슈케가 공동 설계한 미술작품이기 때문이다. 이밖에도 건물과 건물 사이로 난 산책로와 놀이터, 조각공원, 다양한 이벤트 공간 등이 있어 촐페어라인은 1년 내내 지역민과 관광객의 발길이 끊이지 않는다.

Ruhr Museum

| 찾아가는 길 | 지하철: 에센 중앙역에서 107번(Gelsenkirchen 방향, Strassenbahn KulurLinie)을 타고 Zollverein 역에서 하차 |

| 개관 시간 | 월~일: 오전 10시~오후 6시
휴관일: 12월 24~25일, 12월 31일 |

| 입장료 | 상설전+산업유산 관람: 일반 8€(할인 5€)
갤러리 전시: 일반 3€(할인 2€)
콤비(상설전+특별전+산업유산 관람): 일반 10€(할인 7€)
14세 이하 어린이: 무료 |

Address: Ruhr Museum, Zollverein A14 (Schacht XII, Kohlenwäsche)
Gelsenkirchner Strasse 181, 45309 Essen
Tel: +49 (0)201 24681 444
www.ruhrmuseum.de

Red Dot Design Museum

| 개관 시간 | 화~일: 오전 11시~오후 6시
휴관일: 12월 24~25일, 12월 31일, 1월 1일 |

| 입장료 | 상설전: 일반 6€(할인 4€)
가족권(성인2+어린이2): 16€
특별전: 일반 9€(할인 4€), 가족권 22€
12세 이하 어린이: 무료 |

Address: Gelsenkirchener Strasse 181, 45309 Essen
Tel: +49 (0)201 30 10 4-25
en.red-dot.org

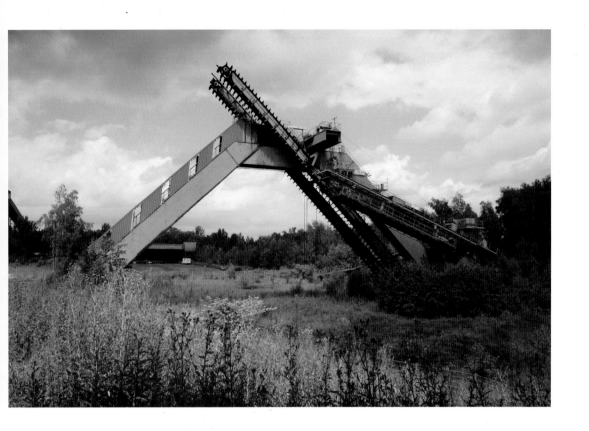

라이언: 혹시 미술관에 가본 적이 있나요?
광부: 우린 이 동네를 떠나본 적이 없습니다! 광부예요!
라이언: 그럼, 그림을 본 적이 한 번도 없습니까? 평생?
광부: 없는데요!
—리 홀의 희곡, 『광부 화가들』에서

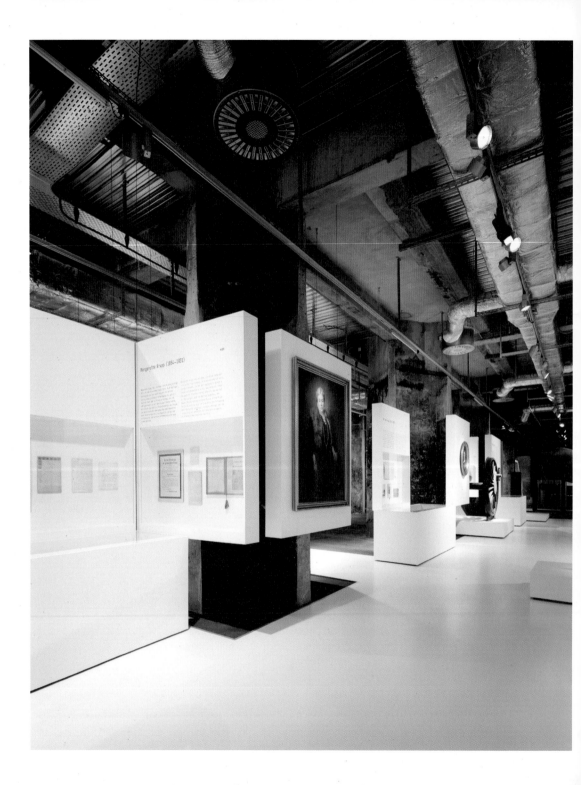

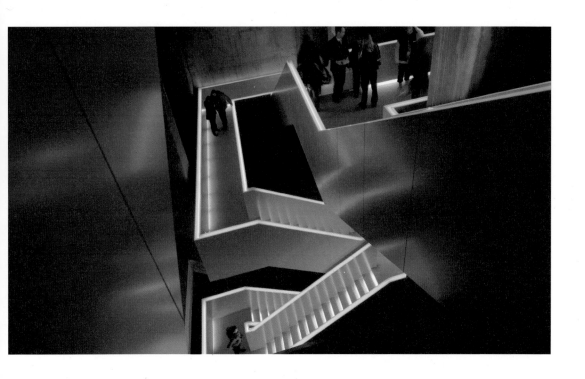

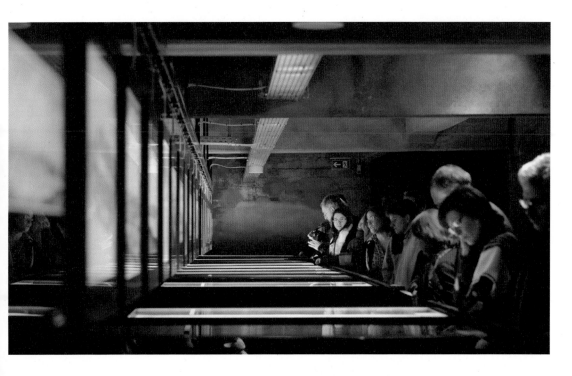

06

독일 현대미술을 이끄는
K군단

K20 · K21

뒤셀도르프 Düsseldorf, 독일

가보지 않고서도 마니아가 된다

이번에는 정말 작정을 하고 떠났다. 처음 독일로 유학 와 어학 공부를 했던 시절부터 이후 이어진 몇 번의 여행까지 합하면 독일의 루르 지역은 참 자주 왔던 곳으로 익숙하다. 그런데도 뒤셀도르프의 K20과 K21만은 꼭 다른 일정에 밀려 빼먹고 그냥 지나쳤다. 뒤셀도르프 쪽으로 여행 가는 이들이 있으면 반드시 가보라고 권한 적이 셀 수 없이 많은데도 내가 직접 방문한 건 이번이 처음이었다. 가보지 않고서 그 존재감만으로도 나는 이미 이름도 독특한 이 미술관의 마니아가 되었던 것이다.

K20과 K21. 무슨 자동차 모델 명도 아니고 미술관 이름치고는 참 심플하고 특이하다. 정확한 명칭은 쿤스트잠룽 노르트라인−베스트팔렌Kunstsammlung Nordrhein-Westphalen(이하 쿤스트잠룽)인데 쿤스트잠룽은 영어로는 '아트 컬렉션', 우리말로는 '미술 소장품'이라는 뜻이니 노르트라인−베스트팔렌 주 정부의 소장품을 소개하는 주립 미술관인 셈이다. 그런데 이름이 워낙 길어서 K20과 K21로 불린다. K는 미술이라는 뜻의 독일어 쿤스트Kunst의 약자로 K20은 20세기 미술을 보여주는 곳이고, K21은 21세기 미술 즉 동시대 미술을 보여주는 미술관이다. 이렇게 노르트라인−베스트팔렌 주립 미술관은 K20과 K21로 불리는 두 개의 주 미술관 건물과 2009년도에 추가된 슈멜라 하우스Schmela Haus로 구성된 상당히 큰 미술관이다.

한 번도 가보지 않고서 내가 이 미술관을 좋아한 이유는 딱 두 가지다. 첫째는 뭐니 뭐니 해도 뛰어난 소장품 목록 때문이다. 쿤스트잠룽은 비평가들에게 '비밀의 국립 갤러리'라는 이름으로 불린다. 정말 국가 기밀로 해야 하지 않나 싶을 정도로 탐이 나는 소장품 목록이다. 파울 클레, 키르히너를 비롯한 독일 표현주의 미술부터 피카소, 칸딘스키, 잭슨 폴록, 앤디 워홀, 요제프 보이스를 거쳐 게르하르트 리히터, 카

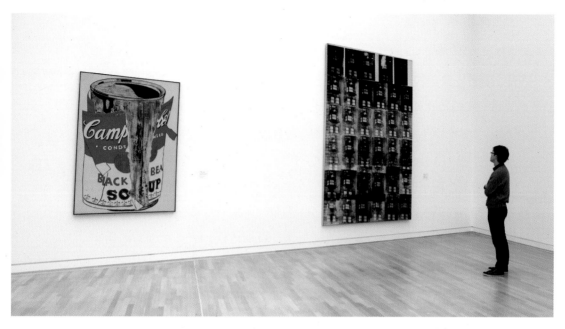

앤디 워홀의 그림이 전시된 K20 전시실

KUNST
SAMMLUNG
NORDRHEIN
WESTFALEN

쿤스트잠룽의 로고

타리나 프리치, 토마스 쉬테 등 동시대 미술에 이르기까지 미술관의 이름처럼 20세기와 21세기를 대표하는 서구 작가들의 작품을 총망라하고 있다. 특히 20세기의 유럽 모던 아트와 1945년 이후 미국 현대미술 컬렉션의 토대는 이미 1960년대에 완성된 것으로, 당시로서는 모던 아트 중심의 수준 높은 컬렉션을 구축한 독일 내 유일한 미술관이었다.

두 번째 이유는 이곳 관장들의 명이 무척 길다는 것이다. 생물학적 수명이 아닌 정치적·문화적 수명인 임기 말이다. 쿤스트잠룽의 역사는 1961년 파울 클레의 작품 88점을 사들이면서 시작되었다. 그런데 지난 50년간 관장은 딱 두 번 교체됐다. 이곳 미술관 관장은 한 번 임명되면 길게는 28년, 짧게는 17년을 간다. 초대 관장을 지냈던 베르너 슈말렌바흐는 저명한 미술 비평가였는데 1962년에 부임해 1990년까지 재임했다. 그리고 2대 관장이었던 아르민 츠바이테 역시 1990년부터 2007년까지 재임했고, 2009년에 새로 임명된 현재의 관장 마리온 아커만도 별 탈 없으면 선임 관장들의 길을 따를 것이다. 국공립 미술관 관장 임기가 2~3년밖에 안 되는 데다가 그 기간마저도 다 못 채우고 해임되거나 사표를 던지는 일이 흔한 우리나라에서는 정말 상상하기 힘든 일이다. 사립미술관이 아닌 국립미술관의 총책임자가 그토록 오랫동안 자리를 지킬 수 있다는 것은 그만큼 능력 있는 책임자를 뽑았다는 뜻일 수도 있겠지만, 역으로 한 번 뽑은 사람을 끝까지 믿고 신뢰하는 노르트라인-베스트팔렌 주 정부와 시민들, 그리고 그것이 가능한 운영과 관련된 제반 시스템이 놀라울 따름이다.

K20에서 만난 살아 있는 명작

20세기 미술과 21세기 미술 중 어느 것을 먼저 볼지 잠시 고민하다가 그래도 시간순으로 보는 것이 더 나을 것 같다는 생각에 K20을 먼저 찾았다.

1986년 개관한 K20은 뒤셀도르프 시내 중심가에 가까운 그라베 광장Grabbeplatz에 위치해 있다. 그라베 광장은 K20 말고도 1967년 개관해 정기적으로 현대미술 특별전을 여는 쿤스트할레Kunsthalle와 1960년대에 설립된 유서 깊은 상업 화랑인 한스 마이어 갤러리Galerie Hans Mayer 등이 함께 있어 뒤셀도르프의 미술 중심지 역할을 하는 곳이다.

광장 입구에 들어서자 K20 건물이 한눈에 들어왔다. 유기적 곡선으로 된 검은색 화강암 파사드가 무척 인상적이다. 내부 역시 깔끔하고 세련된 분위기의 독일적인 미술관이다. 외관의 곡선은 내부로도 이어져 통일감을 주었는데, 넘실대는 물결 모양의 천장은 유리로 마감해 자연광을 최대한 받아들이게 했다.

미술관 1층은 기획 전시실과 서점 등이, 2층과 3층은 쿤스트잠룽의 소장품들을 볼 수 있는 전시실이 위치해 있다. 1층 로비에서 다시 짐을 정비한 뒤 카메라 세팅을 했다. 아뿔싸, 배터리 부족인지 카메라가 더 이상 작동이 안 된다. 다급한 나머지 안내 데스크 직원에게 사정을 얘기하고 충전할 수 있는 곳을 물었더니, 미술관 내에는 콘센트가 없다며 무척 난감해했다. 하지만 중년의 그 독일 아줌마는 잠깐 생각하더니 내 배터리 팩을 가지고 어디론가 사라졌다. 잠시 후 그녀가 웃으며 돌아왔다. 미술관 내 식당 주방에 맡겼다면서 설마 그들이 카메라 배터리로 요리를 해 먹겠느냐며 걱정 말고 30분 후에 오라고 했다. 세상에 불가능이란 없는, 어떻게든 해내고 마는 초능력의 소유자들. 내가 볼 때 대한민국 아줌마 다음이 독일 아줌마들인 것 같

모리스 루이스Morris Louis, 리 크래스너, 잭슨 폴록 등
미국 추상표현주의 화가들의 작품이 걸린 K20 전시장 전경.
관람객이 바라보는 것은 캔버스 양쪽에서 대사선으로 물감을 흘러내리게 하여
가운데 빈 공간을 만들어낸 모리스 루이스의 작품

다. 이렇게 카메라 없이 1층 기획 전시실들을 다 둘러본 뒤 충전이 다 된 배터리를 찾아 2층으로 올라갔다.

천장이 높은 2층 전시실에 들어서자 앤디 워홀의 유명한 캠벨 수프 그림과 로이 릭턴스타인의 만화 같은 대형 팝아트 그림들, 미국 추상표현주의를 대변하는 잭슨 폴록의 거대한 흑백 추상화 등 미국 현대미술 거장들의 작품들이 한눈에 들어왔다. 그런데 익숙한 거장들의 작품에 감격할 틈도 없이 내 눈과 귀는 어느새 전시장 한 귀퉁이에 모여 앉은 한 무리의 학생들에게로 향했다. 인근 미술대학에서 온 한 교수와 학생들이 모여 앉아 현대미술에 대해 진지한 토론을 벌이고 있었다. 미술사 책에서나 볼 수 있는 작품들을 이렇게 가까이서 직접 보며 토론하고 배울 수 있는 이곳의

K20에서 벌어지는 미술 수업

요제프 보이스의 회화와 조각이 결합된 설치작품「왕궁」

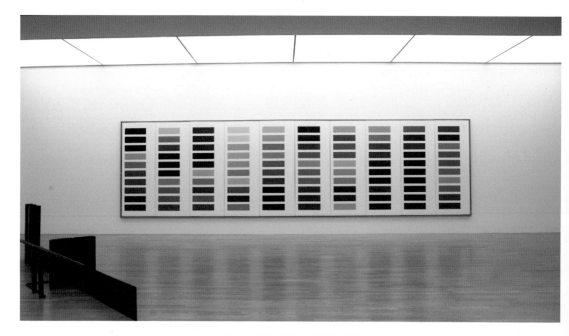

게르하르트 리히터,「열 개의 대형 컬러판」

젊은 학생들이 그저 부러울 따름이었다.

여기서 또 굽이진 계단을 따라 올라갔더니 3층 전시실로 이어졌다. 이곳은 유럽 근대미술부터 다양한 사조의 현대미술들이 전시된 방들로 구성되어 있었는데, 특히 요제프 보이스의 「왕궁」이라는 설치미술이 전시된 방과 게르하르트 리히터의 인쇄용 색상 판을 재현한 대형 회화 작품이 걸린 방에 가장 많은 관람객들이 모여 있어서 독일인들의 독일 작가 사랑이 느껴졌다. 좀 더 여유를 갖고 작품들을 찬찬히 살펴보고 싶었지만 21세기 미술들을 빨리 보고 싶은 마음에 서둘러 다시 길을 나섰다. 미술관을 떠나면서 도움을 받았던 그 안내 직원에게 멀리서 눈인사를 전했더니 애교 있는 윙크로 화답해줬다. 그녀의 윙크 한 방이 이곳에서 본 가장 기억에 남는 명작이 되어버렸다.

역설의 미학 K21

K21이 위치한 곳은 K20에서 북쪽으로 1.5킬로쯤 떨어져 있어 도보로도 그리 멀지는 않다. '황제의 연못'을 뜻하는 '카이저타이히Kaiserteich'라는 곳에 자리를 잡은 K21은 2002년 쿤스트잠룽의 두 번째 전시관으로 개관했다. 도심 속 분주한 광장에 위치한 K20과 달리 K21 주변은 거대한 연못도 있고 주변에 나무도 많아서 도심이지만 한적하고 운치 있는 시골 같았다. 21세기 미술이 있는 위치치고는 조금 의외다. '슈텐데하우스Ständehaus'라 불리는 미술관 건물은 외관상 고풍스럽긴 하지만 완고하고 웅장해서 첫인상이 꼭 '독일 관청' 같다. 알고 봤더니 이 건물은 실제로 1988년까지 노르트라인-베스트팔렌 주의 의사당으로 쓰이던 곳이었다고 한다. '슈텐데하우

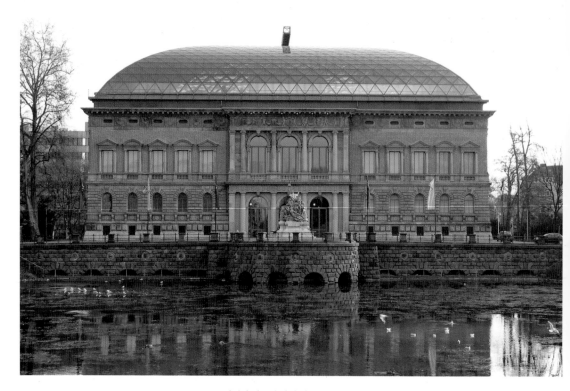

황제의 연못에 자리 잡은 K21 전경

스'가 옛날 신분제 사회 때 쓰이던 의사당을 뜻하는 독일어라는 것도 뒤늦게 생각이 났다. 그런데 고풍스러우면서도 강고해 보이는 석조 건물의 꼭대기에 투명 유리로 된 현대 건축 양식의 둥근 지붕이 얹어져 있는 게 아닌가. 미술관으로 리모델링하면서 새로 만든 것이 분명해 보였다. 순간, 몇 해 전 베를린 국회의사당(독일 연방의회 의사당)이 리모델링 공사를 하면서 건물 꼭대기에 유리 돔을 만들었을 때 베를린 시민들이 강하게 반대했던 기억이 났다. 신고전주의 양식으로 지은 유서 깊은 건물 꼭대기에 유리 돔은 너무 생뚱맞다는 것이 시민들의 일반적인 정서였다. 내가 생각해도 그 유리 돔은 크기가 작아서 그런지 건물과 그다지 어울려 보이지 않았는데 이렇게 지붕 전체를 유리로 감싸버리니 상당히 매력적으로 보였다. '분명 저 유리 돔이 이곳의 상징적인 아이콘 일 거야'라고 생각하며 내부로 들어섰다.

붉은색, 회색 등의 벽돌과 대리석으로 마감된 약간 칙칙해 보이는 외관과 달리,

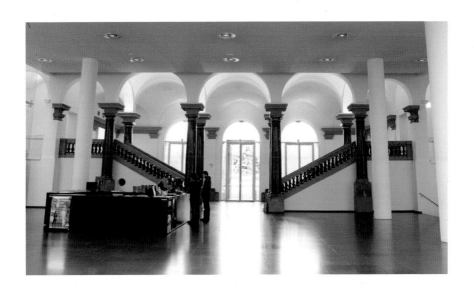

모니카 소스노프스카, 「계단」

내부는 온통 화이트 톤에 깔끔하고 모던한 분위기였다. 중앙 홀을 중심으로 네 개의 날개관이 둘러싼 구조였는데 아까 보았던 돔 모양의 유리 천장으로 자연광이 그대로 비쳐 실내이지만 무척 밝고 화사했다.

중앙 홀에 관람객들의 시야를 한눈에 사로잡는 매력적인 작품이 있었다. 말랑말랑한 소재로 만든 나선형 계단을 꼭대기 층에서부터 아래로 길게 늘어뜨린 조각인데, 선명한 빨간색과 검은색이 섞여 새하얀 미술관 벽에 포인트 역할을 하고 있었다. 낯이 익다 싶었더니 2007년 베니스 비엔날레 폴란드 관을 장식했던 모니카 소스노프스카Monika Sosnowska, 1972~의 「계단」이라는 작품이었다.

미술관은 지하층을 포함해 총 5층으로 구성되어 있는데, 지하 1층은 기획전을 위한 공간이고 지상의 네 개 층은 쿤스트잠룽의 소장품을 보여주는 상설전 공간이다. 전시장들을 이어주는 복도들은 고딕 양식 건물처럼 아치형으로 되어 있어 마치 중세식 현대 건물에 들어온 듯한 착각이 든다.

카타리나 프리치와 후안 무뇨스를 만나다

여러 개의 방들로 이어진 각 전시실들에선 카타리나 프리치Katharina Fritsch, 1956~나 후안 무뇨스Juan Muñoz, 1953~2001처럼 잘 알려진 현대미술가들 작품부터 아직 국제적으로 잘 알려지지 않은 독일의 아방가르드한 젊은 작가들의 작품까지 다양한 작품을 만날 수 있다.

특히 에센 출신으로 현재 뒤셀도르프 미술대학의 교수로 있는 카타리나 프리치의 작품은 유독 눈길을 끌었다. '누구든지 이해할 수 있는', 대중과 완전히 소통하는 작

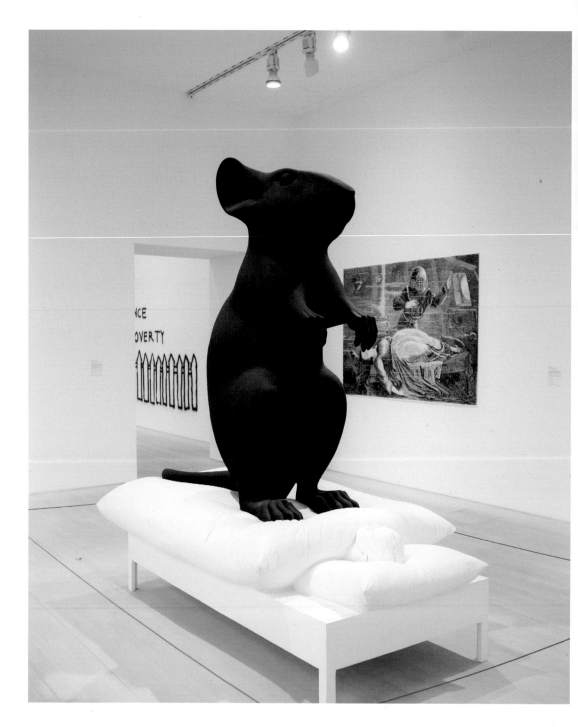

카타리나 프리치, 「남자와 쥐」, 1991~92

품을 만들기 위해 그녀는 추상적인 이미지를 거의 쓰지 않는다. 제46회 베니스 비엔날레 독일 대표로 참가한 이력이 있는 그녀는 생쥐나 뱀, 교황, 성모마리아, 산타클로스 등 누구나 한눈에 알 수 있는 형상을 하얀색이나 강렬한 원색으로 칠한 대형 조각으로 선보인다. 현실의 모사물들이긴 하지만 그녀의 조각들은 작가의 상상력을 가미하여 교묘히 변형한 것들이어서 세상에 대한 풍자로 읽히기도 한다. K21에 설치된 「남자와 쥐」는 좁은 침대에 누워 자고 있는 한 남자의 가슴 위에 거대한 생쥐 한 마리가 우뚝 서 있는 조각이다. 침대며 이불보며 남자는 모두 하얀색인데 반해 생쥐는 검은색이라 강렬한 흑백 대비를 이룬다. 마치 악몽을 꾸는 것 같은 심정을 표현한 걸까? 꿈이라면 빨리 깨어나고 싶은 지독한 악몽이다. 그런데 의식은 돌아왔는데도 가슴과 온몸을 짓누르는 생쥐의 무게 때문에 손가락 하나 까딱할 수 없을 정도로 몸이 말을 안 듣는다. 누구나 한 번쯤 꿨을 법한 끔찍한 악몽이나 가위에 눌린 경험을 프리치는 이렇게 표현했다. 그런데 만약 누워 있는 이 남자가 소설이나 영화에 등장하는 악역의 주인공이라면 이 생쥐는 악당을 혼내주러 온 정의의 사도로 볼 수도 있을 것이다. 또한 중세 때는 사람이 마지막 숨을 거둘 때 그의 영혼이 생쥐의 모습으로 떠나간다고 믿었다고 한다. 그런 믿음을 염두에 둔다면 이 남자는 지금 혼자서 쓸쓸히 세상과 이별을 하고 있는 것이다. 요즘 말로 하면 '고독사' 하고 있는 것은 아닐까? 이렇게 보는 이에게 다양한 해석을 낳게 하는 것이 바로 프리치 작품의 매력이다.

후안 무뇨스의 조각 역시 상상력을 자극하고 많은 해석을 가능케 한다. 2001년 48세의 젊은 나이로 타계한 후안 무뇨스는 스페인을 대표하는 최고의 현대 조각가 중 한 사람이다. K21에 설치된 「광장」은 20여 명의 남자들이 광장에 모여 둥글게 원을 그리며 서 있는 대형 설치 조각 작품이다. 사람의 머리 모양이나 옷차림은 보통 개인의 신분이나 특징을 나타낸다. 하지만 이들은 모두 비슷한 옷을 입었고 하나같

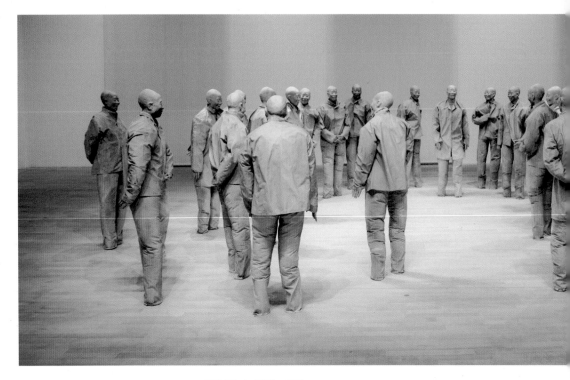

후안 무뇨스, 「광장」, 1996

이 민머리다. 그들이 누구이며, 무슨 일을 위해 여기에 모였는지, 지금 어떤 얘기를 하고 있는지 감상자들은 알 수가 없다. 무뇨스는 자신의 조각에 대해 구체적인 정보를 잘 주지 않는다. 작품이 자신의 손을 떠나면 해석이나 감상은 오로지 보는 이에게 맡겨버리는 것이다. 그런데도 나는 자꾸 '그들은 누구인지 도대체 지금 여기 모여 무얼 하는 건지'를 계속 고민하고 있었다. 그러다 문득 한 사람 한 사람의 얼굴을 보았더니 한결같이 너무도 기쁘고 행복한 표정들이었다. 적어도 심각한 일이나 분개할 일로 모여 집회를 여는 것 같지는 않다. '그래, 그저 좋으면 됐지 뭐' 나도 모르게 그

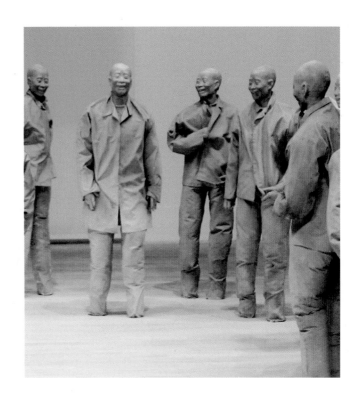

냥 웃고 말았다. 어쩌면 작가는 그의 조각들처럼 '이렇게 한바탕 크게 웃고 나면 별 것도 아닌데'라는 긍정의 메시지를 주고 싶었던 것은 아닐까.

운 좋은 날

지하층부터 4층까지 엘리베이터 대신 계단을 오르락내리락하면서 작품들을 다

보고 났더니 다리도 아프고 숨도 가빠서 복도에 기대 잠시 쉬고 있었다. 무거운 가방에 카메라까지 들고 숨을 헉헉대고 있는 동양인의 모습이 안쓰러웠는지 중년의 독일 아주머니 한 분이 다가와 한 층만 더 올라가서 쉬란다. 거긴 천국일 거라며. 그러면서 이런 한마디를 남기곤 엘리베이터를 타고 사라졌다. "당신 오늘 정말 운이 좋아요. 날씨까지 이렇게 좋은걸요. 해도 나고." 안 그래도 꼭대기 층이 내내 궁금했는데, 정신없이 전시장들을 돌아다니다 보니 잠시 잊고 있었다. 다시 마지막 계단을 올랐다. 놀라웠다. 그리고 그 아주머니가 했던 말이 무슨 말인지 실감이 났다. 유리 돔 천장은 정말 K21의 탁월한 선택이었던 것 같다. 이곳은 건물의 옥상이자 대형 조각 전시장이었다. 내가 방문했을 때는 1층에서 봤던 모니카 소스노프스카의 「계단」이 옥상에 살짝 걸쳐진 것을 제외하면, 독일 조각가 토마스 쉬테의 「거대한 유령」 조각 단 한 점만이 설치되어 있었다. 다른 미술관에서도 본 적이 있는 작품이긴 하지만 이렇게 넓고 멋진 공간에 단독으로 설치된 걸 보니 감회가 새로웠다. 게다가 해까지 비치지 않는가. 겨울에 독일을 방문하거나 살아봤던 사람들은 잘 안다. 겨울날 독일에서 해를 보는 게 얼마나 드문 일인지를. 나는 정말 운이 좋게도 해가 쨍쨍 비치는 겨울날 K21을 갔고, 그곳에서 21세기 미술들과 함께 잠시나마 천국과 같은 행복한 오후를 보낼 수 있었다.

미술관을 빠져나오니 오후 네시가 넘었다. 다시 길을 재촉했다. 슈멜라 하우스를 아직 보지 못했기 때문이다. 1971년 독일 내에 지어진 최초의 갤러리 건물인 슈멜라 하우스는 2009년부터 쿤스트잠롱의 세 번째 전시관으로 결합했다. K20과 인접해 있어서 K20을 본 후에 들리는 것이 사실은 더 효율적이다.

슈멜라 하우스는 소장품을 보여주는 곳이 아니라 젊은 작가들의 실험적인 전시나 이벤트, 리허설 등을 위한 공간으로 운영되고 있다. 내가 방문했을 때는 팝아트 경향

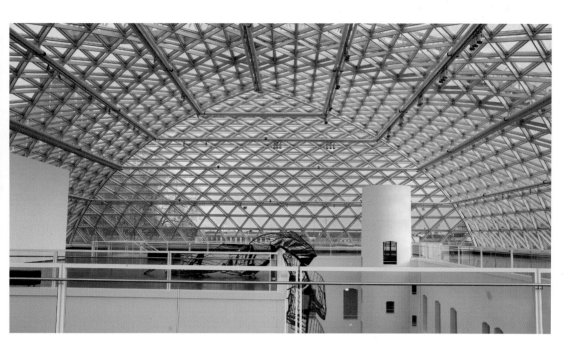

K21 옥상 전경(위)과 그곳에 설치된 토마스 쉬테의 「거대한 유령」(아래)

젊은 작가의 영상 작품을 상영 중인 슈멜라 하우스 내부 전경

의 젊은 미국 작가 조던 울프슨Jordan Wolfson, 1980~의 개인전이 열리고 있었다. 네덜란드 건축가 알도 반에이크Aldo van Eyck, 1918~99가 설계한 복잡하게 얽힌 5층 구조의 건물은 이들 젊은 작가들의 작품을 더 흥미진진하게 감상하게 하는 데 일조한다.

슈멜라 하우스 외관

미술관 세 군데를 하루 만에 종횡무진 뛰어다니며 바쁘게 다 보고난 뒤, 다시 쿤스트잠룽의 관장들을 생각했다. 초대 관장 베르너는 20세기 미술의 전당인 K20의 토대를 만들었을 뿐 아니라, 수준 높은 모던 아트 컬렉션을 구축해 쿤스트잠룽의 정체성과 위상을 마련했다는 평가를 받고 있다. 2대 관장 아르민은 21세기 미술의 전당인 K21을 통해 컬렉션을 현대미술와 조각까지 확장한 공로를 인정받고 있다. 그리고 현재의 3대 관장 마리온은 실험적인 미술을 위해 슈멜라 하우스를 통해 젊고 혁신적인 작가들을 발굴하고 후원하는 일에 적극적이다. 이렇게 각 관장들은 나름의 비전과 소장 정책으로 쿤스트잠룽을 지역의 미술관뿐 아니라 세계적인 수준의 미술관으로 거듭나게 했다.

한 도시에 있는 미술관이 세계적인 미술관이 되기 위해선 최고의 리더도 필요하겠지만 그 리더가 정책과 비전을 잘 이끌고 실현할 수 있도록 믿어주고 밀어주는 국가적 시스템과 자본력 그리고 국민적 신뢰가 필요한 것도 사실이다. 그런 점에서 쿤스트잠룽은 이 모든 것을 갖춘 몇 안 되는 미술관들 중 하나이지 않을까.

잭슨 폴록,「No. 32」, 캔버스에 에나멜 페인트, 269×457.5cm, 1950

잭슨 폴록이 벽화 크기로 제작한 이 그림은 미국 추상표현주의를 대표하는 가장 중요한 작품 중 하나다. 폴록이
국제적 명성을 얻게 된 데는 여러 가지 요인이 있지만 무엇보다 그의 작품의 가장 큰 의의는 바로 캔버스를 처음
으로 이젤에서 분리해냈다는 것이다. 캔버스를 바닥에 놓은 후 가정용 에나멜 페인트를 그 위에 붓거나 뿌리면서
완성한 이 그림은 작가의 액션(행위)을 통해 완성된 그림이다. 그래서 '액션 페인팅' 또는 '드립 페인팅drip paint-
ing'이라 불린다. 그림의 완성된 결과물보다 만들어지는 과정(프로세스)까지도 포함한 '프로세스 아트' 최초의 작
품으로도 평가받는다. 상하좌우가 없는 올오버all over 회화로서 20세기 추상미술의 한 획을 그었을 뿐 아니라 미
국인 화가로서 최초로 국제적 스타 작가가 되어 미국 현대미술의 발전에 크게 이바지하였다. 비슷한 작품「No.
5」는 2006년 1,300억 원이 넘는 고액에 거래되었다.

바실리 칸딘스키, 「구성 No.4」, 캔버스에 유채, 159.5×250.5cm, 1911

독일 표현주의 미술의 핵심적인 역할을 했던 바실리 칸딘스키는 '20세기 추상미술의 아버지'로 불린다. 「구성
No.4」은 칸딘스키가 구상회화에서 추상회화로 넘어가던 단계에 그린 것으로 칸딘스키의 이력에 있어 가장 중요
한 작품이다.

제1차 세계대전 발발 직전에 그린 이 그림은 그가 믿었던 '파괴를 통한 생성'이라는 니체의 개념을 잘 반영하고
있다. 화면은 가운데 세 명의 병사들이 들고 있는 긴 막대 두 개로 양분되어 있다. 세 명의 카자흐스탄 기병대가
등장하는 가운데를 중심으로 두 마리 말이 일어서는 왼쪽은 전쟁의 파괴를 암시하고 있으며, 오른쪽은 상대적으
로 평온하고 따뜻해 보이는 자연 풍경이 그려져 있다. 중앙의 푸른 산과 그 너머 태양이 상징하듯, 영적 갱생을
암시하고 있다.

'구성 연작'의 첫 세 작품은 제2차 세계대전 때 소실되었기 때문에 「구성 No.4」가 칸딘스키의 구성 작품 중 가장
오래되고 중요한 작품으로 평가받고 있다.

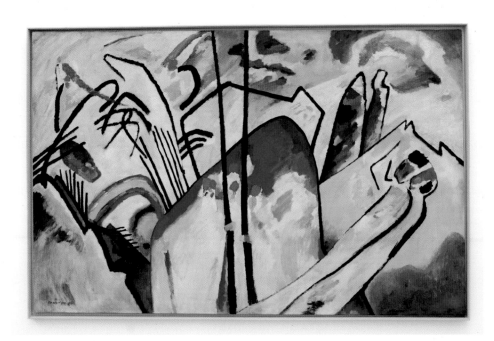

칸딘스키와 몬드리안의 작품이 상설 전시된 K20 전시실

거꾸로 놓은 그림에서 미술사의 혁명이 시작되다

칸딘스키의 「구성 No.4」를 둘러싼 흥미로운 이야기가 있다. 이 그림을 그리던 1911년경 칸딘스키는 새로운 작품 구상에 몇 개월을 매달린 후 너무 지친 나머지 잠시 산책을 나갔다. 당시 그의 조수였던 가브리엘 뮌터가 화실을 정리하던 중 무심코 칸딘스키의 캔버스 그림을 거꾸로 세워두었다. 산책에서 돌아온 칸딘스키는 위아래가 뒤바뀐 자신의 작품을 보고는 그만 무릎을 꿇고 엉엉 울고 말았다. 이유는 자신의 그림이 너무도 아름다워서였다고 한다. 이후 칸딘스키는 사실적인 형태를 재현하던 구상화가에서 순수한 추상화가로 전환하였다. '추상의 탄생'이라는 미술의 대역사는 바로 거꾸로 놓은 그림에서 시작된 것이었다. 점·선·면 등 순수한 조형 요소만으로도 감동을 줄 수 있다고 믿었으며 색채에 정신을 표현하려 했던 칸딘스키는 「점, 선, 면」, 「예술에 있어서 정신적인 것에 관하여」 등 많은 논문과 저서를 통해 자신의 미술이론을 체계화했으며 20세기 추상미술 발전에 초석이 되었다.

K20

찾아가는 길	지하철과 트램: 뒤셀도르프 중앙역에서 지하철 U70, U74, U75, U76, U77, U78, U79 또는 703, 706, 712, 713, 715번 트램을 타고 Heinrich-Heine-Alle에서 하차
개관 시간	화~금: 오전 10시~오후 6시 토·일·공휴일: 오전 11시~오후 6시 매월 첫째 주 수요일: 오전 10시~오후 10시 휴관일: 월요일, 12월 24~25일, 12월 31일
입장료	일반: 10€(할인 8€) 아동·청소년(6~18세): 2.5€ 콤비 티켓(K20+K21): 일반 18€(할인 14€), 아동·청소년 4€

Address: Grabbeplatz 5, 40213 Düsseldorf
Tel: +49 (0)211 8381-204
www.kunstsammlung.de

Schmela Haus

찾아가는 길	K20에서 도보 5분
입장료	무료

Address: Mutter-Ey-trasse 3, 40213 Düsseldorf
Tel: +49 (0)211 8381-600

K21 Ständehaus

찾아가는 길	트램: 뒤셀도르프 중앙역에서 703, 704, 706, 709, 712, 713, 715, 719번을 타고 Graf-Adolf-Platz에서 하차
개관 시간	K20과 같음
입장료	일반: 10€(할인 8€) 아동·청소년(6~18세): 2.5€

Address: Ständehausstrasse 1, 40217 Düsseldorf
www.kunstsammlung.de

샤를로테 포제넨스케Charlotte Posenenske, 「부조 연작 B」, 1967/2011

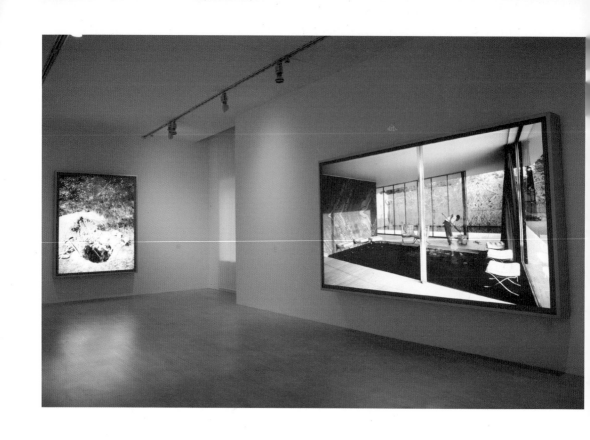

"누구나 하는 진부한 소리가 '모든 것이 특정한 방식으로 계획되었다'라는 것이다.
그러나 엄밀한 진실은 오직 일부만 계획되었다는 점이다.
우리가 계획할 수 없는 우연이라는 것이 작용하기 때문이다.
예술 작업의 생애란 바로 우연의 연속이다."
- 제프 월

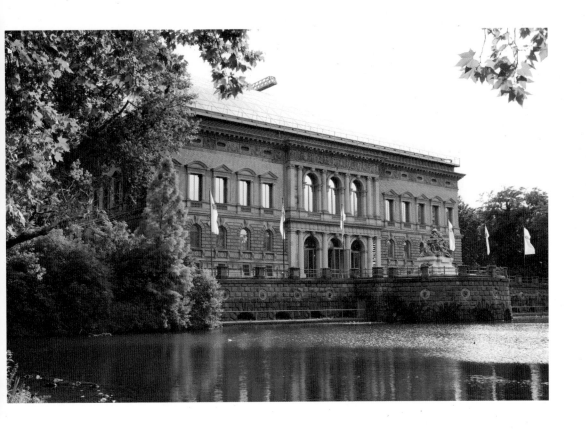

07

유럽의 숨은 진주

홈브로이히
박물관 섬

Museum Insel
Hombroich

노이스 _{Neuss}, 독일

미술과 건축, 자연이 하나되다

뒤셀도르프에서 차로 10여 분만 가면 노이스라는 아주 작은 시골 마을이 나온다. 지도에도 잘 표시되지 않을 정도로 작은 이 마을에는 우리의 상상을 초월하는 아주 특별한 미술관이 자리 잡고 있다. '홈브로이히 박물관 섬'이라 불리는 이 미술관은 독일인들에게조차도 잘 알려지지 않은 숨은 미술관이지만 전문가들 사이에서는 최고로 손꼽힌다. 이곳이 특별한 이유는 빌바오 구겐하임처럼 최첨단으로 무장한 멋들어진 건축물이 있어서도 아니고 뉴욕 현대미술관 모마MoMA처럼 컬렉션이 대단해서도 아니다. 단지 이곳에는 대도시에 있는 대형 미술관에서는 결코 발견할 수 없는 그 무엇이 있기 때문이다. 섬처럼 강으로 둘러싸인 넓은 초원 위에 띄엄띄엄 들어선 조각품 같은 미술관 건물들을 천천히 걸으면서 하나씩 발견하고 자연 속에서 미술과 조용한 대화를 나눌 수 있는 곳이다. 직접 가보지 않고서는 결코 그 진가를 알 수 없는, 특별한 추억과 경험을 제공하는 바로 그런 곳이다. 2004년 미국 미술전문지 『아트뉴스』가 '세계의 숨겨진 미술관 톱 10'을 발표하면서 홈브로이히를 '유럽의 숨은 진주'라며 극찬을 아끼지 않았던 이유도 바로 여기에 있다.

몇 해 전, 독일 지역 미술관 취재 길에 마지막 일정을 무조건 홈브로이히로 잡았다. 이미 두 번째 방문인데도 미술관을 찾아가는 길은 왠지 긴장되고 설렜다. 도르트문트 시내를 관통하던 차는 10여 분 만에 도시를 벗어나 한적한 시골길로 접어들었고 '노이스'라는 이정표를 보자마자 반가운 마음에 나도 모르게 콧노래가 흘러나왔다. 한시바삐 홈브로이히 섬을 다시 보고 싶었고 그동안 얼마나 변했는지 사뭇 기대도 되었다. 이렇게 한 번 다녀갔던 미술관을 다시 방문하는 것은 마치 옛 친구 집을 다시 방문할 때와 비슷한 설렘을 갖게 한다.

홈브로이히 박물관 섬의 매표소 건물 내부

미술관 근처에 다다르자 카메라를 냉큼 챙겨 든 후 곧바로 매표소 건물로 신나게 뛰다시피 들어갔다. 서점을 겸하고 있는 작은 매표소 건물은 빨간색과 검은색의 심플하면서도 세련된 가구들로 꾸며져 있다. 독일 출신의 건축가이자 조각가인 올리버 크루제가 디자인한 것들이다. 이 매표소 건물을 통과하면서부터 홈브로이히 미술관 기행의 아주 특별한 여정이 시작된다. 운이 좋아서인지 유난히 쾌청하고 맑은 날씨다. 천천히 자연을 음미하면서 산책하듯이 걷다 보면 저절로 마주치는 작은 건물들

이 바로 전시장들이다. 섬 전체에 걸쳐 적당한 간격을 유지하며 얌전히 서 있는 각각의 독립된 갤러리들은 건축물이라기보다 차라리 그 자체가 미니멀한 조각품 같은 인상을 준다. 실제로 이곳에 있는 총 열다섯 채의 건물 중 열한 채가 독일 조각가 에르빈 헤리히가 건축한 것이다. 그는 자신의 조각 작품들을 사람이 걸어 들어갈 수 있을 만큼 크게 확대해서 이곳에 설치해놓았다고 한다. 조각품이 커져 사람이 들어갈 수 있으면 건축이 된다는 그 심플한 생각. 에르빈 헤리히는 이렇게 조각가와 건축가를 애써 분류하는 우리의 습관이 편견임을 일깨워준다.

없는 것이 많아 더욱 풍성한 미술관

입구 건물에서 출발해 5분쯤 걸으면 만나는 첫 건물이 '탑'이라는 이름의 갤러리다. 투박한 탑처럼 생긴 붉은 벽돌 건물인데 내부는 군더더기 하나 없이 정갈하고 깔끔한 흰색이다. 그런데 갤러리 벽에는 아무리 눈을 비비고 찾아봐도 작품 비슷해 보이는 것도 없다. 텅 빈 공간 안에는 천창으로 따뜻한 햇살만이 조용히 비치고 있을 뿐이었다. 이곳은 내가 마음대로 정한 '마음을 비우는 장소'다. 마음뿐만 아니라 모든 미술사적 지식이나 미술에 대한 편견도 머릿속에서 완전히 비우는 곳이다. 그래야만 홈브로이히 박물관 섬에서 진정한 미술 감상을 할 수 있다. 그 이유는 컬렉션들이 전시된 다른 건물들을 보면 자연스레 알 수 있다.

탑 갤러리를 빠져 나와 산책로를 따라 걸으면 나무 울타리에 숨겨진 꽤 큰 규모의 건물이 나온다. '미로'라는 이름이 붙은 이 건물은 홈브로이히의 주요 소장품이 전시된 갤러리다. 밝은 자연광으로 채워진 전시장 내부에는 쿠르트 슈비터스, 장 아르

탑 갤러리 외관과 문, 내부

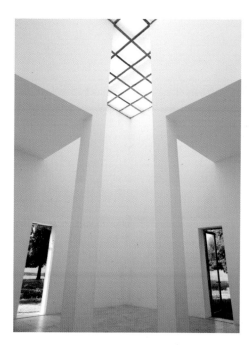

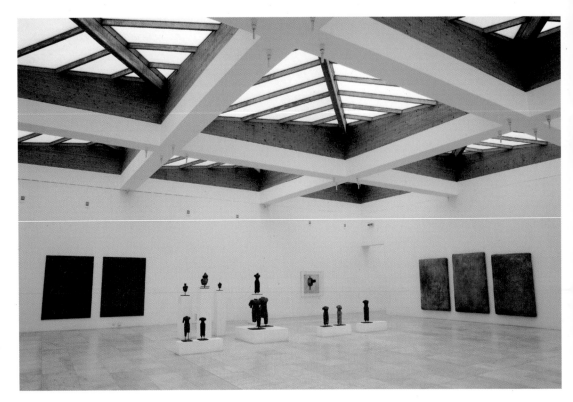

미로 갤러리 내부

프, 그라우브너 등 유럽 출신 작가들의 현대 회화 작품들이 고대 크메르나 페르시아 또는 중국의 옛 조각품들과 한 공간에 나란히 전시되어 있다.

이곳을 처음 방문한 사람들은 으레 작품 주변의 벽을 이리저리 살핀다. 미술관이라면 당연히 있어야 할 명제표를 찾기 위해서다. 누구의 작품이며 제목이 뭔지를 확인해야 하니까. 하지만 이곳에는 어떠한 전시 관련 설명서나 명제표가 없다. 나 역시 처음 이곳을 찾았을 때는 명제표가 없어서 적잖이 당황했다. 대부분의 미술관들

은 교육적 목적을 중시해 전시된 미술품보다 그에 대한 해설문을 더 크고 장황하게 붙여둘 때가 많다. 작품을 이해하는 데 친절한 가이드처럼 여겨질 때도 있지만 가끔은 그런 일방적인 해설이 진정한 작품 감상을 방해하는 것도 사실이다. 그런데 이곳은 동양미술과 서양미술, 고미술과 현대미술이 어떠한 설명도 없이 한 공간에 동시에 놓여 있어 시대나 문화적 배경에 대한 편견이나 구분 없이 그저 자연 속에서 작품 자체를 즐기고 감상하도록 유도한다. 게다가 전시장에는 안내원이나 지킴이는 물론 CCTV도 없어 아무런 제약 없이 정말 맘 편하게 작품을 감상할 수 있고 원하면 사진도 실컷 찍을 수 있다. 다른 미술관에서는 결코 상상할 수 없는 관람자의 자유와 권리를 이곳에서는 맘껏 누리고 행사할 수 있는 것이다.

이 특별함과 사랑스러움의 이유

그렇다고 이곳에 전시된 소장품들이 결코 방치해도 좋을 만큼 싸구려이거나 미술관 측이 소장품 관리에 소홀한 것은 절대 아니다. 렘브란트를 비롯해 클림트, 세잔, 이브 클랭, 엘즈워스 켈리, 알렉산더 콜더 등 서양미술사를 장식한 유명 작가들의 작품에서부터 중국, 아프리카, 멕시코, 고대 크메르 조각까지 시대와 역사, 국적을 초월하는 중요한 미술작품들을 미술관 곳곳에서 만날 수 있다.

비슷하지만 각각 개성을 살린 갤러리 건물에는 저마다 이름이 붙어 있다. 독일 화가 타도이츠의 대형 작품이 걸린 '타도이츠 파빌리온'에서부터 미술관을 건축한 헤리히의 미니멀한 조각 작품이 놓여 있는 '호에 갤러리', 주요 소장품이 걸린 상당히 큰 전시장 '열두 개의 방이 있는 집', 요제프 보이스의 제자였던 아나톨 헤르츠펠트의

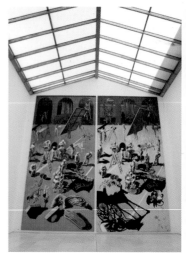

타도이츠 갤러리 전경과 내부

작품이 전시된 '아나톨 하우스', 그라우브너의 아틀리에이자 전시장으로 쓰이는 '그라우브너 파빌리온', 고대 크메르 조각들이 전시된 '오랑제리', 미로 형태의 대형 전시장인 '미로', 달팽이 모양으로 생긴 전시장인 '달팽이' 등 갤러리의 형태나 기능에 따라 이름을 붙이거나 작가의 이름을 붙이는 등 각각 재미있고도 인상적인 이름들을 지어놓았다.

초원 속에 흩어진 전시장을 찾아 산책로를 따라 걷다 보면 만나게 되는 예쁜 정원이나 연못, 소박한 나무다리 등도 눈길을 끄는데 이 역시 독일 출신인 환경 건축가 코르테가 설계한 것이다. 산책로 주변에 설치된 야외 조각들도 또 다른 볼거리를 제공하는데, 모두 돌이나 나무 등 친환경적인 재료로 만들어졌다는 걸 알 수 있다. 이렇게 조각 작품 하나를 설치하더라도 이곳과 잘 어울리는 친환경적인 작품을 고집하는 것이다.

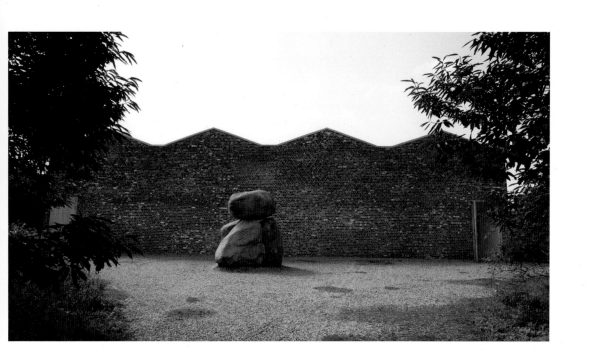

'열두 개의 방이 있는 집' 외관과 내부

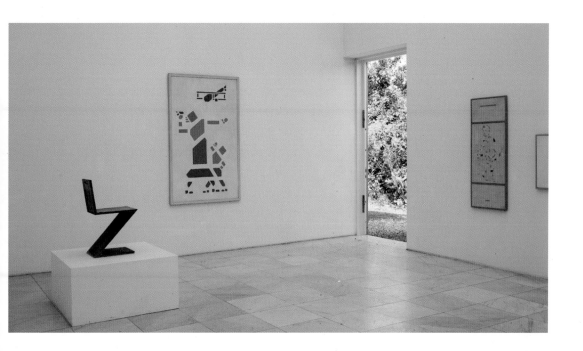

홈브로이히 박물관 섬의 조각공원에서 만나는 아나톨 헤르츠펠트의 작품들

미술관 산책의 마지막 코스는 이곳의 또 다른 명소인 유기농 카페테리아로, 이 지역 농촌에서 생산된 신선한 무공해 과일과 유기농 음식들이 제공된다. 여러 종류의 잡곡 빵과 잼, 푸딩, 감자 요리, 샐러드, 삶은 달걀, 과일, 음료 등 그야말로 독일산 웰빙 음식들을 실컷 맛볼 수 있다. 뷔페식이며 무료로 제공된다는 게 가장 큰 매력일 것이다. 대자연 속에서 예술 감상뿐 아니라 휴식과 명상, 게다가 웰빙 식사까지 할 수 있는데 어찌 이 미술관이 특별하고 사랑스럽지 않을까?

유기농 음식이 제공되는 카페테리아

박물관 섬은 누구의 아이디어였을까

지도에서도 찾기 힘든 이 작은 시골 마을에 홈브로이히와 같은 매력적이고도 거대한 박물관 섬이 존재한다는 것이 그저 놀랍고, 이런 훌륭한 미술관을 가진 지역 주민들이 한없이 부러울 따름이었다. 그렇다면 홈브로이히 박물관 섬은 언제 어떻게 이곳에 자리를 잡게 된 걸까? 이것은 누구의 아이디어였을까?

1980년대 후반에 처음으로 문을 연 홈브로이히 박물관 섬은 바다 위에 떠 있는 섬이 아니라 라인-에어프트 강으로 둘러싸인 섬처럼 생긴 천연 생태공원이었다. 옛

아나톨 헤르츠펠트의 스튜디오 앞에 전시된 조각 작품들

나토의 로켓 발사 기지와 군용 기지가 인접해 있어서 200년간 개발이 제한된 곳이기도 했다. 이 지역의 부동산 개발업자이자 미술품 컬렉터였던 카를 하인리히 뮐러는 개발의 손이 닿지 않은 이 한적한 땅을 사들여 자연과 미술이 어우러진 이상적인 박물관 섬을 설립하고 그가 수십 년 동안 수집했던 미술작품들로 컬렉션의 토대를 세웠다. 하지만 그는 곧 컬렉션을 포함한 미술관 전체를 노이스 시에 기증했다. 더 나은 미술관으로 만들기 위해서였다. 그래서 이곳은 한 개인의 노력과 헌신으로 탄생

했지만 개인 미술관이 아닌 공공미술관으로 현재 소유권과 운영은 노이스 시와 노르트라인-베스트팔렌 주의 후원으로 설립된 홈브로이히 재단이 맡고 있다.

최초 설립자였던 뮐러는 1990년대 중반 기존의 박물관 섬보다 더 크고 여러 기능을 갖춘 복합문화 단지 조성을 계획했다. 그는 1994년 홈브로이히 박물관 섬 인근에 있던 옛 나토의 로켓 발사 기지와 군용 기지를 사들여 많은 예술가들을 위해 스튜디오와 주거 공간, 그리고 콘서트 홀 등을 짓기로 했는데 아직까지 공사가 진행되고 있다. 예전에 군수품 창고로 쓰이던 공간은 콘서트 홀로 개조되었고 옛 로켓 발사 기지의 영향 때문인지 과학 연구소도 들어와 활발한 활동을 하고 있다.

홈브로이히의 떠오르는 문화 공간, 랑엔 재단 미술관

로켓 발사 기지에서 가장 주목받는 건물은 2004년 개관한 랑엔 재단 미술관으로 일본 출신의 세계적 건축가인 안도 다다오가 설계했다. 옛 나토 로켓 발사지 위에 새로 들어선 랑엔 재단 미술관은 유리와 콘크리트로 된 기다란 직사각형 건물에 같은 재질로 된 입방체 건물이 45도 각도로 박혀 있는, 단순하면서도 인상적인 구조다. 미술관 입구는 거대한 아치형의 잔잔한 인공 호수로 둘러싸여 있어 멀리서 보면 미술관이 물 위에 떠 있는 것처럼 보여 무척이나 신비롭고 아름답다. 콘크리트 건물을 투명한 실크처럼 부드러운 유리 상자로 덧씌우는 방법으로 마감했기에 건물 안에서도 바깥의 초원이나 호수를 감상할 수 있다. 물론 콘크리트로 감싸인 미술관의 진짜 내부에선 이곳의 대표 소장품들과 기획전을 볼 수 있다. 외부에서 봤을 때 미술관은 단층으로 보이지만 사실 내부는 3층으로 된 높은 건물로 6미터가 넘는 건물 아랫부분

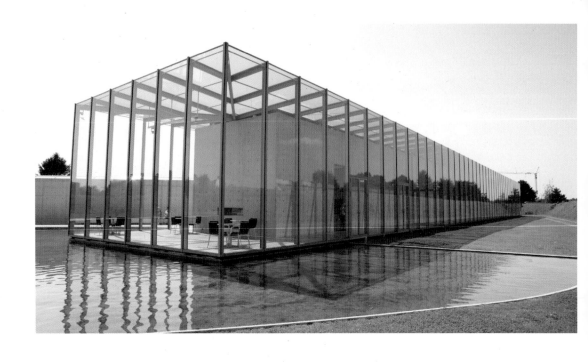

랑엔 재단 미술관 전경과 내부

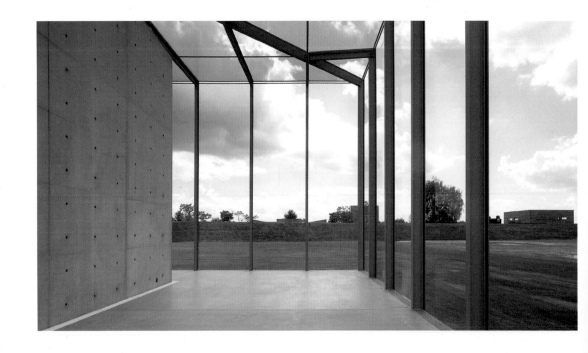

안젤름 키퍼를 비롯한 서구 현대미술가들의 작품을 만날 수 있는 전시실

이 지하 깊숙이 박혀 있고 지상 3미터만 지상으로 고개를 내밀고 있기 때문에 실제 내부로 들어가 보지 않고서는 9미터가 넘는 건물의 높이를 실감할 수 없다. 건물 내부 역시 정갈하면서도 세련된 모습이었는데 완만한 경사로로 층계를 대신한 점이나 자연광을 최대한 활용한 점 등 보이지 않는 곳까지 섬세한 배려를 한 것이 무척 인상적이었다.

　이곳의 소장품은 랑엔 재단의 설립자인 빅토르와 마리안네 랑엔 부부Viktor and Marianne Langen가 수집한 일본 미술품 500여 점과 20세기 서구 현대미술품 300여 점으로 이루어져 있다. 특히 12세기에서 19세기까지 아우르는 방대한 일본 미술품은 유럽에서 보기 드문 독보적인 일본 미술 컬렉션으로 인정받고 있다. '오늘의 미술을

랑엔 재단 미술관에 소장된 12~19세기까지의 일본 미술품들

수집한다'라는 랑엔 부부의 모토를 보여주듯 이곳 미술관 소장품 목록에는 팝아트의 대가 앤디 워홀을 비롯해 막스 베크만, 프랜시스 베이컨, 지그마어 폴케, 안젤름 키퍼까지 서구 현대미술의 중요한 작가들이 대거 포진돼 있다. 1979년 스위스의 작은 도시 아스코나에 처음으로 미술관을 세웠던 랑엔 부부는 자연과 건축, 미술이 조화로운 이상적인 미술관을 다시 짓고자 했다. 그들의 오랜 숙원은 안도 다다오라는 건축 거장과 홈브로이히 섬을 만나 비로소 이루어질 수 있었다. 매주 공사현장을 찾아와 미술관에 대한 애정을 보여줬던 마리안네 여사는 안타깝게도 2004년 2월 랑엔 재단 미술관이 완공되기 직전 지병으로 타계하고 말았다.

랑엔 재단 미술관은 그녀의 정신을 그대로 계승해 기존 소장품뿐 아니라 기획전을 통해 오늘의 미술을 보여주는, 홈브로이히에서 가장 젊은 전시 공간을 자처하고 있다. 그동안 다양한 국적의 현대미술가들이 이곳에 초대되어 다양한 매체의 미술작품들을 선보였다. 이웃한 홈브로이히 박물관 섬처럼 젊은 작가가 선보이는 새로운 작품들도 기존의 소장품과 한 공간에 나란히 배치해 관객들에게 시공간을 뛰어넘는 감상을 요구한다. 이제 이곳은 일본 고전미술과 20세기 서구미술을 이으며 21세기의 최신 미술을 소개하는 홈브로이히 박물관 섬의 또 다른 문화 명소로 자리매김하고 있다.

아나톨 헤르츠펠트, 「의회」, 1991

요제프 보이스의 제자이자 뒤셀도르프 예술대학 교수였던 아나톨 헤르츠펠트는 홈브로이히 박물관 섬에 가장 먼저 입주했던 조각가로 평생 이곳에서 살면서 섬 곳곳에 자연과 어울리는 많은 조각들을 남겼다. 섬에 설치된 가장 오래된 설치작품 중 하나인 「의회」는 오래된 떡갈나무 아래 똑같은 철제 의자 스물일곱 개를 배치한 설치 조각이다. 길고 심플한 등받이가 달린 각각의 의자는 왕좌의 모양을 닮았다. 작가는 계층이나 계급의 구분 없이 누구든지 그리고 언제든지 참여할 수 있는 자유로운 토론장이자 '열린 하늘 아래 민주주의'를 실현하는 이상화된 의회의 표현으로서 이 작품을 만들었다. 의자에 앉은 사람이 양팔을 쭉 뻗어도 옆 사람과 닿지 않을 정도로 의자와 의자 사이 간격이 넓다. 이것은 어떠한 개인의 의견이나 목소리도 통제하거나 억압할 수 없는 완전히 민주화된 의회를 상징하는 것이자 유토피아를 표현한 것이다.

막스 베크만, 「어항 옆에 잠든 여인」, 1948

20세기의 가장 중요한 독일 작가 중 한 사람인 막스 베크만은 다양한 양식을 넘나들며 작업했기에 자신이 하나의 유파로 분류되는 것을 거부했다. 초기에는 인상주의에 영향을 받은 전통적인 그림을 그렸으나 제1차 세계대전 참전 후 전쟁에서 목격한 참상이나 불안과 공포를 반영한 풍자적인 자화상이나 인물화를 많이 그렸다. 그는 또한 자신의 아내를 모델로 한 여성 누드화나 초상화를 여러 점 그렸는데 그중 하나가 바로 이 그림이다.

그림 속 주인공은 그의 두 번째 부인 마틸데 폰 카울바흐라. '크바피Quappi'라는 애칭으로 불린 그녀는 1925년 베크만과 결혼했다. 화가의 딸이자 바이올리니스트였던 그녀는 베크만에게 무한한 예술적 영감을 주는 뮤즈이기도 했다. 그림 속 크바피는 란제리 차림으로 둥근 테이블 위에 엎드린 자세로 누워 있고, 자궁 속 아기 같은 포즈로 곤히 잠든 그녀 앞에는 어항이 하나 놓여 있다. 초록빛 어항과 빨간 물고기가 서로 대비를 이루고, 모든 형태는 검고 투박한 선으로 거칠게 마감해 더욱 강렬한 인상을 준다. 베크만이 죽기 2년 전에 그린 이 그림은 강렬한 색채와 형태의 뒤틀린 묘사, 검은 외곽선 등 입체주의와 표현주의의 특징을 고루 반영한 그의 전형적인 인물화다.

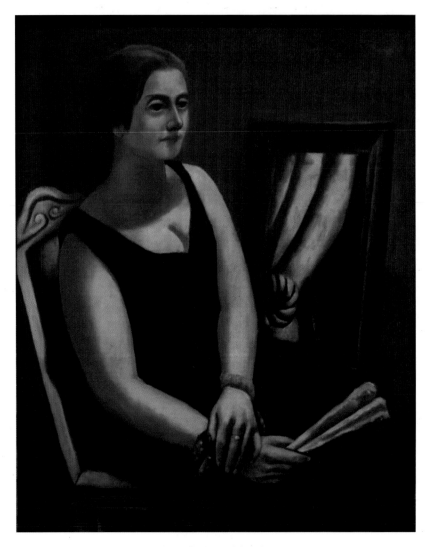

막스 베크만, 「민나 베크만의 초상」, 1924

조강지처 뮤즈의 예언

1915년 베크만은 일기에 이렇게 썼다. "한 아름다운 공주가 있었답니다. 하지만 그녀는 너무도 야망이 컸지요." 그가 첫눈에 사랑에 빠진 민나 투베가 바로 그 일기의 주인공이다. 빼어난 미모의 소유자였던 그녀는 바이마르 미술대학에서 수학한 최초의 여학생 중 하나로, 베크만에게는 지성과 미모를 겸비한 완벽한 여인이었다. 9년 후 그들은 결혼을 하고 아들도 낳았다. 당시 베크만은 성공 가도를 달리는, 독일에서 가장 촉망받는 화가 중 한 사람이었고 젊은 나이에 미술대학의 교수로 임명되었다. 민나는 그에게 사랑스러운 아내이자 예술의 영감을 가져다주는 뮤즈였고 또한 그림의 모델이었다.

그들의 사랑은 그리 오래가지 못했다. 이제 갓 스무 살이 된 또 다른 어린 뮤즈 크바피가 베크만 앞에 나타났기 때문이었다. 음악가였던 크바피 역시 그에게 훌륭한 뮤즈가 되어주었고, 그림의 모델이 되어주었다. 그녀는 또한 나치의 박해로 베크만이 해외에서 가난하고 힘든 망명 생활을 할 때도 늘 곁에 있어준 고마운 여인이었다.

하지만 1950년 뉴욕에서 다시 교수가 되어 새로운 삶을 살고 있던 베크만은 당시 오스트리아에 살고 있던 첫 번째 아내 민나 투베에게 이런 편지를 쓴다. "당신에게 곧 다시 돌아가고 싶소"라고. 그리고 이혼에 대해 용서를 구했다. 민나 역시 빠른 재결합을 바라는 마음으로 이렇게 회신했다. "우리의 재결합이 깜깜한 밤 속으로 사라질까 난 지금 너무 두려워요." 몇 개월 후 베크만은 뉴욕에서 갑작스럽게 사망하고 말았다. 첫 번째 부인의 우려가 예언이 된 듯, 그들의 재결합은 영원히 어둠 속으로 사라져버린 것이다.

찾아가는 길	뒤셀도르프 기차역(Düsseldorf-Stadtmitte) → 노이스 버스정류장(Neuss Busbahnhof, 기차로 15분쯤 소요) → 869 또는 877번 버스 이용
개관 시간	4월~9월: 오전 10시~오후 7시 10월~3월: 오전 10시~오후 5시 휴관일: 12월 24~25일, 12월 31일, 1월 1일
입장료	일반: 15€(주말과 공휴일은 20€) 가족권: 35€(주말과 공휴일은 45€) 6세 이하 어린이: 무료

Address: Stiftung Insel Hombroich, Kunst parallel Zur Natur, Minkel2 41472 Neuss
Tel: +49 21 82 20 94
www.inselhombroich.de

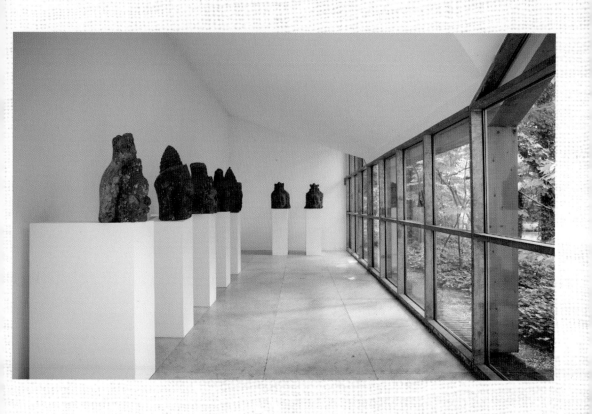

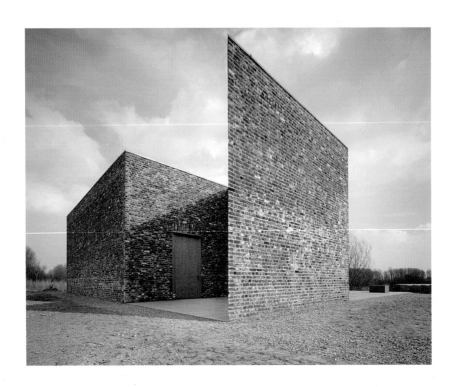

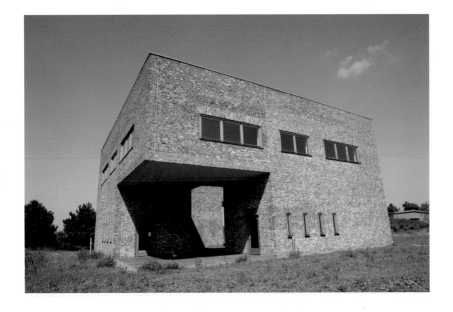

"책, 책이라는 관념, 책이라는 이미지는
배움의 상징이고 지식 전달의 수단이다.
하지만 나는 과거의 이야기를 통해 나의 길을
찾기 위해 나만의 책을 만든다."
—안젤름 키퍼

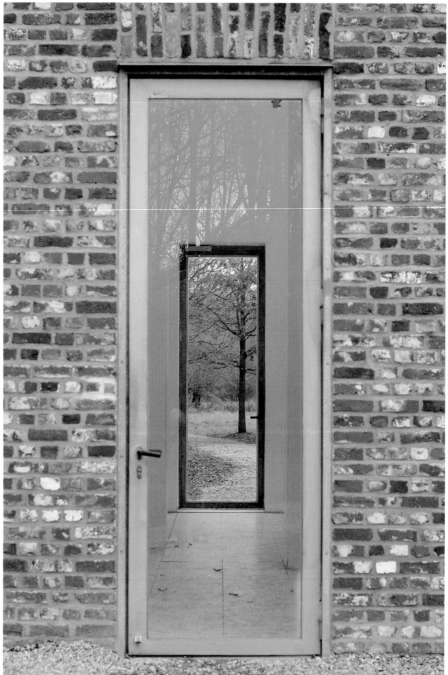

08

중세 수도원 옆
미술관

압타이베르크 미술관
Museum Abteiberg

뮌헨글라트바흐 Mönchengladbach, 독일

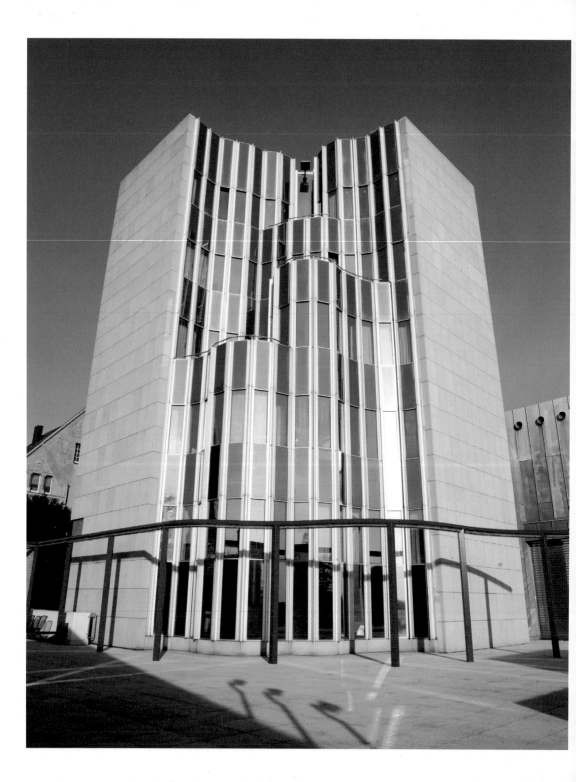

빌바오 성공 신화의 원조, 뫼헨글라트바흐

앞에서도 얘기했듯이 독일 북서쪽 노르트라인—베스트팔렌 주는 뒤셀도르프·쾰른·에센·뒤스부르크 등 독일의 대표적인 공업도시가 밀집한 곳으로 흔히 이들 도시를 한데 묶어 루르 지역이라 부른다. 루르 지역은 전후 독일 재건의 성공을 상징하는 '라인강의 기적'을 일으킨 곳으로 한때 유럽 최대의 석탄 생산기지이자 철강 산업 중심지로 독일 경제의 심장부였다. 그중에서도 특히 해마다 세계적인 아트페어가 열리는 쾰른과, 요제프 보이스를 비롯한 수많은 유명 예술가들을 배출한 뒤셀도르프는 유럽에서도 문화예술 도시로 손꼽힌다. 반면, 이들 도시와 인접한 곳에 위치한 뫼헨글라트바흐는 루르 지역을 대표하는 또 하나의 문화예술 도시인데도 상대적으로 덜 알려져 있다. 또한 미술이나 건축 전문가가 아닌 다음에야 이곳에 오스트리아 출신의 세계적 건축 거장 한스 홀라인Hans Hollein, 1934~이 설계한 압타이베르크 미술관이 있다는 사실을 아는 이도 그리 많지 않을 것이다. 인구 25만의 작은 공업 도시 뫼헨글라트바흐에 '포스트모던 건축의 아이콘'이라 불리며 현대 건축사에 한 획을 그은 세계적으로 유명한 미술관이 있다는 사실은 좀처럼 믿기 힘든 일이자 무척 부러운 일이 아닐 수 없다. 빌바오 구겐하임 미술관으로 아방가르드 건축의 아이콘이 되었던 천재 건축가 프랑크 게리도 "압타이베르크 미술관이 없었다면 빌바오 구겐하임은 상상할 수도 없는 것이었다"라고 고백할 정도로 찬사를 아끼지 않았다고 하니 얼마나 대단한 미술관인지, 또 어떤 작품들이 있는지 궁금증이 일지 않을 수 없다.

압타이베르크 미술관은 뫼헨글라트바흐의 시립미술관으로 1982년 공식적으로 개관했다. 하지만 그 전신은 1904년 설립된 향토 역사관으로 100년이 넘는 역사를 가지고 있다. 1960년대까지만 해도 방직 산업의 중심도시로 경제가 부흥했던 뫼헨

글라트바흐는 방직 산업의 쇠퇴로 지역경제가 타격을 입고 젊은 노동력들이 쾰른이나 뒤셀도르프와 같은 인근의 대도시로 빠져나가자 지역의 정체성을 재고하고 지역민들에게 문화적 자긍심을 고취시킬 수 있는 방안으로 현대미술관 건립을 결정하게 되었다. 기왕에 새로 지을 거라면 유럽 다른 대도시 미술관들을 능가하는 획기적이면서도 독보적인 미술관을 원했던 시 당국은 오스트리아 출신의 세계적인 건축 거장 한스 홀라인에게 미술관 설계를 의뢰했다. 홀라인이 설계를 맡아 10년 만에 완공한 이 미술관은 포스트모더니즘을 미술관 건축으로 구현한 첫 번째 시도라는 점에서 국제적으로 큰 관심을 받게 되었고 묀헨글라트바흐는 루르 지역을 대표하는 또 하나의 문화도시로 재탄생했다. 회색빛 공업도시에 미술관 하나 잘 지어서 하루아침에 문화예술계의 신데렐라로 변신한 빌바오의 성공 신화와도 비슷한데 실은 여기가 바로 그 신화의 원조인 것이다.

건축이 아닌 예술품

압타이베르크 미술관은 도시의 중심부이긴 하나 주변보다 지대가 높은 언덕 위에 위치해 있다. 그래서 도보로 가려면 오르막길을 한참 걸어 올라가야 한다. 압타이베르크라는 이름은 수도원을 의미하는 독일어 '압타이Abtei'와 산을 의미하는 '베르크berg'가 합쳐진 말로 미술관이 들어선 곳의 지명에서 따온 것이다. 그러니까 '수도원 언덕에 있는 미술관'인 셈이다. 10세기에 설립된 묀헨글라트바흐 대수도원은 미술관과 정원을 공유하며 이웃에 위치해 있는데 이곳이 바로 이 도시 역사의 출발점이 된 곳이다.

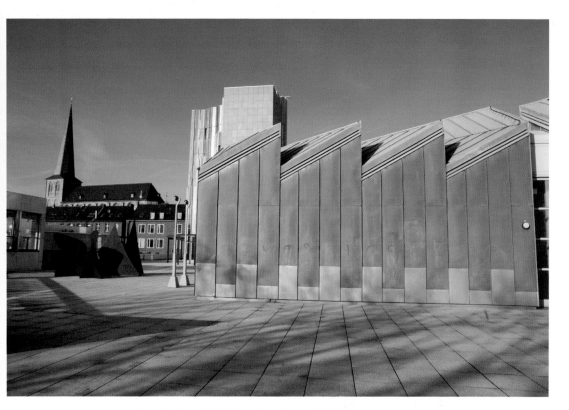

서로 다른 재질의 건축물이 공존하는 압타이베르크 미술관 전경

두 번째 방문이지만 이 미술관을 실제로 관람하기는 이번이 처음이다. 카셀 도쿠멘타가 열리던 2007년 여름, 한스 홀라인이 설계한 포스트모던 건축의 아이콘을 직접 눈으로 확인하겠다는 일념 하나로 무작정 시간을 내어 달려왔다. 그런데 아뿔싸. 미술관 문은 내부 공사로 굳게 닫혀 있었고 공사 가림막 탓에 건물 외관도 제대로 구경하지 못한 채 아쉽게 발걸음을 돌려야 했다. 그 후 몇 년간 이곳을 다시 방문하는 일은 밀린 숙제처럼 찜찜하게 늘 마음 한구석에 남아 있었다. 이번 방문으로 그 찜찜

한 마음을 확실히 해소할 작정이었다.

평소 꼭 가보고 싶었던 장소를 직접 방문한다는 사실만으로도 무척이나 기쁘고 설렜다. 그런데 미술관 앞에 서자 그렇게 기대했던 건물의 멋진 외관을 한눈에 파악하기가 어려웠다. 오피스 빌딩처럼 수직으로 높게 솟은 타워가 시야를 먼저 사로잡더니 이어 톱니 모양의 뾰족뾰족한 지붕을 단 회색 공장 건물을 연상시키는 또 다른 건물들이 연속적으로 이어져 있는 것이 보였다. 외관상으로는 도저히 몇 층짜리 건물인지 헤아릴 길이 없었고, 보는 각도에 따라서 건물의 1층이 2층이 되기도 하고, 또 미술관 옥상인 줄 알고 올라가보면 보행자들이 다니는 광장이 되는 등 직접 와서 경험해보기 전까지는 절대 이해하기 힘든 구조였다. 건축물의 재료도 제각각으로 대조를 이루고 있었다. 수직의 타워 건물은 사암과 무광 대리석 등 전체적으로 질박해 보이는 재료로 지어졌는데, 파사드 전체에 반사유리가 여러 번 접히면서 굽이치는 곡선으로 처리돼 역동성을 강조했다. 거울 역할을 하는 이 반사유리들은 미술관 주변의 고풍스런 교회나 마을 풍경을 비춘다. 반면 톱니 모양 지붕의 회색 건물들은 은색 알루미늄과 티타늄 아연판 등 금속성 재료로 마감되어 도시적이면서 차가운 느낌을 주었다. 그래서인지 미술관은 마치 재료와 질감이 다른 여러 개의 오브제를 붙여 만든 하나의 콜라주 작품처럼 보였다.

미술관을 설계한 한스 홀라인 역시 이 미술관을 하나의 예술작품이라고 말한 바 있다. 그는 직선과 곡선, 자연과 인공, 융합과 충돌, 과거와 현재처럼 상반된 개념이 동시에 공존하면서도 미학과 기능을 다 충족하는 건축을 추구했다. 그런 그의 건축 철학이 완전히 실현된 걸작이 바로 이 압타이베르크 미술관인 것이다. 홀라인은 이 미술관으로 1983년 독일 최고의 건축상을 수상하고 1985년에는 건축계의 노벨상이라 불리는 프리츠커 상까지 거머쥐는 영예를 안았다.

젊은 미술의 인큐베이터가 되다

미술관 건축의 수상 내역만 눈부신 게 아니라 이곳의 소장품 역시 눈부신데, 키르히너로 대변되는 20세기 독일 표현주의 미술부터 요제프 보이스, 게르하르트 리히터, 지그마어 폴케 등 독일 현대미술의 대가들뿐 아니라 앤디 워홀, 로이 릭턴스타인, 마르셀 뒤샹, 이브 클랭, 마이크 켈리, 크리스티앙 볼탕스키, 조너선 메세 등 20세기와 21세기 미술을 대변하는 국제적인 미술 스타들의 작품들이 총망라되어 있다.

하지만 이곳의 소장품이 처음부터 국제적 현대미술을 지향하지는 않았다. 20세기 초 처음 시립미술관이 설립될 당시에는 도시의 역사와 관계된 소규모의 소장품이 전시된 역사박물관의 성격이 강했다. 그러다 1922년 이 지역 토박이였던 발터 케스바흐 박사가 자신이 소장한 독일 표현주의 작품을 대거 기증하면서 압타이베르크 미

조시 시걸, 톰 워셀먼, 앤디 워홀 등 미국 팝아트 작가들의 작품이 전시된 방 전경

술관은 현대미술관으로 거듭나게 되었다고 한다. 이후 미술관은 꾸준히 소장품의 규모를 키워나갔는데 시에 의존하는 빠듯한 미술관 재정상 고가의 고전 작품이나 근대 작품은 구입할 형편이 못되었지만, 대신 현대미술 트렌드에 관심을 기울이고 신진 작가를 육성하고 키워내는 인큐베이터 역할을 자처했다. 이미 검증된 중견 예술가가 아닌 앞으로 미술계를 이끌 실력 있는 젊고 유망한 작가들을 발굴하고 그들에게 전시 기회를 줌으로써 아방가르드 현대미술의 요람이 되고자 한 것이다. 그래서 이 미술관은 요제프 보이스의 첫 전시를 비롯해 프랑스 누보레알리슴, 미국 팝아트, 미니멀리즘과 같은 현대미술 사조의 전시를 열어 지금은 값으로 헤아릴 수도 없는 귀중한 현대미술 컬렉션을 확보할 수 있었다.

두 멀티 아티스트, 보이스와 피셔를 만나다

미술관 입구에 들어서자 원형으로 된 드넓은 중앙 홀이 맨 먼저 맞이해주었다. 자연광이 충분히 들어오는 밝은 공간인데도 천장에는 하얀 ―자형 조명들이 사각형과 육각형이 반복되는 기하학적인 형태로 설치되어 있어 마치 미니멀 아티스트 댄 플래빈의 형광등 작품을 보는 듯했다. 하얀 기둥들을 떠받친 바닥은 군더더기 하나 없는 새하얀 대리석으로 마감되어 전체적으로 깨끗하면서도 세련된 느낌을 준다. 중앙 홀은 미술관의 중심이자 아래층과 위층, 그리고 전시장과 전시장을 연결하는 통로 역할을 하고 있었다. 어떤 칸막이도 없이 넓게 확 트인 공간에 계단 모양의 조각 두 점만이 살포시 놓여 있었다. 파라핀으로 얇게 만들어져서 누군가 실수로 밟거나 부딪히기라도 하면 금방이라도 부서져버릴 것 같이 한없이 연약하고 가벼워 보이는

원형으로 된 중앙 홀

조각이었다. 누구의 작품인지 궁금했지만 명제표가 안 보였다. 나중에 직원에게 물어보기로 하고 전시실로 향하려는데 중앙 홀 한쪽 구석에 피아노가 들어 있는 장식장이 보였다. 말린 장미와 카네이션으로 장식된 피아노가 유리 장식장 안에 들어 있는 것을 보면서 요제프 보이스의 작품임을 확신했다. 피아노, 유리 장식장, 부패되기 쉬운 재료, 이런 것들이 모두 그의 작품의 단골 소재이니까 말이다. 이 피아노는 1969년 있었던 보이스의 「혁명의 피아노」라는 퍼포먼스의 결과물이다.

중앙 홀 한쪽에 설치된 요제프 보이스의 「혁명의 피아노」

　　입구 오른쪽에 위치한 기획 전시실에서는 미국 작가 모건 피셔의 개인전이 열리
고 있었다. 마침 전시실 입구에 안내 직원이 서 있어 계단 모양 조각의 작가를 물었
더니 바로 모건 피셔란다. 뜻밖이다. '내가 기억하는 모건 피셔는 회화 작가인데, 조
각가 모건 피셔도 있나? 동명이인인가?' 의아해하며 조심스럽게 전시실 안으로 들어
섰더니 예상대로 사각 캔버스에 강렬한 원색을 칠해놓은 미니멀한 회화 작품들이 걸
려 있다. 그는 이렇게 원색을 이용한 회화로 잘 알려져 있지만 입구에 놓인 작품 같
은 개념적인 조각도 하는 모양이었다. 그런데 그의 그림들은 조명이 어두운 방에 설

모건 피셔의 「프레임과 그 너머」

치되어 있는데도 마치 그림 속에 조명이 내장된 듯 그림 자체에서 빛이 나오는 것 같았다. 가까이 가서 살펴보니 형광 페인트로 칠한 그림들이었고 그림 위로 일반 조명 대신 형광물질을 바른 형광등을 달아놓아 그런 시각적 효과를 내는 것이었다. 빨강, 파랑, 노랑, 이렇게 기본색 세 가지를 칠해놓았을 뿐인데 참으로 매력적이었다. 옆방에는 일반 유화나 아크릴릭 물감으로 칠한 원색 회화들도 있었지만 나 역시 라이트 아트를 하는 작가라 그런지 형광 빛 작품들이 훨씬 마음에 들었다.

기획 전시실을 빠져나와 상설 전시실로 향했다. 아까 봤던 피셔의 계단 조각이 다

시 눈에 들어온다. 자세히 보니 기획 전시실 입구로 향하는 계단 모양을 그대로 본떠 만든 것이었다. 그리고 보니 피셔는 전시실로 향하는 하얀 내부 벽 사이사이에도 선명한 원색들을 칠해놓아 마치 건축의 일부처럼 보이게 해놓았다. 그랬다. 피셔는 회화 작가가 아니라 회화, 조각, 설치까지 아우르는 멀티 아티스트였던 것이다. 드로잉, 조각, 설치, 퍼포먼스, 환경미술까지 그야말로 다양한 매체를 넘나든 보이스 역시 멀티 아티스트가 아니었던가? 어쩌면 이들 두 멀티 작가의 작품이 앞으로 이곳에서 만나게 될 다양한 현대 작품들에 대한 힌트를 주는 것일지도 모른다는 생각이 들었다.

내부는 예측불허와 놀라움의 연속

중앙 홀을 중심으로 양끝에 아래층으로 연결되는 대리석 계단이 있었고 또 다른 편에는 위층으로 오르는 계단이 있었다. 아래층으로 먼저 내려가보기로 했다. 그런데 계단 입구의 한쪽 벽면에 아까는 못 봤던 미켈란젤로 피스톨레토의 대형 거울 회화가 설치되어 있었다. 이탈리아 출신의 피스톨레토는 캔버스 대신 거울을 작업 매체로 선택한 작가다. 거울 위에 자신의 자화상을 그려 넣기 시작하다가 이제는 다양한 국적의 인간상들이 그의 거울 그림 속 주인공이 되고 있다. 피스톨레토 작품의 특징은 거울이라는 매체의 속성상 작품을 바라보는 사람 모두를 자의든 타의든 상관없이 그의 작품의 일부로 만든다는 것이다. 반가운 작가라 작품 사진을 한 컷 찍는데 카메라 뷰파인더에 자꾸 내가 나온다. 거울의 반사되는 표면 탓에 포커스 잡기도 쉽지 않다. 몇 차례 시도 끝에 바이올린을 들고 있는 서구의 한 소년과 멀리서 사진을 찍고 있는 아시아의 한 여성이 함께 있는 생뚱맞은 사진 하나를 겨우 건졌다.

미켈란젤로 피스톨레토의 거울 회화

계단을 반 층 정도 내려오니 길게 이어진 상설 전시실들이 나왔고 방향을 틀어 반 층을 또 내려오면 다른 전시실들이 나오는 등 전시실들은 높고 낮은 계단으로 서로 연결되어 있었다. 전시실의 생김새들도 독특했다. 네모난 방, 길쭉한 방, 둥근 방, 휘어진 벽이 있는 방, 다락방처럼 좁은 방, 상대적으로 큰 방, 작은 방 등 외관 못지않게 미술관 내부도 예측불허와 놀라움의 연속이었다. 소위 '화이트 큐브' 공간처럼 획일적이지 않고 개성 넘치는 각각의 전시실은 그곳에 전시된 작품들과 묘하게 어울리면서 동시에 작품의 새로운 감상과 해석이 가능한 열린 공간으로 확장된 듯했다. 전시실 내부에 계단이 많고 전시장 크기와 모양이 제각각인 이유는 미술관이 들어선 부지가 비탈진 언덕인데다가 그것을 인공적으로 깎거나 변형시키지 않고 지형 그대로 건물을 지어 올려서라고 한다. 그래서 중앙 홀은 경사가 높은 압타이 거리에서 보면 1층이 되고, 지대가 낮은 정원 쪽에서 바라보면 2층이 되는 것이었다. 홀라인이 만든 건축물의 매력은 이렇게 내부까지 세심히 경험함으로써 비로소 알 수 있다.

물론 건축에 대한 감탄 이상으로 상설 전시실에서 만난 이곳 소장품의 퀄리티도 놀라움 이상이었다. 잘 알려진 앤디 워홀의 「캠벨 수프」부터 이브 클랭의 「레디메이드 블루」 조각들, 마르셀 뒤샹의 유명한 여행 가방 속 상자 등 현대미술의 인기 있는 핫 아이템들이 죄다 모여 있었다. 특히 에디션이 여러 점인 뒤샹의 「여행 가방 속 상자」는 2006년 우리나라 과천 국립현대미술관의 〈신소장품 2005〉 전시에서 봤던 것이어서 왠지 더 반가웠다. 이 작품은 뒤샹이 자신의 작품들을 미니어처 형태로 작게 만든 뒤 가죽 가방 안에 넣어서 열어보게 만든 일종의 '휴대용 미술관'이다. 펼쳐진 상자 안에는 남성 소변기를 뒤집어놓은 명작 「샘」부터 모나리자 얼굴에 수염을 그려 넣은 「L.H.O.O.Q」, 입체주의 기법으로 그린 「계단을 내려오는 누드」 등 그의 역작들이 작게 복제되어 들어 있다. 이렇게 현대미술 대가들의 유명작들을 만나는 것도 분

이브 클랭의 조각 「레디메이드 블루」

로드니 맥밀리언, 「무제」, 2005

명 기쁜 일이지만 처음 보거나 잘 알지 못하는 젊은 작가들의 신선한 작품을 만나는 것 또한 흥미로웠다. 특히 천장이 높고 좁은 전시실 벽에 설치된 로드니 맥밀리언의 서재가 눈길을 끌었다. 천창 바로 아래까지 올라간 사다리처럼 긴 책꽂이에 여러 종류의 책들이 가지런히 꽂혀 있는 설치작품인데 마치 인간의 지식에 대한 욕망을 나타내는 것 같기도 했고, 반대로 그 지식의 덧없음을 표현하는 것 같기도 했다.

동시대 미술의 기수들을 만나다

1층 전시실들을 둘러본 뒤 다시 중앙 홀로 나와 2층으로 이어지는 계단으로 향했다. 천장이 높은 2층 전시실들은 톱니 모양의 지붕 사이로 들어오는 자연광 덕분에 무척이나 밝은 공간이었다. 동시대 미술의 최전방에서 활동하는 작가들의 작품들이 있는 곳이었다.

첫 번째 방으로 들어섰더니 지그마어 폴케의 그림들로 채워져 있었다. 얼룩지고 누렇게 바랜 것 같은 여섯 점의 대형 추상화였다. 커다란 화면 위에서 물감끼리 자연스럽게 섞이고 번진 모양이며 여백의 미를 강조한 점까지 마치 아시아의 수묵화를 연상시켰다. 이 작품으로 그는 1986년 베니스 비엔날레에서 황금사자상까지 수상했다. 그의 작품에 대한 호불호를 떠나서 거대한 캔버스 사이즈에 나는 그만 압도당하고 말았다. 한참을 멍하니 섰다가 다시 정신을 다듬고 찬찬히 바라보았다. 숭고하다는 게 이런 걸까? 개념미술이 판치고 모두가 회화는 죽었다고 말하던 1980년대 말 몇몇 독일 작가들은 엄청나게 큰 캔버스 작품을 들고 국제 미술계에 등장했다. 그리고 그들은 곧 미술시장을 그리고 미술관을 차례로 점령해버렸다. 이들이 바로 독일

'신표현주의'로 대변되는 지그마어 폴케, 게르하르트 리히터, 안젤름 키퍼, 외르크 임
멘도르프 등의 작가들이다.

　　폴케의 옆방은 미술시장에서 몸값 높기로 유명한 게르하르트 리히터의 작품을
위한 공간이었다. 그의 유명작, 아무것도 그려져 있지 않은 「회색 회화」 여덟 점이 벽
에 빙 둘러 걸려 있었다. 그런데 전시장 한가운데에 생뚱맞게도 좌식 테이블이 하나

지그마어 폴케의 대형 회화들이 전시된 방

덩그러니 놓여 있었다. 다리는 은색 메탈 소재인데 상판은 흑 칠판이라 얼핏 보면 벽에 걸린 회색 그림과 톤이 비슷해 보였다.

　명제표를 찾아 확인해보니, 테이블 조각의 작가는 독일 출신인 마르틴 키펜베르거Martin Kippenberger, 1953~97였다. 45세를 일기로 사망한 키펜베르거는 학창 시절부터 문제아로 낙인찍혀 끊임없는 방황과 방랑 생활을 했지만 그의 세대 중 가장 뛰어난

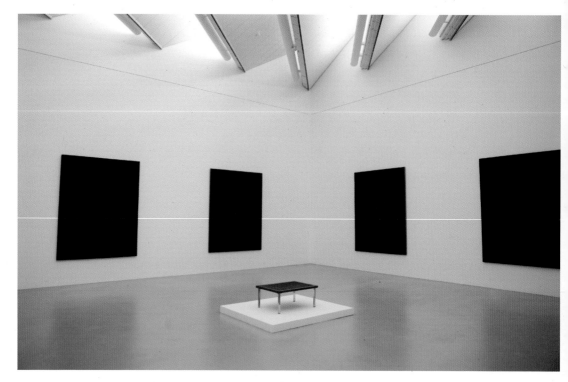

게르하르트 리히터의 「회색 회화」와 키펜베르거의 테이블

재능을 가진 작가로 인정받고 있다. 미술시장과 기존 미술의 전통을 강하게 부정했던 그는 권위와 관습에 도전하는 도발적이면서도 위트 있는 작품들을 많이 제작했다.

그중에서도 1990년에 제작된 일명 '십자가에 못 박힌 개구리'로 불리는 「발부터 먼저」라는 조각은 2008년 이탈리아의 한 미술관에 전시된 당시 많은 논란을 일으킨 주인공이다. 초록색 개구리가 한 손에 달걀을, 다른 한 손에는 맥주잔을 쥔 채 십자가에 못 박혀 숨을 헐떡이고 있는 형상의 조각인데, '일반인들의 종교적 감수성에 위배'된다며 교황청과 종교단체들이 강하게 철수를 요구했기 때문이다. 그런 점에서

마르틴 키펜베르거, 「발부터 먼저」, 1990

볼 때 이 칠판 테이블도 고가에 거래되는 리히터의 작품에 대한 일종의 조크로 보였다. 마치 '아무것도 그리지 않고 그저 회색 물감만 잔뜩 바른 저 그림들이 왜 그렇게 비싸야 하는 거지?'라고 질문하는 것 같다. 실제로 키펜베르크가 만든 회색 테이블의 재료도 리히터의 그림이다. 유명 작가의 비싼 그림을 사서 재료로 써버린 작품이 바로 이 테이블인 것이다.

그밖에도 2층 전시실에서는 '아르테 포베라'를 대표하는 야니스 쿠넬리스, 미니멀리즘 조각을 대변하는 칼 안드레, 이우환과 비슷하게 붓 자국을 규칙적으로 반복

조각공원 안에 설치된 마우로 스타키올리의 조각과 래리 벨의 설치작품

해서 그려내는 작가 니엘 토로니 등 동시대 미술의 기수들을 대거 만날 수 있었다.

또 하나의 현대미술 작품

미술관 관람이 끝난 후 조각공원으로 자연스럽게 발길을 옮겼다. 2002년 조각공원으로 재정비된 이곳은 원래는 이웃해 있는 중세 수도원의 과수원이었다고 한다. 경사진 공원의 윗부분은 계단식 논을 형상화한 모양으로 '쌀 테라스'라 불리는데, 굽이굽이 돌아가는 유기적 곡선으로 된 돌길과 계단을 통해 미술관의 옥상광장으로 통하게 되어 있다. 공원 아랫부분은 '가짜 바로크'라 불리는데 중앙의 분수를 중심으로 산책로와 잔디가 잘 정돈된 단아하고 소박한 정원이다. 중세 수도원과 공유하는 공간이라 그런지 조각공원 안에 설치된 작품들도 너무 튀거나 도드라진 것은 없고 초록의 자연과 고풍스러운 마을의 풍경과 조화를 이루는 작품들이 대부분이었다.

미술관 외부와 내부는 물론 야외 조각공원까지 다 둘러보고 나서야 홀라인의 건축 의도를 조금은 이해할 수 있었다. 과거와 현대가 만나 새로운 가능성을 만들어낼 수 있다고 믿는 홀라인은 미술관 건축을 통해 이 도시의 지역적 정체성을 새롭게 창조하려고 했는지도 모른다. 10세기 중세 수도원 마을에서 출발해 탄광산업과 방직산업의 중심지였고 이제는 세계적인 현대미술관을 갖춘 문화예술의 도시가 된 묀헨글라트바흐의 역사가 또 하나의 현대미술 작품으로 재탄생한 것이 바로 이 압타이베르크 미술관인 것이다.

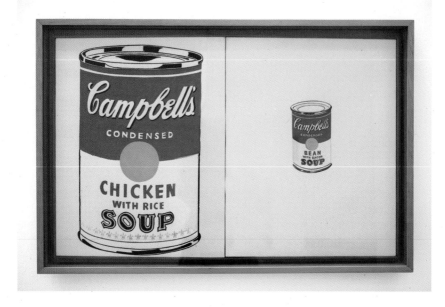

앤디 워홀, 「캠벨 수프」, 캔버스에 유채, 1962

이 작품은 코카콜라, 캠벨 수프 캔, 메릴린 먼로, 비틀스 등 대중적인 소재를 순수미술의 영역에 접목해 팝아트의 대부가 된 앤디 워홀의 대표작 중 하나다. 잘 알려져 있다시피 워홀은 원래 디자인을 전공한 상업 미술가였다. 1962년 로스앤젤레스의 한 갤러리에서 열린 첫 개인전 때 그는 슈퍼마켓에서 파는 캠벨 수프 캔을 그린 캔버스 32점을 전시하면서 순수미술가로 데뷔했다. 지금은 뉴욕 현대미술관의 대표적 소장품이 된 그 그림들은 그렸다기보다는 당시 광고에서 널리 쓰이던 실크스크린 기법으로 캠벨 수프 캔 이미지를 각각의 캔버스에 똑같이 찍어낸 것이었다. 이와 달리, 압타이베르크 미술관이 소장한 「캠벨 수프」는 앤디 워홀이 직접 그린 유화 작품이다. 1960~62년 워홀은 상업미술에서 순수미술로 전향하는 과정에서 몇 개의 유화 작품을 제작했는데 그중 하나가 바로 이 작품인 것이다.

조지 시걸, 「탁자 앞에 앉은 남자」, 1960

미국 태생의 조지 시걸은 인체에서 직접 본뜬 하얀 석고 조각을 일상의 가구나 오브제와 함께 전시하는 것으로 유명하다. 1950년대 말까지만 해도 회화에 전념했던 시걸은 1960년부터 조각에 관심을 갖고 인체 조각상을 제작하기 시작했다. 이 작품은 그가 만든 최초의 인체 조각상으로 작가 자신의 몸을 본떠 만든 것이다. 옷을 입은 그대로 인체 석고 조각을 제작하고자 했던 그는 모델을 구하기가 힘들어 스스로 이 실험적인 조각의 첫 모델이 되었다. 작가는 당시 존슨앤드존슨 사가 정형외과용으로 개발한 새로운 붕대 덕분에 이 작업이 가능했다고 말한다. 석고를 푼 물에 담근 붕대를 자신의 몸에 미라처럼 감싼 후 충분히 마를 때까지 기다린 다음 조심스럽게 형태를 칼로 잘라 몸에서 떼어낸 다음 다시 인체의 모양으로 붙이는 방법으로 제작했는데, 아내가 도와주긴 했으나 직접 모델과 작가 역할을 모두 하다 보니 시걸에게는 무척이나 힘들고 고된 과정이었다. 의자 위에 앉아 있는 남자의 포즈가 어색하고 무척 불편해 보이는 것도 바로 이 때문이다. 작가는 자신의 조각은 각 모델의 내적 감정을 표현하고 있으며 그 점이 전통적인 인체 조각상들과의 차이라고 말한다. 그가 만든 하얀 인체 조각들은 이 작품에서처럼 탁자나 문틀과 같은 기성 가구들과 함께 배치되거나 공공의 장소에 설치됨으로써 현실과 가상, 예술품과 감상자 사이의 경계를 묻는다.

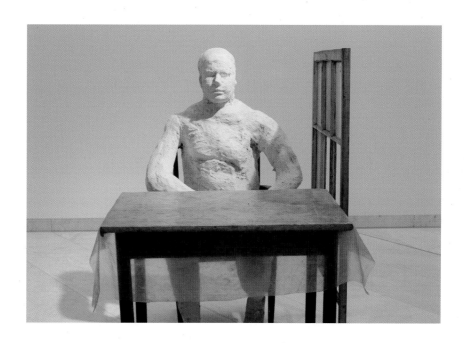

마르셀 뒤샹, 「여행 가방 속 상자」, 1966

같은 작품에도 등급이 있다?

이곳의 소장품 중 하나인 마르셀 뒤샹의 「여행 가방 속 상자」는 한때 우리나라 미술계를 발칵 뒤집어놓은 적이 있다. 이 작품은 가죽으로 된 여행 가방 안에 「샘」을 비롯한 뒤샹의 대표 작품들이 미니어처 형태로 들어 있는 일종의 '휴대용 미술관'이다. 1940년대 말부터 제작된 이 '여행 가방 속 상자' 시리즈는 총 300여 점의 에디션이 있는 것으로 알려져 있다. 그중 하나를 국립현대미술관이 2005년 6억 원 이상의 고액을 주고 구입했다. 당시로서는 국립현대미술관 사상 최고가로 구매한 작품이라 언론에도 많이 소개되었다. 문제는 이 작품의 등급이 A에서부터 G까지 7개로 나뉘는데 그 등급에 따라 가격도 천차만별이라는 것이다. 최고등급인 A급이 6억 원 정도고 B급만 해도 3억 원 대로 가격이 내려간다. 물론 A급과 B급의 차이는 가방의 유무와 색깔 그리고 내용물 수가 68개냐 69개냐 등 아주 사소한 것이다. 국립 현대미술관은 당연히 뒤샹의 A급을 구입했다고 보도하며 〈신소장품 2005〉 전시를 통해 대중에게 선보였다.

하지만 2008년 이 작품을 둘러싼 국립현대미술관의 구매 과정과 작품의 등급 여부에 대한 의문점들이 드러나면서 마치 우리나라의 국립미술관이 가방도 없는 B급을 국제 화상에게 속아서 A급 가격으로 바가지를 쓴 것처럼 언론에 보도되었고 결국 이 사태로 관장이 해임되는 등 많은 논란을 빚었다. 작품의 등급이 한 미술관의 관장 자리까지 좌지우지할 만큼 위력을 발휘했던 사건이었다. 반면 압타이베르크 미술관의 소장품은 제목이 「큰 상자, The Large Box」라고만 표기되어 있어 가방이 없는 B급 이하의 작품임을 알 수 있지만 아무도 그 등급에 신경 쓰지 않는다.

찾아가는 길	버스: 묀헨글라트바흐 중앙역에서 003, 008, 009, 013, 023 (Alter Markt 방향) 승차, 압타이베르크 미술관 앞 하차
개관 시간	화~금: 오전 11시~오후 5시 토·일: 오전 11시~오후 6시
입장료	일반: 8€(할인 5€) 가족권: 16€ 10인 이상 단체: 5€

Address: Städtisches Museum Abteiberg, Abteistr. 27 41061 Mönchengladbach
Tel: +49 (0) 2161-252637
www.museum-abteiberg.de
E-mail: mail@museum-abteiberg.de

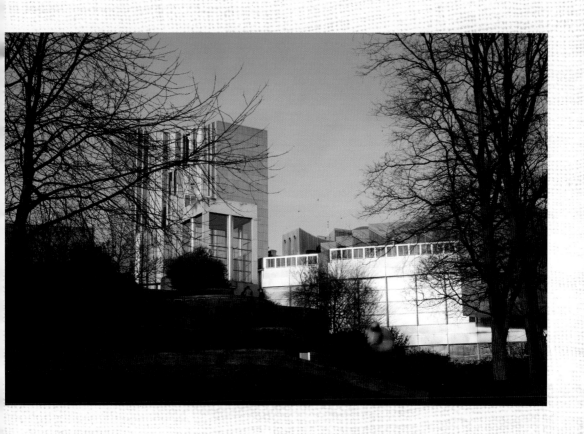

프란츠 베스트의 조각 「망상」과 그 뒤로 보이는 중세의 대수도원 건물

존 체임벌린의 철재를 콜라주해 만든 조각(왼쪽)과
마틴 크리드의 타일을 이용한 조각 작품이 전시된 전경(오른쪽).
영국의 개념미술가 크리드는 기존의 미술관 바닥 타일 위에
똑같은 재질과 규격의 타일로 탑을 쌓아올려
관람객이 작품인지 공사 재료인지 잠시 헷갈리게 한다.

리처드 라이트, 「o. T」, 2006

"내 인생에서 가장 중요한 것은 그림과 섹스, 그리고 유머다."
—톰 워셀먼

MUSEUM D

09

공공미술관이 된
그 남자의 집

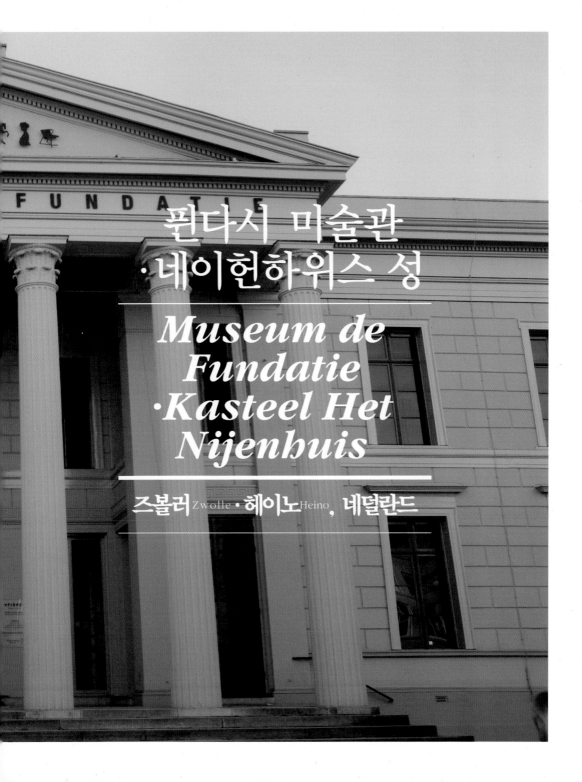

퓐다시 미술관
·네이헌하위스 성

Museum de Fundatie
·Kasteel Het Nijenhuis

즈볼러 Zwolle · 헤이노 Heino, 네덜란드

똑똑한 내비게이션

　정말 큰마음 먹고 즈볼러로 향했다. 독일 미술관들을 둘러볼 계획으로 온 여행이었지만 인접한 네덜란드를 그냥 지나칠 수가 없었다. 특히 즈볼러는 이전에 한 번도 가본 적도 들어본 적도 없는 도시라 무척 구미가 당겼다. 경험상 늘 가던 익숙한 대도시보다 새로운 도시나 낯선 작은 시골 마을을 여행할 때 훨씬 재미있는 일이 많이 일어나기 때문이다. 네덜란드 오버레이설 주가 자랑하는 퓐다시 미술관('퓐다시'는 기초, 토대, 재단을 뜻한다)은 서로 다른 지역에 두 개의 미술관 건물을 가지고 있는데 그중 하나가 즈볼러에 있고, 또 다른 하나는 헤이노 근교에 위치해 있다. 헤이노 역시 첫 방문인 건 마찬가지였다. 몇 해 전 퓐다시 미술관 설립에 관한 사연을 우연히 알게 된 뒤로 네덜란드에 가게 되면 꼭 한 번 들르겠다고 다짐을 했던 터라 이번 기회를 놓칠 수 없었다. 평생 결혼도 하지 않고 자식도 없이 오직 미술만 사랑했던 한 남자가 없었더라면 오늘날 네덜란드가 자랑하는 퓐다시 미술관은 존재할 수 없었을 것이다. 그 흥미로운 이야기는 차차 하기로 하자.

　일행도 있고 하루 안에 미술관 두 곳을 방문해야 하는 빠듯한 일정 탓에 차부터 렌트했다. 독일 뒤셀도르프에서 자동차로 두 시간 남짓 걸리는 거리였다. 내비게이션 덕분에 초행길인데도 어렵지 않게 미술관까지 찾아갈 수 있었다. 유럽에서 차를 빌려 탈 때마다 느끼는 거지만 요즘 내비게이션 참 똑똑하다. 국경을 넘어도 길 안내를 척척 해낸다. 언어도 영어, 독어, 프랑스어, 네덜란드어 등 원하는 대로 선택하면 되니 미술관 여행이 참 많이 편해졌다.

가는 날이 장날

즈볼러는 생각보다 매력적인 곳이었다. 아주 작은 마을이었지만 집들도 상점들도 카페들도 모두 예뻤다. 오랜만에 유럽 여행을 함께 온 언니는 마을에 들어서자마자 마치 영화 세트장 같다며 감탄을 연발했다. 미술관 근처 한적한 주택가에 주차를 한 후 우리 일행은 냉큼 미술관 쪽으로 향했다. 그런데 미술관 입구가 수상했다. 아무리 이른 시간이라지만 개관 시간인 11시가 훨씬 넘었는데 미술관 앞에 사람들이 아무도 보이지 않는 것이었다. 게다가 미술관 출입문을 열려고 하니 꿈쩍도 하지 않았다. 대신 문 앞에 네덜란드어로 장황하게 쓴 안내문이 하나 붙어 있었다. 감으로 대충 해석해보니 리노베이션 공사로 당분간 문을 닫는다는 내용이었다. 아뿔싸. 너무 운이 없었다. 공사 시작 날짜를 보니 우리가 도착하기 바로 이틀 전이었다. 조금만 일정을 조정했어도, 독일에 도착하자마자 이곳부터 먼저 왔어도 볼 수 있는 거였

즈볼러 중심가와 거리의 상점들

최근 비어만 헨케트의
설계로 럭비공 모양의 지
붕을 올린 블레이마르크
트 궁전 전경

다. 애써 큰맘 먹고 달려왔는데 들어가볼 수 없어 너무 안타까웠다. 게다가 그리스
신전처럼 우아하면서도 견고하게 지은 외관을 보니 내부가 더 궁금해 견딜 수가 없
었다.

블레이마르크트 궁전이라 불리는 이 미술관은 원래 19세기에 신고전주의 양식
으로 지은 대법원 건물이었다고 한다. 이후 오버레이설 주 정부 관청으로 쓰이다가
2005년부터 핀다시 미술관 건물로 사용되고 있다. 이곳은 헤이노 근교에 있는 핀다
시 미술관과 마찬가지로 초대 설립자인 디르크 한네마Dirk Hannema, 1895~1984의 컬렉
션을 중심으로 중세부터 현대미술까지 시대와 장르를 아우르는 다양한 미술을 보여
주는 곳이다. 여기까지 와서 이런 작품들을 못 보다니 무척 아쉽긴 했지만 다음을 기
약하며 헤이노로 향했다. 대신 미술관 근처의 카페에서 먹은 훌륭한 네덜란드식 카
푸치노와 베이글로 위안을 삼았다.

디르크 한네마라는 남자

또 다른 퓐다시 미술관이 들어선 곳은 헤이노와 베이허Wijhe 사이에 위치한 네이 헌하위스 성으로 즈볼러에서 자동차로 20분 정도 떨어져 있다. 이름에서 알 수 있듯 이곳은 과거 귀족들이 살았던 성을 미술관으로 개조한 곳으로 오버레이설 지역에서 가장 잘 보존된 영주 저택으로 알려져 있다. 동서고금을 막론하고 부유한 귀족들은 자연 풍광이 좋은 곳에 집을 짓고 살았더랬다. 네이헌하위스 성 역시 한적하지만 아름다운 숲 속에 자리 잡고 있었다. 성 입구에는 자동차보다 말을 타고 지나가는 이가 더 많아서 마치 타임머신을 타고 수백 년의 시간을 거슬러 올라간 듯했다. 이 성에 관한 최초의 공식적인 기록은 1382년이라고 하니 그 역사는 벌써 600년이 훨씬 넘는다. 네이헌하위스 성은 지난 수백 년 동안 그리고 20세기 초까지도 여러 귀족과 영주 가족들이 살았던 개인 저택이었던 것이다. 그렇다면 귀족의 저택이 어떻게 공공미술관으로 변신하게 된 것일까? 마지막으로 살았던 귀족 가문이 시에 기증한 것일까? 아니다. 미술을 사랑했던 한 남자의 헌신과 공헌이 없었다면 이 성은 역사의 뒤안길로 진작 사라져버렸을지도 모른다.

앞서 언급한 디르크 한네마라는 남자가 바로 그 주인공이다. 퓐다시 미술관 설립자이자 컬렉터였던 그는 부유한 집안 출신으로 어렸을 때부터 미술에 관심이 많았다. 열네 살 되던 해, 부모님께 받은 생일 선물이 작은 유화 작품이었는데 그때부터 미술품 수집을 시작했다고 한다. 젊은 날에 이미 '수집왕'이라 불릴 정도로 그는 평생 미술품 수집에 열성적이었다. 대학에서 미술사를 전공한 그는 졸업 후 로테르담에 있는 보이만스 미술관에서 일하게 되면서 본격적으로 미술 전문가의 길을 걷게 되었고, 26세라는 젊은 나이에 관장으로 임명된다. 만약 오늘날 사립미술관도 아닌 공공

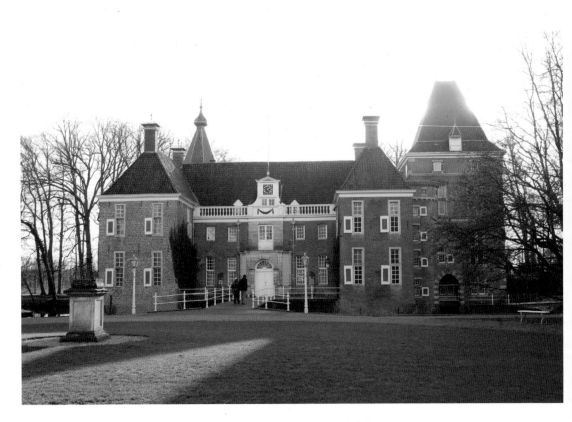

핀다시 미술관이 된 네이헌하위스 성 전경

네이헌하위스 성으로 가는 입구. 미술관 주변에는 말을 타고 지나가는 사람들이 많다.

미술관 관장이 20대 청년이라면 정말 뉴스에 날 일이다. 당시 보이만스 미술관은 구식의 평범한 지역 미술관이었다. 하지만 젊고 패기 넘쳤던 이 젊은 관장은 보이만스 미술관을 국제적 수준의 미술관으로 만들기 위해 고군분투했다. 1935년에는 대규모 리모델링 공사를 감행하고 컬렉션의 양과 질을 높이기 위해 직접 전 세계를 돌며 고전미술 작품들도 구입해왔다. 그중에는 반 고흐, 페르메이르, 렘브란트와 같은 대가들의 작품도 포함되어 있었다.

하지만 1947년, 미술 전문가로서 그의 안목과 명성에 큰 타격을 입게 되는 사건이 터진다. 1937년에 160만 길더라는 거액을 주고 사들였던 페르메이르의 작품 중 하나가 위작으로 밝혀진 것이다. 물론 한네마는 끝까지 진품이라고 주장하긴 했지만 끝내 보이만스 미술관을 떠나야 했다.

귀족의 저택에서 미술관으로

관장직에서 물러난 한네마는 어릴 때부터 넓혀왔던 그의 개인 컬렉션을 더욱 집중해서 키우게 된다. 그러던 중 그의 귀에 네이헌하위스 성이 위기에 처했다는 소식이 들려왔다. 1934년 마지막으로 거래된 후 이 성은 관리 소홀로 완전히 황폐화되어 흉물이 되기 직전이었다. 한네마는 오버레이설 주 정부를 찾아가 성을 사들여 복원할 것을 설득했다. 대신 자신의 컬렉션을 기증해 공공미술관으로 만들겠다는 조건을 내걸었다. 마침 주 정부의 소장품을 관리할 제대로 된 미술관이 필요했던 오버레이설 주 정부는 한네마의 뜻을 받아들였고 또한 한네마가 그 성에 사는 것도 함께 허락했다.

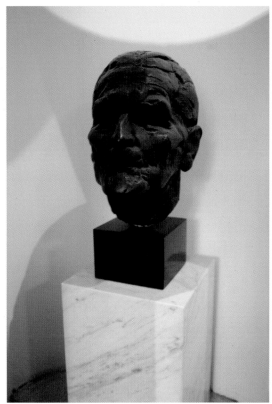

미술관 입구에는 네이헌하위스 성을 미술관으로 탈바꿈시킨 한네마의 두상 조각이 놓여 있다.

1958년, 성이 다시 복원되고 미술관으로 변신하는 대대적인 공사를 마친 후 한네마는 그의 컬렉션과 함께 네이헌하위스 성으로 이주했다. 600년이 넘는 네이헌하위스 역사에서 귀족이나 영주가 아닌 일반인이, 그것도 가족과 하인들이 아닌 미술품들과 함께 입주한 건 유례가 없는 일이었다. 한네마의 이름을 딴 미술재단이 설립되었고, 이후 그는 자신이 평생 모은 소장품 3,500여 점을 재단에 기꺼이 기증했다. 그중에는 페르메이르의 작품 일곱 점도 포함된다. 「진주귀걸이를 한 소녀」로 잘 알려진 페르메이르는 생애도 별로 알려지지 않았을 뿐 아니라 평생 그린 작품 수도 얼마 되지 않는다. 그런데도 한 개인이 일곱 작품이나 소유하고 있었다니 정말 놀라운 일이 아닐 수 없다. 이것은 한네마가 페르메이르 위작 시비 사건 이후 실추된 자신의 명예를 회복하기 위해 이 작가의 작품에 유난히 더 관심을 가지고 집중적으로 사 모았기 때문이다.

한네마는 성에서 살면서 예약제로 관람객들을 받아 자신이 직접 미술관 안내도 하고, 때때로 본인이 직접 기획해 전시도 개최했다. 그렇게 그는 자신이 구해낸 성에서 자신이 사랑했던 미술과 함께 평생을 살다가 1984년 이곳에서 생을 마감했다. 등산가는 산에서, 선장은 바다에서 죽을 때가 제일 행복하다고 했던가? 한네마 역시 행복하게 마지막 숨을 거두었을 것 같다.

역사에 '만약'이란 없다고 하지만 그래도 만약에 한네마가 보이만스 미술관의 관장직에서 물러나지 않았더라면, 만약에 그가 결혼을 하고 자손들을 많이 둔 보통의 부호였더라면 어땠을까? 아마도 폐가가 된 네이헌하위스 성은 철거되었을지도 모를 일이고, 네덜란드는 아름다운 핀다시 미술관도 주옥같은 컬렉션도 결코 가질 수 없었을 것이다. 대부분의 부호들은 자신의 미술품 컬렉션도 자손들에게 물려주기 마련이니까. 미술관 설립에 지대한 공을 세운 그를 기리기 위함인 듯, 미술관은 그의 두

옛 주인의 인테리어 취향을 알 수 있는 미술관 내부

고전 회화 작품과 현대의 설치 조각이 함께 전시되어 있다.

상 조각을 미술관 입구 가장 눈에 잘 띄는 곳에 세워두었다. 한네마 사후 이 성은 퓐 다시 미술관에서 운영하게 되었고 지금은 예약제가 아닌 완전히 대중에게 개방한 공공미술관으로 그 역할을 다하고 있다.

거실에서 만난 21세기의 레오나르도 다 빈치

예상했던 것처럼 미술관 내부는 영주의 저택 분위기가 물씬 풍기고 있었다. 부분적으로는 미술관의 기능에 맞게 리모델링한 곳도 있었지만 과거의 모습을 최대한 그대로 보존하려는 노력이 곳곳에서 엿보였다. 하얀 대리석 계단 위에는 무채색의 정갈한 카펫이 깔려 있었고, 각 방에는 미술작품들과 함께 옛 주인들의 취향을 들여다볼 수 있는 고급 가구들이 그대로 놓여 있었다. 그래서인지 미술관에 온 것이 아니라 19세기 어느 귀족의 집을 방문한 것 같다. 과거와 현재가 공존하는 이 특별한 전시 공간을 만들기 위해 이곳 큐레이터들은 분명 작품 배치에 고민에 고민을 거듭했을 것이다. 중세풍의 방에 젊은 현대미술 작가의 작품이 걸려 있기도 하고, 르네상스 시대 미술이 19세기나 동시대 미술과 한 방에 놓이기도 하는 등 시대와 양식이 다른 작품들이 전혀 어울릴 것 같지 않은 공간 속에서 새로운 소통을 시도하고 있었다.

과거 거실로 쓰였을 것 같은 조금 큰 방으로 들어서자 고급스러운 대리석 벽난로와 천장과 벽을 장식한 바로크풍의 그림들, 고풍스러운 장식장과 샹들리에 등 그야말로 귀족의 거실 풍경이 그대로 펼쳐졌다.

그런데 내 눈을 압도한 건 오히려 그 거실 한가운데에 생뚱맞게 놓인 거대한 테이블이었다. 철재로 만들어진 것 같은 모던하고 세련된 디자인의 8인용 식탁 세트였

다. 식탁 위는 'VERZET'라는 단어가 레이저로 도려낸 듯 아주 선명하게 새겨져 있었다. 의자 위에도 자세히 보니 독수리 발톱처럼 생긴 문양이 새겨져 있었다. '무슨 뜻이지? 누구의 작품일까? 가구 디자이너의 작품인가?'라는 생각을 하면서 조심스럽게 명제표를 확인해보니 얀 파브르Jan Fabre, 1958~라는 이름이 적혀 있다. 유럽의 미술관 몇 곳에서 그의 조각 작품을 몇 번 본 적이 있었지만 이런 테이블은 처음이다.

벨기에 태생인 얀 파브르는 조각가, 화가, 설치미술가, 극작가, 안무가, 무대의상 디자이너 등 다방면에 걸쳐 활약하고 있는 그야말로 전방위 예술가다. '21세기의 레오나르도 다 빈치'라 불릴 만큼 뛰어난 융합형 인재인데, 『파브르 곤충기』로 유명한 장 앙리 파브르의 증손자이기도 하다. 우리에게는 곤충학자로 알려진 그의 할아버지 역시 다방면에 뛰어났던 인물로, 사범학교 졸업 후 독학으로 수학, 물리학, 생물학 등에서 학사 자격과 박사 학위까지 받은 인물이다. 그런 걸 보면 얀 파브르의 융합적 재능은 할아버지에게서 물려받았음이 틀림없다. 명제표에는 'Resistance'라는 영어 제목도 함께 적혀 있었다. 그랬다. Verzet는 저항을 뜻하는 네덜란드어였다. 놀랍게도 이 식탁 세트는 단단한 철재가 아닌 부서지기 쉬운 유리로 만든 것이었고, 식탁과 의자 위 글자들은 레이저가 아닌 '워터젯'이라는 일종의 물 분사기를 이용해 오려낸 것이었다. 그러니까 이 테이블은 무늬만 식탁일 뿐 실제로는 전혀 사용할 수 없는 깨지기 쉬운 조각인 것이다. 가구처럼 보이나 가구가 아니고 디자인 제품처럼 보이나 순수미술 작품인 것이다. 역으로 순수미술품이지만 디자인 상품 같고, 가구가 아닌데 가구와 같은 외형을 지닌 조각이다. 기존의 관념에 도전하는 것, 이것이 바로 그가 말하고자 한 '저항'의 개념이 아닐까라는 생각이 들었다.

고정관념에 대한 도전과 저항

식탁에서 겨우 눈을 뗀 후 둘러보다가 한쪽 벽에 나란히 걸린 17세기 화가 베르나르도 스트로치Bernardo Strozzi, 1581~1644의 그림들이 눈에 들어왔다. 「우물 곁의 예수와 사마리아 여인」처럼 성서 내용을 주제로 한 그림과 인생의 덧없음을 은유하는 정물화가 걸려 있었다. 섬세하고 온화하면서도 강렬한 바로크 회화들이었다.

스트로치는 제노바 출신의 화가로 이탈리아 바로크 미술을 대표하는 화가다. 그는 17세 때 아버지가 세상을 떠나면서 제노바의 한 수도원에 들어가 수도자 겸 화가의 길을 걷게 되었다. 카라바조나 루벤스의 영향을 받은 그는 엄격한 종교적 이념보다는 세속적이면서도 사실주의적인 이미지를 통해 종교성을 표현하려고 했는데 당시로서는 받아들여지기 힘든 화풍이었다. 그는 교회가 원하는 그림을 그리지 않는다는 이유로 한때 구속된 이력도 있다. 출소 후 고향을 떠나 베네치아로 이주했고, 그곳에서 비로소 자유를 만끽하며 자신이 원하는 그림들을 그릴 수 있었다. 특히 베네치아 명사들의 초상화를 주문받게 되면서 작가로서 부와 명성도 거머쥐게 되었다.

틀에 박힌 종교화의 개념에 정면으로 도전하고 끝까지 자신의 스타일을 고집했던 스트로치의 그림들이 파브르의 「저항」이라는 작품과 같은 방에 놓인 것은 이곳 큐레이터들이 이 두 작가에게서 고정관념에 저항하는 공통적인 코드를 읽었기 때문은 아닐까?

시대의 고정관념에 도전장을 내밀고 새로운 미술의 역사를 쓴 예술가는 바로 옆방에서도 만날 수 있었다. 바로 반 고흐와 몬드리안. 둘 다 네덜란드가 자랑하는 대표적인 국민화가들이다. 네덜란드 출신이면서 세계적으로 유명한 대가들이다 보니 이 두 작가의 작품 앞에 가장 많은 관람객들이 모여 있었다. 하지만 대부분 그들의

얀 파브르의 탁자와 한방에
걸려 있는 베르나르도 스트로치의
「우물 곁의 예수와 사마리아 여인」

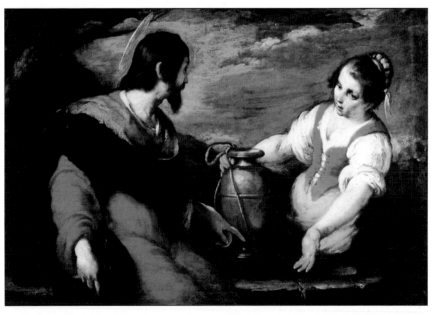

몬드리안의 「게인의 나무들」, 1907~08

독특한 화풍이 확립되기 이전에 제작된 초기작들이어서 명제표를 확인하지 않으면 모르고 지나치기 일쑤였다. 풍차를 배경으로 이웃들의 모습을 정겹게 표현한 반 고흐의 「블리터-핀 방앗간」(282쪽 참고)은 예술가로서 첫발을 내딛기 시작한 초창기의 열정이 배어 있는 작품이라 신선한 에너지가 넘쳤고, 추상으로 넘어가기 전 실험적으로 그렸음이 분명한 몬드리안의 「게인의 나무들」은 독특한 색감과 구성이 무척 마음에 들었다. 동행한 언니도 너무 마음에 든다며 저런 거 하나 사서 거실 벽에 걸어놓고 싶다고 했다. 우리가 로또에 당첨되지 않는 이상 그의 오리지널 작품을 갖기란

영원히 불가능하다는 것을 언니가 알 리가 없었다. 몬드리안 그림 한 점이 프랑스에서 400억 원에 거래되었다는 몇 년 전 뉴스 기사가 머릿속을 스쳐 지나갔지만 작품 감상을 방해할 것 같아 굳이 말하지는 않았다. 물론 반 고흐의 작품은 그보다 두세 배가 더 비싸다.

과거와 현재가 공존하는 색다른 감상

카펫이 깔린 계단을 따라 2층으로 올라갔더니 아래층보다 더 재미있는 공간들이 나왔다. 좁은 층계와 문, 고가구와 미술품으로 장식된 여러 방들과 서재, 복도 등 모두가 집처럼 편안한 분위기를 풍기면서도 옛 주인이었던 귀족들과 한네마의 흔적을 고스란히 담고 있었다. 2층에는 유명한 대가들의 작품보다는 네덜란드 출신이나 인근 유럽 국가 출신 작가들의 작품들이 많이 전시되어 있었다. 특히 독일 태생으로 네덜란드에서 활동한 파울 키트룬Paul Citroen, 1896~1983의 작품들을 여러 방에서 만날 수 있었다. 키트룬은 초기에 우표를 이용한 포토몽타주 기법으로 도시 풍경을 그렸지만 1960년대 이후부터는 가수, 배우, 예술가 등 네덜란드의 유명 인사들을 그린 초상화에만 집중했다. 이곳에 소장된 그의 작품들도 모두 네덜란드 유명 인사들의 초상화였다. 원래 귀족들의 저택 벽에는 현재 살고 있거나 과거에 살았던 집주인들의 초상화가 걸려 있기 마련이다. 그래서인지 키트룬의 초상화는 원래 처음부터 그 자리에 있던 것처럼 벽 색깔이나 주변 가구와 무척 잘 어울렸다. 그의 작품들은 미술관 카페에서도 볼 수 있을 정도로 곳곳에 전시되어 있는데 그 이유는 바로 그가 작가로서뿐 아니라 컬렉터로서도 중요한 인물이기 때문이다. 키트룬은 화가이면서 미술

파울 키트룬이 그린 집단 초상화가 걸린 방

교육자였고 동시에 컬렉터였다. 그의 컬렉션은 1900~65년 사이 활동했던 네덜란드 주요 작가들의 작품을 아우르고 있기 때문에 지역 미술운동의 발자취를 살펴볼 수 있는 중요한 미술품들이다. 1983년 작가 사후 주 정부가 사들였던 키트룬의 소장품들이 1993년부터 퓐다시 미술관 컬렉션에 영입되었고, 그 덕에 퓐다시 미술관은 현재 7,000점이 넘는 방대한 소장품을 자랑하는 큰 규모의 미술관이 되었다.

다시 좁은 계단을 따라 1층으로 내려왔다. 조각공원을 보기 위해 밖으로 나가려는데 문득 매표소에서 봤던 로브 숄테Rob Sholte, 1958~의 개인전 포스터가 생각이 났다. 로브는 미술사나 미디어에 등장하는 기존의 이미지를 복제해서 작품을 만드는 것으로 잘 알려진 작가다. 그것도 아주 사실적이고도 정교한 기법으로 말이다. 과연

이 저택 안에는 어떤 작품을 만들어놓았을까 궁금했다. 안내 직원에게 로브 숄테의 개인전은 어디서 하는지 물었더니 저쪽 방이라며 직접 안내해주었다. 따라가 보니 얀 파브르의 식탁이 설치된 바로 옆방인데 모르고 그냥 지나쳤던 곳이었다.

앤티크 가구들로 장식된 방에 걸린 숄테의 그림들은 부드러운 실크 천을 날카로운 칼로 단숨에 찢은 이미지를 사실적으로 그린 유화들이었다. 담배 마니아들이라면 단박에 알아볼 수 있는 이 그림들은 1990년대 중반 이슈가 되었던 '실크컷'이라는 담배의 광고를 그대로 카피한 것이었다. 순수미술이 광고 이미지를 차용하는 것은 그리 특별한 경우도 아니다. 사실 이 광고는 이탈리아 작가 루치오 폰타나의 회화를 차용해 만든 것이다. 당시 사치앤드사치라는 광고회사의 대표였던 현대미술 컬렉터 찰스 사치가 자신의 소장품인 폰타나의 작품에서 영감을 받아 만든 광고였다. 그러니까 숄테의 그림은 순수미술의 영향을 받은 광고에 다시 영향을 받아 제작한 순수미술 작품인 것이다. 광고 이미지를 닮은 숄테의 현대 회화들도 키트룬의 작품처럼 옛 저택의 앤티크 가구들과 조화를 이루면서 묘한 매력을 발산하고 있었다.

이렇게 과거와 현재가 공존하는 네이헌하위스 성은 일반적인 화이트큐브 미술관들에서는 결코 느낄 수 없는 색다른 감상과 경험을 제공한다. 생전의 한네마 역시 경험을 무척 강조했다. "고전미술이든 현대미술이든 무조건 만나고 경험하고 발견해야 한다"라고. 그래야 진정한 작품 감상을 할 수 있다고 말이다. 평생 결혼도 마다하고 오직 미술에 삶을 바친 이 남자가 아니었더라면 옛 영주의 저택에서 미술과 함께하는 이런 특별하고도 귀한 경험을 우리는 결코 할 수 없었을 것이다.

빈센트 반 고흐, 「블리터-핀 방앗간」,
캔버스에 유채, 55.2×38cm, 1886

이곳의 대표 소장품 중 하나인 「블리터-핀 방앗간」
은 미술관 창립자인 한네마가 1975년 파리에서 직
접 구입한 것이다. 하지만 이 그림이 반 고흐의 진품
으로 밝혀진 것은 한네마 사후 26년이 지난 뒤였다.
풍차가 있는 풍경이 마치 네덜란드를 배경으로 그린
것 같지만 사실은 파리의 풍경이다.

1886년 반 고흐는 고향 네덜란드를 떠나 파리에서
살고 있었다. 그는 몽마르트르 언덕 쪽에 있는 풍차
달린 방앗간을 배경으로 파리 시민들이 계단을 오
르고 있는 모습을 그렸다. 당시 인상파 화가들은 풍
경화를 그릴 때 인물을 크게 그리지 않는 게 특징이
었는데 반 고흐는 풍경 못지않게 잘 차려입은 파리
지앵의 발랄한 모습도 크고 선명하게 그려 넣었다.
이 때문에 반 고흐의 위작으로 의심을 받았지만 거
친 붓 터치와 강렬한 색채 등 당시 반 고흐의 화풍
이 그대로 담겨 있어 2010년 반 고흐 전문가들에게
진품으로 인정받았다. 한네마가 당시 파리의 화상에
게 지불한 그림 값은 고작 5,000길더(약 2,700달러)
였다고 한다. 그것도 이 그림을 포함한 반 고흐 작
품 두 점의 가격이다. 이 그림의 가치를 알아보지 못
했던 파리의 화상과 달리 한네마는 작품을 보자마자
반 고흐의 진품임을 확신했다고 한다. 컬렉터로서
탁월한 안목 덕분에 뮌다시 미술관은 반 고흐의 주
옥같은 작품들을 소장한 명품 미술관으로 거듭날 수
있게 되었다. 진품으로 확정된 이상 이제 이 그림의
가치는 천정부지로 뛰게 되었다.

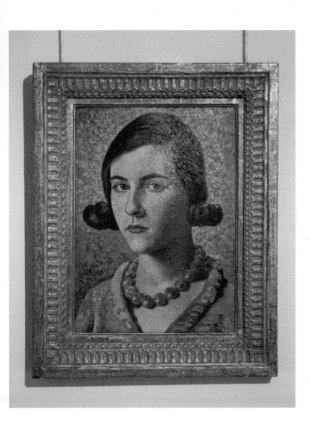

지노 세베리니, 「화가의 딸 초상화」,
15×10.5cm, 1931

이탈리아 코르토나 출신인 지노 세베리니는 파리
와 로마를 오가며 활동했다. 평생 다양한 매체를 연
구하고 실험했던 그는 성당 건물을 장식한 모자이
크와 프레스코 기법을 쓴 그림으로 잘 알려져 있다.
1910년대에는 이탈리아 미래파를 이끌었고 파리에
서 피카소, 브라크 등과 교유하면서 입체주의 스타
일의 그림을 그렸다. 하지만 제1차 세계대전 이후
다시 신고전주의 화풍으로 돌아가 자신만의 독특한
정물화와 인물화를 제작했다.

이 그림은 세베리니가 딸을 그린 초상화다. 단정하
게 손질된 머리며, 꼭 다문 입술 등 그림 속 화가의
딸은 정숙하면서도 기품 있는 젊은 여성의 모습으
로 그려져 있다. 하지만 창백한 얼굴과 관람객을 응
시하는 무표정한 눈빛은 왠지 불안감이나 슬픔을 머
금은 듯하다. 우울해 보이기까지 하는 그녀의 표정
은 알이 굵어 더욱 화려하게 보이는 푸른색 목걸이
와 상당히 대조적이다. 목걸이의 파란색은 사실 중
세 초까지만 해도 유럽에서 환영받지 못하던 색이었
다. 이렇게 그의 그림은 1920년대 말의 세계 대공황
속에 놓인 사람들의 우울한 심리와 불안한 사회현상
을 내포하고 있다.

조각공원

네이헌하위스 성에서 놓치지 말고 꼭 경험해야 할 게 또 하나 있다. 바로 2012년 3월 개관한 조각공원이다.
다양한 국적의 작가들이 만든 75점의 야외 조각들이 관람객들의 눈과 마음을 충분히 즐겁게 해준다. 이곳에
설치된 조각들은 퓐다시 미술관, 벨덴 안제 박물관, 그리고 오버레이설 주의 소장품들로 구성되어 있다.
1958년 한네마가 이 성에 처음 입주할 때 정원에 세웠던 근대 조각들부터 최근에 새로 설치된 젊은 작가들
의 작품까지 다양한 근현대 조각들이 푸른 잔디 위에 함께 어우러져 있다. 그중 프로더 볼하위스의 빨간 철재
와 나무로 만든 「과거의 방 청소하기」라는 작품은 푸른색 잔디와 대조를 이루면서도 가구를 쌓아놓은 모습이
놀이기구 같기도 해서 어린이 동반 관람객들에게 무척 인기가 많다.

Paleis aan de Blijmarkt

찾아가는 길	즈볼러 기차역에서 도보 8분
개관 시간	화~일 오전 10시~오후 5시 휴관일: 월요일, 12월 24~25일, 12월 31일
입장료	일반: 14€(할인 6€) 18세 이하 무료 콤비 티켓(Blijmarkt+Nijenhuis) 21€

Address: Paleis a/d Blijmarkt 20 8011 NE Zwolle
Tel: +31(0)572-388188
www.museumdefundatie.nl
E-mail: info@museumdefundatie.nl

Kasteel Het Nijenhuis

찾아가는 길	헤이노 기차역에서 도보 20분
개관 시간	화~일: 오전 11시~오후 5시
입장료	일반: 12.5€(할인 6€) 18세 이하 무료

Address: 't Nijenhuis 10 8131 RD Heino/Wijhe

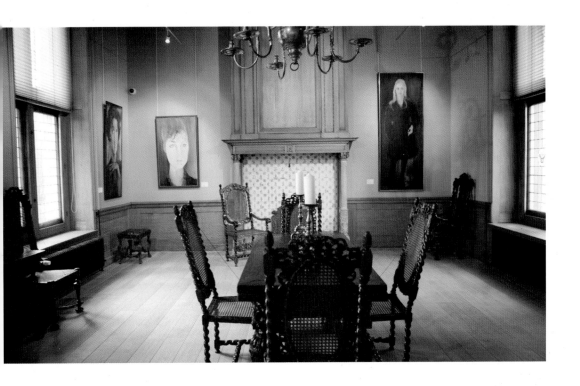

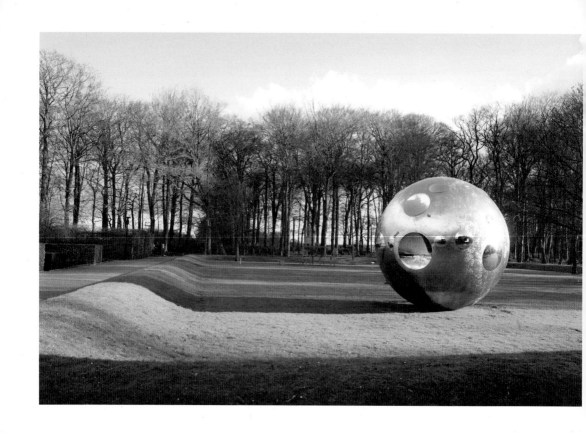

"난 비록 가끔은 너무나 비참하지만 내면에는 여전히 평온함, 순수한 조화, 그리고 음악이 있어.
나는 가장 가난한 오두막, 가장 더러운 구석에서 유화나 소묘를 발견해.
내 마음은 어쩔 수 없이 그런 것에 이끌려."
—반 고흐

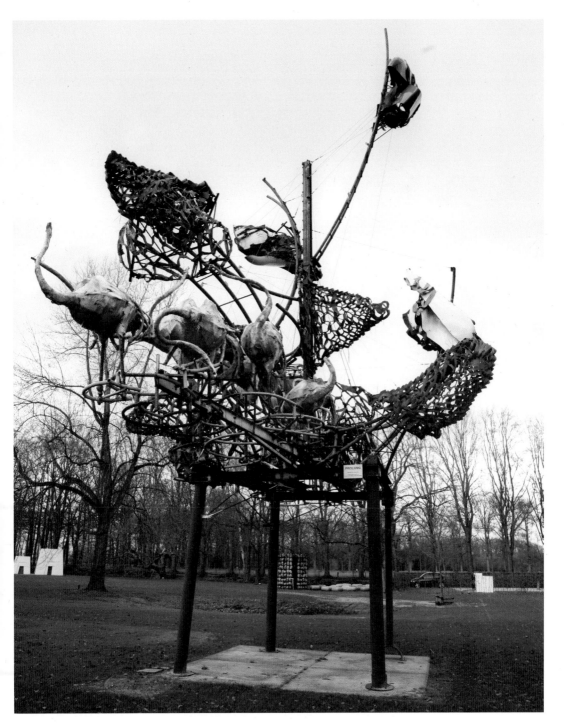

헤링아와 판 칼스베이크, 「연장하기Prolong」, 2008

10
자전거를 타고 가는
미술관

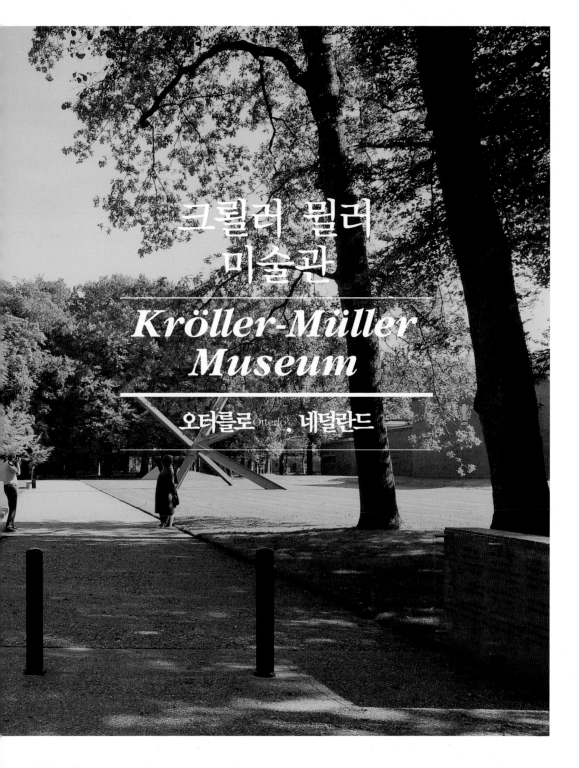

크뢸러 뮐러 미술관

Kröller-Müller Museum

오터를로Otterlo, 네덜란드

반 고흐보다 매력적인 자전거

짧지만 불꽃같은 삶을 살았던 비운의 천재 화가 빈센트 반 고흐. 살아생전 단 한 작품밖에 팔지 못했지만 지금은 전 세계인의 사랑과 존경을 받고 있으니 결국 그는 가장 행복한 화가가 아닐까? 네덜란드 암스테르담에 위치한 반 고흐 미술관은 그의 작품을 보기 위해 세계 도처에서 찾아온 관람객들 행렬로 언제나 문전성시를 이룬다. 하지만 아펠도른이라는 작은 도시에 위치한 크뢸러 뮐러 미술관까지 일부러 찾아오는 사람은 그다지 많지 않을 것이다. 적어도 이곳이 반 고흐 미술관 다음으로 세계에서 반 고흐의 작품을 가장 많이 소장하고 있는 미술관이라는 사실을 알기 전까지는. 반 고흐의 초기작 중 가장 중요한 작품으로 평가받는 「감자 먹는 사람들」을 비롯해 「씨 뿌리는 사람들」 「밤의 카페 테라스」 등 반 고흐가 남긴 272점의 주옥같은 작품이 바로 이곳, 크뢸러 뮐러 미술관에 소장되어 있다. 반 고흐의 유작 중 회화가 다 합쳐 900여 점인 걸 감안하면 실로 놀라운 숫자가 아닌가.

내가 처음 크뢸러 뮐러 미술관을 찾았을 때의 목적 역시 반 고흐의 작품을 보는 것이었다. 물론 두 번째 방문 이후부터는 자전거 때문이라는 다소 엉뚱한 이유로 바뀌었는데, 그 사연은 좀 긴 설명이 필요하다. 7년 전 겨울이었다. 미술관 취재차 유럽 여행을 하던 중, 빈에서 일정을 마친 후 지도 한 장 없이 무작정 암스테르담행 밤기차에 몸을 실었다. 아침 일찍 암스테르담에 도착하자마자 기차를 한 번 갈아타고 아펠도른까지 갔고 또 거기서 훈더를로행 시외버스로 갈아탔다. 버스를 타고 30분 남짓 한적한 시골길을 내달렸더니 그제야 미술관이 있는 공원 입구에 다다를 수 있었다. 공원 입구까지만 가면 미술관이 보이겠거니 했는데, 아뿔싸, 아무리 봐도 미술관 비슷한 건물도 보이지 않고 울창한 숲의 전경만이 눈앞에 펼쳐졌다. 공원 매표소

크뢸러 뮐러 미술관이 위치한 호허 벨뤼버 공원의 자전거 전용 주차장

직원에게 미술관 가는 길을 물었더니, "저기 있는 자전거를 타고 이정표 따라 20분 정도만 더 들어가세요"라고 말하는 것이었다. 그녀가 가리키는 곳은 자전거 전용 주차장으로 하얀 자전거 수백 대가 가지런히 세워져 있었다. 그랬다. 크뢸러 뮐러 미술관이 위치한 호허 벨뤼버 공원은 네덜란드에서 가장 큰 국립공원이다 보니 트래킹을 작정하고 오지 않은 이상 자전거를 타야만 미술관으로 갈 수 있는 것이었다. 정말 자전거의 나라 네덜란드다운 발상이 아닌가? 자전거 전용 주차장은 공원 곳곳에 마련되어 있어 공원 이용객이라면 누구나 따로 요금을 내지 않고 무료로 탈 수가 있었다.

물론 산책 삼아 운동 삼아 미술관까지 걸어갈 수도 있겠지만 자전거 도로가 워낙 잘 닦여 있어서 자전거를 처음 타보는 사람들이라도 용기를 내서 꼭 도전해볼 만하다.

나 역시 평생 자전거 몇 번 안 타본 '왕초보 라이더'지만 하얀 자전거에 몸을 싣고 미술관으로 출발했다. 길고 곧게 뻗은 너도밤나무 숲길을 자전거까지 타고 달리다 보니 나도 모르게 로맨틱한 드라마 속의 주인공이 된 듯한 착각에 빠지기도 했다. 게다가 산들바람까지 불어주니 '이보다 좋을 수가!'라는 말이 절로 나온다. 30분쯤 내달렸을까? 추운 겨울날인데도 이마와 등줄기에 땀방울이 송골송골 맺히기 시작할 때쯤 반가운 미술관 푯말이 시야에 선명하게 들어왔다. 이렇게 크뢸러 뮐러 미술관은 한 번 찾아가기는 힘들지만 다른 곳에서는 결코 경험할 수 없는 하얀 자전거와 함께하는 특별한 추억을 선사하기에 평생에 한 번쯤은 꼭 와봐야 할 곳이다. 어쩌면 이것이 내가 이곳을 자주 찾는 진짜 이유인지도 모르겠다.

밤하늘과 별을 사랑한 화가

미술관 맞은편에 있는 주차장에 자전거를 세운 후 미술관 입구로 들어서자 마당 곳곳에 설치된 각양각색의 현대미술 조각품들이 가장 먼저 반겨주었다. 미술관은 신新미술관과 구舊미술관 건물이 T자 형태로 결합된 구조인데 두 건물은 외관이 완전히 다르다. 입구 오른편에 위치한 창문이 거의 없는 단순하고 투박한 석조 건물이 바로 구미술관이다. 벨기에 건축가 앙리 반 데 벨데가 1919년에 디자인한 구미술관은 '닫힌 공간'이라는 콘셉트로 대칭적 구조로 설계되었다. 이와는 반대로 '열린 공간'이라는 콘셉트로 비대칭형으로 설계된 신미술관은 석조 대신 유리를 많이 써

구미술관과 신미술관 전경

서 훨씬 가볍고 경쾌한 느낌을 준다. 신미술관은 네덜란드 출신 건축가 빔 크비스트가 1970년대에 디자인한 것인데 이렇게 전혀 다른 스타일의 두 미술관 건물은 분리되어 있지 않고 통로로 자연스럽게 이어져 관람객들이 열린 공간과 닫힌 공간을 자연스럽게 오가며 작품을 감상할 수 있다. 특히 신미술관 입구는 벽면 전체가 투명한 유리로 되어 있어 관람객들은 숲을 통과해 미술관에 들어서면서도 여전히 자연과 단절되지 않고 또 다른 자연 속으로 들어가는 듯한 느낌을 받게 된다. 신관 내부에 자리 잡은 조각 갤러리 역시 한쪽 벽면 전체가 유리로 되어 있어 실내의 조각 작품을 감상하다가 잠시 바깥으로 눈을 돌리면 또 하나의 진정한 예술이라 할 수 있는 울창한 숲이 보인다. 인간이 만든 조각품과 조물주가 만든 아름다운 풍경화를 동시에 감상할 수 있는 공간인 것이다.

신미술관 안에서 본 바깥 풍경

미술관의 소장품은 16세기부터 현대미술까지 다양한 작품들로 구성되어 있는데 구미술관은 세잔을 비롯한 반 고흐, 고갱, 르누아르, 쇠라 등 인상파 작품은 물론 몬드리안, 피카소, 브라크 등 20세기 현대미술을 상설 전시하고 있다. 구미술관에서도 가장 인기 있는 전시실은 당연히 반 고흐의 작품들이 전시된 방으로 언제나 많은 관람객들로 붐빈다. 그의 대표적인 자화상뿐 아니라 프랑스 남부 아를의 포룸 광장에 자리한 야외 카페의 풍경을 그린 「밤의 카페 테라스」, 아를 시기에 그의 절친한 벗이 되어 주었던 집배원을 그린 「조제프 룰랭의 초상화」, 가난한 농민들의 삶을 진솔하게

빈센트 반 고흐, 「밤의 카페 테라스」, 1888

반 고흐의 작품이 전시된 방

표현한 「감자 먹는 사람들」, 생 레미 정신병원 시절 그렸던 「두 사람과 함께 있는 사이프러스 나무」 등도 이곳에서 만날 수 있다.

특히 1888년 아를에서 그린 「밤의 카페 테라스」는 파리 오르세 미술관이 소장한 「별이 빛나는 밤」과 함께 반 고흐가 그린 밤 풍경화의 수작으로 꼽힌다. 1888년 2월 반 고흐는 파리에서의 힘든 생활을 청산하고 남프랑스의 아를로 떠났다. 이곳에서 지낸 15개월간 꿈에 그리던 빛 고갱과 함께 그림을 그렸고, 온 가족이 그의 모델이 되어준 고마운 집배원 조제프 룰랭 가족을 만났으며, 고갱과 다투다 자신의 귓불

을 잘랐고, 다시 정신병원에 입원하게 되는 등 그야말로 그의 인생에서 극적인 일들이 잇따랐다. 워낙 드라마틱한 일들이 많이 일어났던 시기인 만큼 창작욕도 왕성해 그는 아를 시절 200여 점이 넘는 방대한 양의 작품을 제작했다. 반 고흐는 자신이 감정적으로 강하게 애착을 느꼈던 풍경이나 인물을 작품의 소재로 삼곤 했는데, 대상을 똑같이 재현하기보다 감정을 표현하기 위해 형태를 과장하거나 주관에 따라 색채를 사용했다. 「밤의 카페 테라스」도 파란색과 노란색 등 강렬한 원색의 붓 터치와 과감한 형태를 통해 밤을 배경으로 빛나는 포룸 광장의 아름다운 카페 풍경을 완성했다. 이 그림에서도 밤하늘에 빛나는 노란 별빛이 유독 크고 선명하게 느껴지는데 반 고흐는 여동생에게 보낸 편지에서 "밤하늘에 별을 찍어 넣는 순간이 정말 즐거웠다"라고 쓸 정도로 밤하늘과 별을 사랑했다. 현실이 어떠했건 밤하늘의 풍경과 별을 그리던 그 순간만큼 반 고흐는 세상에서 가장 행복한 화가였을 것이다.

아방가르드 미술의 선구자들

점묘화로 유명한 조르주 쇠라의 「샤위춤」도 이곳에서 만날 수 있다. 쇠라는 서커스나 카바레의 무대처럼 당시 대중적 인기를 끌었던 파리 오락 문화의 한 장면을 포착해서 그리곤 했다. 19세기 파리 밤무대의 활기찬 모습을 묘사한 이 그림은 마치 인기 있는 카바레 공연의 거리 포스터 같은 인상을 준다. 무대 위에서 춤을 추는 남녀 무희들 아래 열정적으로 연주하는 밴드 연주자들이 그려져 있고 오른쪽 모퉁이에는 이를 즐겁게 감상하는 남성 관객도 보인다. 전체적으로 따뜻한 톤으로 그려진 이 그림은 자세히 보면 모두 작은 점으로 이루어져 있다는 것을 알 수 있다. 쇠라는 이렇

게 그림을 그릴 때, 팔레트 위에서 물감을 섞지 않고 붓끝으로 다양한 색의 작은 점을 찍어 화면을 채웠다. 그는 물감 색을 빨강, 주황, 노랑, 초록, 파랑, 남색, 보라 이렇게 빛을 구성하는 일곱 가지 무지개색으로 한정했다. 조밀하게 찍힌 다양한 색점들이 멀리서 보면 서로 섞여 보이는 시각적 혼색 효과를 내기 위해서였다. 그의 그림을 꼼꼼히 보고 있으면 작가의 부단한 인내와 노력의 흔적이 엿보인다. 추상이 아닌 사실적인 그림에 물감을 칠해도 완성하는 데 시간이 상당히 걸리는데 저렇게 수많은 점을, 그것도 색깔 바꿔가며 찍어서 그리려면 도대체 얼마나 공을 들였을까 하는 생

각이 절로 든다. 색칠 대신 점 찍기를 선택한 덕분에 큰 작품 한 점 완성하는 데 2년 이 넘게 걸리는 등 절대적 시간이 필요해 그는 평생 몇 작품 남기지 못했을뿐더러 32세에 요절했다. '팩토리'를 세우고 직원들을 고용해 작품을 대량생산 했던 앤디 워홀식 관점으로는 절대 이해할 수 없는 참으로 미련한 작가인 것이다. 하지만 미술사는 그를 인상파의 색채 원리를 과학적으로 체계화해 반 고흐나 피카소와 같은 세기의 작가들에게 지대한 영향을 끼친 파리 아방가르드 미술의 선구자로 평가해주니 그나마 위로가 되지 않을까?

이곳에서는 추상회화의 선구자로 불리는 몬드리안의 작품들도 여러 점 볼 수 있다. 네덜란드 출신의 몬드리안은 몇 개의 수직선과 수평선을 교차해 구성한 3원색의 기하학적인 추상화로 잘 알려진 화가다. 초기까지만 해도 인상주의에 영향을 받은 사실적인 풍경화를 제작했던 그는 1910년대에 자연을 재해석하는 일련의 실험 과정을 거쳐 1920년대에 비로소 우리에게 친숙한 아주 단순한 격자형 추상을 탄생시켰다. 이곳에는 그의 추상이 한창 실험 중이던 1910년대에 그려진 작품들이 많은데「선과 색의 구성」을 비롯해 부두와 바다를 모티프로 한「구성 10」, 단순한 색의 조화를 연구한「컬러 A의 구성」 등이 전시되어 있다. 이렇게 이미 역사적 검증을 마친 근현대의 명작들이 '닫힌 공간'인 구미술관 안에 고이 모셔져 있다.

반면 '열린 공간'인 신미술관은 아직 역사적 검증이 끝나지 않은 현대미술을 위한 공간으로 기획전 형태로 전시가 정기적으로 바뀐다. 도널드 저드를 비롯해 솔 르윗, 칼 안드레와 같은 미국 미니멀리즘 조각가의 작품들도 이곳에서 만날 수 있다. 특히 칼 안드레의「네모 조각」은 바닥에 평평하게 놓여 있어 작품인지 모르고 그냥 지나치기 쉽다. 안드레는 조각은 반드시 수직적이어야 한다고 믿어왔던 우리의 관념을 완전히 뒤엎는다. 그러곤 수평조각의 개념을 도입해 똑같은 모양과 크기의 얇

몬드리안의 「구성 10」(1915)과
「컬러 A의 구성」(1917)

미니멀리즘 작가 칼 안드레의 「네모 조각」(1967)이 전시된 현대미술 전시실

은 철판을 바닥에 가지런히 깔아놓고 심지어 작품을 밟아도 된다고 말한다. 일반적으로 조각 작품들은 좌대 위에 고이 모셔져 숭배의 대상이 되어야 했다. 그런데 만져도 되고 밟아도 되는 수평조각이라니. 지금은 그런 작품을 미술관에서 종종 만나지만 1960대만 해도 이러한 아이디어는 조각에 대한 인식 전환을 가져오는 참으로 대단하고 혁신적인 것이었다.

크릴러 뮐러 조각공원에 설치된 작품들. 마르타 펀의 「부유하는 조각, 오터를로」(위)와 스넬슨의 「바늘탑」(아래)

이곳의 또 다른 별미, 야외 조각

신관과 구관 관람이 끝났다고 크뢸러 뮐러 미술관 관람이 끝났다고 생각하면 오산이다. 또 하나의 별미이자 현대미술에 관심 있는 사람이라면 놓치지 말고 꼭 봐야 할 곳이 있다. 미술관 뒤편에 자리 잡고 있는 거대한 조각공원이 바로 그 주인공인데 1945년 이후의 현대미술을 대표하는 세계적인 작가들의 작품을 만날 수 있다. 기존의 작품을 미술관 측이 구입한 것들도 있지만 대부분의 야외 조각들은 이곳을 위해 특별히 제작한 '장소 특정적 작품'들로 이 조각공원이 아니면 볼 수 없는 유일무이한 작품들이다. 제2차 세계대전 이후 영국의 추상 조각을 대표하는 헨리 무어의 작품도 이곳에 설치되어 있다.

헨리 무어는 영국박물관에서 본 아프리카 조각상에서 영향을 받아 원시적이면서도 유기적인 곡선이 아름다운 추상적인 인물상을 제작했는데, 야외 조각공원에 놓인 「기대고 있는 두 형상 II」가 그 대표적인 작품 중 하나다. 무어는 그의 모든 작품은 자연 속에 설치되어야만 비로소 완성된다고 말할 정도로 작품이 놓일 환경에 신경을 많이 썼다. 한편 다슬기 모양의 청계천 조형물로 우리나라에도 잘 알려진 미국의 팝아트 조각가 클래스 올덴버그는 조각공원의 한적한 모퉁이에 모종삽을 거대하게 확대한 대형 조각을 설치해놓았고 프랑스 작가 장 뒤뷔페는 하얀 마법의 성처럼 생긴 거대한 인공 정원을 만들어 대자연 속에 공원을 만들어놓았다. 댄 그레이엄의 작품인 4면이 유리와 거울로 된 거대한 상자 모양의 조각 작품 「두 개의 인접한 파빌리온」(323쪽 참고)은 1985년 독일 카셀 도쿠멘타 전시에 출품했던 작품을 이쪽으로 옮겨온 것이다. 미국 조각가 케네스 스넬슨은 가벼운 알루미늄과 스테인리스를 이용해 높은 첨탑을 만들어놓았는데 멀리서 볼 때는 그다지 매력적이지 않았지만 작품 바로 아래

헨리 무어의 「기대고 있는 두 형상 II」, 1960

에서 위를 쳐다보면 마치 다윗의 별 모양이 겹쳐진 듯한 환상적인 광경을 연출한다. 조각공원 입구에 있는 헝가리 출생 프랑스 조각가 마르타 펀의 부유하는 조각은 무척이나 인상적이다. 새하얀 양송이버섯같이 생긴 이 아름다운 추상 조각은 공원의 작은 호수에 떠 있으면서 바람이 부는 대로 움직이며 관람객들의 시선을 사로잡는다.

밀러 여사의 기부로 탄생한 숲 속 미술관

외지인들로서는 한 번 찾아오기도 힘든 이 넓은 숲 속에 어떻게 이런 주옥같은 작품들을 소장한 대형 미술관이 숨어 있을 수 있는지 그저 신기할 따름이었다. 사실 크뢸러 밀러 미술관은 네덜란드가 자랑하는 최고의 국립미술관이자 유럽에서도 손꼽히는 근현대 미술관이다. 그런데 여기서 드는 생각 하나. 왜 하필 국립미술관을 교통이 용이한 도심의 한가운데가 아닌 국립공원 안에 지었을까? 그 많은 반 고흐의 작품은 어떻게 이곳에 오게 되었을까? 답부터 말하자면 미술을 사랑했던 한 여성 덕분이었다.

크뢸러 밀러라는, 발음하기도 어려운 이 미술관의 이름은 최초 창립자인 독일인 헬렌 크뢸러 밀러 여사의 성을 따서 붙인 것이다. 미술품 애호가였던 크뢸러 밀러 여사는 미술사학자이자 교사였던 브렘머의 조언으로 1907년부터 미술품을 수집하기 시작했는데 생전에 이미 1만 점이 넘는 작품을 수집했을 정도로 미술품 수집에 열중했다고 한다. 작품 구입비는 사업가였던 네덜란드인 남편 안톤 크뢸러가 모두 지불했다. 여성 컬렉터 곁에는 늘 부호 아버지나 사업가 남편이 있기 마련이다. 초기에 네덜란드 회화부터 수집하기 시작한 그녀는 곧 반 고흐의 작품을 집중적으로 수집하

구미술관 상설 전시실 입구. 크뢸러 뮐러 미술관의 창립자 헬렌 여사의 얼굴이 보인다.

기 시작했고 이후에는 근현대 미술로 점점 컬렉션 영역을 확장해갔다. 반 고흐의 수많은 주옥같은 작품들이 이곳의 대표 컬렉션이 될 수 있었던 것도 모두 그녀가 컬렉션의 토대를 마련했기 때문이었다.

또 크뢸러 뮐러 여사는 자신의 컬렉션을 제대로 보여줄 수 있는 이상적인 미술관을 짓고 싶어했기에 1910년부터 본격적인 미술관 건립을 추진했다. 루트비히 미스 반데어로에를 비롯한 많은 건축 거장들이 초청되었고 수많은 건축 모델들이 제시되었지만 여사의 눈에 들지는 않았던 모양이다. 마침내 벨기에 건축가 앙리 반 데 벨데가 제안한 미술관 디자인이 받아들여져 1920년 건축을 시작했다. 하지만 경제 공황 탓에 공사는 곧 중단되고 말았고 이즈음 남편의 사업도 상황이 좋지 못했다.

많은 우여곡절 끝에 결국 크뢸러 뮐러 여사는 모든 작품을 국가에 기증하게 된다. 그 대가로 네덜란드 정부는 1938년 여사의 이름을 딴 공공미술관을 건립하고 대중에게 개방했다. 미술관을 짓고자 했던 여사의 꿈이 실현되는 데 꼬박 28년이 걸린 셈이었다. 이때 미술관 설계는 앙리 반 데 벨데가 다시 맡았고 크뢸러 뮐러 여사는 초대 관장직을 맡았다. 미술관이 위치한 공원 안 부지도 사실은 안톤 크뢸러가 1910년대에 사냥과 승마를 위해 샀던 땅이었다. 이후 미술관은 '예술과 자연의 조화'라는 모토하에 다른 건축가들의 참여로 1980년대 말까지 계속 증축되고 보완되어 오늘날의 미술관 모습을 갖추게 되었다. 예술을 사랑하고 후원했던 한 여성의 노력과 헌신이 없었다면 아마도 네덜란드 국민들은 이렇게 멋진 숲 속 미술관을 가질 수 없었을 것이다. 또한 그들의 자부심인 반 고흐의 수많은 작품들도 결코 지켜내지 못했을 것이다. 후원이나 기부 문화에 취약한 우리에게는 사뭇 감동적인 이야기가 아닐 수 없다.

반 고흐,「감자 먹는 사람들」, 캔버스에 유채, 82×114cm, 1885

「감자 먹는 사람들」은 반 고흐의 초기작 중 가장 중요한 작품으로 평가받는다. 1886년 그가 파리로 이주해 인상파 화가들과 교유하기 이전에 그려진 이 그림 속에선 우리에게 낯익은 반 고흐의 강렬한 붓 터치나 색채는 찾아볼 수 없다. 오히려 붓 터치는 세련되지 못하고 원시적이며 거칠어 보인다. 전체적으로 어두운 톤의 색채가 화면을 우울하게 만들고 있으며, 감자를 먹고 있는 농민들은 행복하고 낭만적인 농촌의 농민이 아니라 가난에 찌든 힘겨운 삶의 모습을 드러내고 있다.

"몸소 일하면서 정직하게 식량을 구하는 사람들을 그려보고 싶었다." 그림을 완성한 후 반 고흐가 동생 테오에게 한 말이다. 가난하고 남루한 농민들의 모습이 감동으로 다가오는 이유는 정직하게 노동하며 사는 이들의 삶이 미화되거나 과장되지 않고 진솔하게 묘사되어 있기 때문일 것이다.

플로리스 판 스호턴, 「아침식사」, 패널에 유채, 47×84cm, 17세기경

크뢸러 뮐러의 가장 오래된 소장품 중 하나로 17세기의 네덜란드 화가 플로리스 판 스호턴Floris van Schooten, c.1585~1656이 그린 것이다. 17세기의 네덜란드는 동방무역 발달로 세계 최강국이었고 모든 것이 풍요로웠던 황금기였다. 경제적 풍요뿐 아니라 미술의 붐이 일었던 시기로, 그림에 대한 수요가 넘쳐났다. 그중에서 정물화는 친근하면서도 도덕적 의미를 담을 수 있어 화가들에게 인기가 있었다. 스호턴이 그린 정물들 역시 그 이면에 종교적이거나 상징적인 의미를 품고 있는데, 예를 들어 빵과 포도주는 성체를 의미하며, 고기와 치즈는 지상에서의 삶의 유한함, 덧없음을 의미한다. 스호턴은 아침 식탁 위의 정물들을 극사실적이면서도 수평적 구도로 그렸는데 명암을 특히 강조하여 정물들 각각이 갖는 의미를 강조하고 있다. 또한 먹고도 남을 만큼 풍성한 음식, 호화로운 은쟁반들, 이국적 과일, 중국에서 수입해 온 도자기 접시 등은 동방무역의 활성화로 번영을 누렸던 17세기 네덜란드인들의 풍요로운 생활을 반영하고 있다.

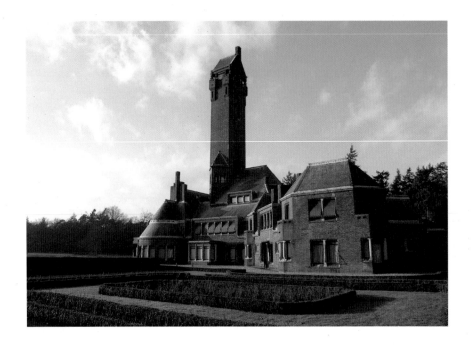

세인트 휘베르튀스 산장

크뢸러 뮐러 미술관 관람 후 여유가 있다면 하얀 자전거를 타고 호허 벨뤼버 공원을 좀 더 만끽해보자. 공원 내에는 크뢸러 뮐러 부부의 의뢰로 1914년에 지은 세인트 휘베르튀스 산장Jachthuis Saint Hubertus이라는 유서 깊은 건물도 위치해 있다. 부부의 산장으로 지어진 이 아름다운 건물은 네덜란드 건축가 베를라허가 설계했다. 1,600만 평에 이르는 넓은 공원 부지는 원래 이 부부의 사냥터로, 이 산장은 사냥을 나왔다가 묵을 수 있는 숙박시설이 필요해 세워졌다. 베를라허는 이 건물의 설계뿐 아니라 인테리어와 타일, 조명, 가구 심지어 그릇과 수저까지도 디자인했다. 사슴뿔을 모티프로 디자인했다는 옛 산장은 한때 정부 기관의 별장으로 사용되다가 지금은 이 지역의 역사와 문화를 소개하는 공공 박물관으로 일반에 부분적으로 공개되고 있다. 사냥을 모티프로 한 거대한 스테인드글라스 창문과 크뢸러 뮐러 가족의 호화로우면서도 고급 취향을 보여주는 식당, 서재, 티룸 등을 볼 수 있다. 100년이 다 된 건물이다 보니 안전상의 이유로 지속적인 보수공사가 진행되고 있으므로 방문하려면 홈페이지에서 개관 시간을 꼭 확인해야 한다.

| **찾아가는 길** | 버스: Apeldoorn역에서 108번 버스 타고 Hoenderloo 하차(30분 소요)하여 |
| | 106번 버스(한 시간에 한 대)나 자전거 이용 |

개관 시간	화~일: 오전 10시~오후 5시
	휴관일: 매주 월요일, 1월 1일
	*7~8월에는 월요일도 개관(2020년 기준)

입장료	일반: 21.9€(공원 입장료 포함)
	12세 이하 및 학생: 11€(공원 입장료 포함)
	5세 이하 어린이: 무료

Address: Houtkampweg 6, 6731 AW Otterlo
Tel: +31 318 591 241
www.kmm.nl

마크 디 수베로, 「K—Piece」, 1972

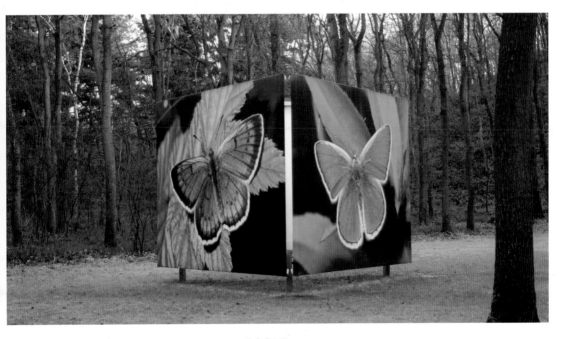

데라, 「무제」, 2002

마리노 마리니를 비롯한 20세기 조각가들의
작품을 만날 수 있는 조각 갤러리

"각개의 대상은 '홀로' 있을 수 있기에 아름답다.
그 안에는 다른 어떤 것으로도 대체할 수 없는 무언가가 있다."
−자코메티

클래스 올덴버그, 「모종삽」, 1971

댄 그레이엄, 「두 개의 인접한 파빌리온」, 1978~81

11

Shall We Dance?
예술로 채워진 무도회장

아른험
현대미술관

*Museum voor
Moderne Kunst*

아른험Arnhem, 네덜란드

젠틀맨스 클럽이 미술관으로

몇 해 전 일이다. 일행과 함께 독일에서 빌린 차가 네덜란드 국경을 넘자 내비게이션이 갑자기 먹통이 돼버렸다. 개인적으로 21세기의 가장 위대한 발명품 중 하나라 생각하는 이 기계 하나만 믿고 지도 한 장 없이 네덜란드 미술관들을 순례할 참이었는데 당황스러웠다. 목적지는 아른험 현대미술관. 별 수 없었다. 손짓 발짓 해가며 인근 주유소 직원들과 가게 점원들, 행인들 가릴 것 없이 무작정 영어가 통하면 길을 묻고 또 물었다. 영어가 안 통할 땐 독일어로 물으니 해결되었다. 평소에는 독일어 쓸 일이 없다가도 이럴 때는 참 유용하다. 하여튼 고장 난 내비게이션 탓에 독일 국경에서 40분 정도면 올 거리가 1시간 반은 족히 걸려버렸다.

일반 여행자들에게 아른험은 참 낯선 이름의 도시다. 네덜란드 헬데를란트Gelder-land의 주도이긴 하지만 대부분의 사람들은 헬데를란트라는 주가 있는지도 모를 것이다. 이 낯선 이름의 도시를 나는 또 미술관 하나 때문에 두 번이나 찾게 되었다.

아른험 현대미술관이 내 호기심을 자극한 건 순전히 이곳이 옛날 무도회장 건물이었다는 사실 때문이었다. 화력발전소(테이트 모던)나 기차 역사(오르세 미술관)가 미술관으로 리모델링한 사례들은 잘 알려져 있지만 옛 무도회장이 미술관으로 변신한 건 뜻밖이었다. 유럽에서 살 때도 무도회장에 가본 적이 없어서 더욱 궁금했다.

헤매고 헤맨 끝에 겨우 미술관 근처에 다다랐다. 아른험 현대미술관은 위트레흐트 거리Utrechtsweg라 불리는 지대 높은 언덕길에 위치해 있었다. 그래서 미술관 가는 길에 마치 트래킹 하는 기분이 든다. 처음 미술관을 찾았을 때는 생각보다 소박한 외관에 실망이 컸다. 아마도 번쩍번쩍 빛날 정도로 크고 화려한 무도회장 건물로 오버해서 상상했던 것 같다. 대로변에서 보면 미술관은 푸른빛이 감도는, 크지도 작지도

조각공원에서 바라본 아르험 현대미술관

않은 규모의 2층 빌라와 슬레이트 지붕이 있는 카페, 그리고 아담한 조각공원으로 이루어져 있다.

미술관 건물은 1873년 인도에서 돌아온 사탕수수 농장주들을 위한 젠틀맨스 클럽 건물로 지어졌다고 한다. 이 클럽은 당시 아른헴 지역 상류층 남성들의 사교 장소로, 이곳에서 그들은 젊은 여인들을 만나 춤을 추고 친구를 사귀고 비즈니스 정보를 교환하기도 했을 것이다. 그러다 1918년부터 시립미술관으로 전환되어 몇 번의 증축 공사를 거쳐 오늘에 이르렀다.

개관 시간 전에 도착해 조각공원부터 둘러보고 미술관을 관람할 계획이었지만 길을 헤매 늦는 바람에 바로 매표소로 향했다. 매표소를 겸한 아트숍은 이곳에서 열리는 전시 도록과 함께 독특한 디자인의 머그컵이나 가방, 넥타이, 스카프 등의 디자인 상품들을 판매하고 있었다. 특히 도자기 장식품들이 많이 진열되어 있는 것이 눈에 띄는데 대부분 네덜란드 출신의 젊은 도예가들이 만든 디자인 상품들이었다.

미술관은 매표소 바로 뒤에 위치한 돔 홀을 중심으로 동쪽 날개관과 서쪽 날개관으로 길게 뻗어 있어 전체적으로 보면 C자형을 이룬다. 돔 홀은 과거 클럽 시절 무도회장으로 사용되었던 반구형 천장이 있는 공간으로 지금은 특별전을 위한 전시장으로 사용하고 있다. 육각형으로 된 공간의 특성상 설치 조각 작품이 전시될 때와 회화 작품이 걸려 있을 때 전혀 다른 느낌을 준다. 높은 벽에 걸린 금빛 장식의 파이프오르간은 이곳이 옛 무도회장이었음을 알려주는 마지막 지표 같다. 최신 유행하는 패션으로 한껏 멋을 부린 남녀가 저 오르간에서 흘러나오는 음악에 맞춰 이곳에서 춤을 추었을 것이다.

육각형으로 된 돔 홀 전시장

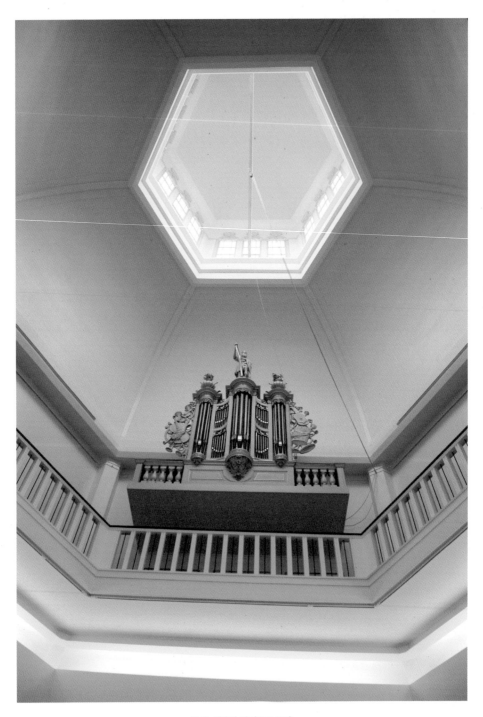

돔 홀 천장의 파이프오르간

다양한 소장품과 특별한 기획전

이곳의 대표적인 소장품은 리얼리즘 계열의 회화와 독일 신즉물주의 회화, 그리고 국제적인 현대미술 등이다. 2012년 서울대 미술관의 기획전을 통해 우리나라에도 소개된 적이 있는 네덜란드의 매직 리얼리즘(사물이나 풍경을 사실적으로 묘사하면서도 동시에 초현실적인 요소를 한 화면에 뒤섞어 환상적인 분위기를 연출하는 것이 특징이다.) 화가들의 작품들도 대거 소장하고 있다. 또한 1900년 이후의 보석, 장식용 도자기, 유리 공예, 텍스타일 등을 포함한 장식미술품들도 이곳의 중요한 컬렉션이다. 이것은 아른험이라는 도시의 역사와 연관이 있다.

아른험은 1900년대 초부터 도자기 공장이 들어서 독특한 문양의 장식용 도자기

아트숍에서 판매하는 독특한 디자인의 도자기 상품들

폴란드 사회적 사실주의 전시 포스터(왼쪽)
한국전쟁 당시 어머니를 잃은 어린아이를 그린
폴란드 작가 판고르의 「한국 엄마」, 1951(아래)

를 만드는 도시로 명성을 날렸다. 아른험 현대미술관은 설립 초기부터 지역에서 생산된 장식용 도자기들을 수집해왔고 지금도 젊은 도예가들의 작품을 지속적으로 수집함으로써 지역의 도자 발전에 공헌하고 있다. 그래서인지 이곳은 현대미술관이지만 순수미술에서 응용미술까지 다양한 분야의 전시를 아우르는 융합적이면서도 혁신적인 미술관으로 알려져 있다.

2007년에는 헬데를란트 주의 대표적인 패션 축제인 '헬데를란트 모드 비엔날레'를 이곳에서 열어 미술관 내부를 온통 패션 관련 아이템으로 채워 패션쇼 장을 방불케 했다.

이곳에서 열리는 기획 전시도 무척 다채로운데 국제 미술계가 주목하는 명성 있는 작가의 전시를 열기도 하지만 때로는 미술사적으로 재평가되어야 할 작가나 작품 들을 발굴해내 소개하기도 한다. 내가 다시 방문했던 2012년에는 그동안 미술계에서 크게 주목받지 못했던 전후 폴란드 미술을 소개하는 특별 전시가 열리고 있었다. 〈폴란드 미술, 사회적 사실주의 1945~55〉라는 주제하에 전후 폴란드 작가들이 그린 사실주의 회화들을 집중적으로 소개한 전시였다. 사실 러시아나 중국의 사회적 사실주의 작품은 잘 알려져 있는 반면, 폴란드의 사실주의 미술은 그동안 접할 기회가 별로 없었다.

지리적으로는 유럽이면서도 정치적으로는 오랫동안 구소련 영향권에 있었던 폴란드는 전후 공산주의 정권이 집권했으면서도 종교적으로는 가톨릭이 여전히 우세한 참 아이러니한 나라다. '그런 사회에서 미술은 혹은 미술가들은 어떤 정체성을 가질까'라는 궁금증을 안고 전시를 둘러봤다. 20세기 초 유럽에서 유행했던 아방가르드 미술의 형식을 살짝 빌린 작품들도 있었고, 노동자나 일하는 여성 등을 그린 구소련의 사회적 사실주의 작품들을 연상케 하는 회화들도 많았다. 그중에 내 눈길을 사

폴란드의 디자인 작품을 전시 중인 방

라인강이 한눈에 보이는 라인홀

로잡은 작품은 판고르Wojciech Fangor, 1922~라는 작가가 그린 한국전쟁을 배경으로 한 그림이었다. 전쟁 중 피난을 가는 길이었을까? 어머니는 길 위에 피를 흘리며 쓰러져 있고 어린 아들은 망연자실한 표정으로 화면 밖 관객을 바라보고 있다. 'Help Me'라고 말할 기운도 없어 보이는 이 소년 뒤로는 불타고 있는 마을이 그려져 있다. 피카소도 한국전쟁을 모티프로 그림을 그린 적이 있지만 이 폴란드 작가가 그린 그림이 훨씬 더 생생하고 감동적이었다.

미술관의 숨은 명소 3

라인강 전경이 한눈에 들어오는 라인홀 전시장과 그 옆방은 1950~60년대의 폴란드 디자인전展으로 꾸며져 있었다. 의자, 테이블, 태피스트리, 도자기 등 아직 세계에 덜 알려진 당시 폴란드 디자이너들의 역량을 보여주는 전시였다. 특히 라인홀은 관람객들에게 가장 인기 있는 명소이기도 한데, 이곳의 대형 유리창을 통해 라인강의 아름다운 조경을 만끽할 수 있기 때문이다. 미술관 측은 이 대형 유리창을 '독일과 네덜란드에서 가장 아름다운 미술관 창문'이라고 자랑하고 있다.

서쪽 날개관에서는 최근 국제적으로 가장 주목받고 있는 미디어아트 작가 중 한 사람인 카타르지나 코지라Katarzyna Kozyra, 1963~의 개인전이 열리고 있었다. 폴란드 출신인 그녀는 섹슈얼하면서도 도발적인 사진과 영상 작품으로 종종 논란을 불러일으키는 작가다. 남자 사우나의 모습을 촬영한 영상과 사진 등을 선보였는데 선정성 문제로 19세 이하 청소년들은 관람을 제한하고 있었다.

1층 관람을 끝낸 후 계단을 따라 2층으로 올라갔더니 강당과 미술관의 소장품을

폴란드의 젊은 미디어아트 작가 카타르지나 코지라의 작품이 전시된 방

전시하는 상설 전시실이 위치해 있었다. 특이한 건 20세기 미술과 1960년대 이후 현대미술 작품도 19세기 방식으로 벽에 다닥다닥 붙여서 보여준다는 것이다. 벽 전체에 간이 철망 벽걸이를 설치한 후 그림들을 위아래 옆 할 것 없이 최대한 밀착시켜서 걸어놓았다. 마치 동네 옷가게 진열대처럼 주어진 공간 내에 최대한 많은 그림을 걸어둔 것이다. 현대미술관에서 이러한 고전적인 방식으로 전시한 것이 오히려 더 신선하게 다가왔다.

이곳의 카페와 조각공원도 빼놓을 수 없는 명소다. 런던 소재의 디자인 회사 소

소장품이 19세기 방식으로 걸린 2층 전시실

다Soda가 인테리어를 맡았다는 카페는 벽들이 모두 통유리로 되어 있어 라인강과 조각공원을 조망하기에 딱 좋은 곳이다. 현대 조각들이 곳곳에 설치된 조각공원은 미술관을 찾는 관람객뿐 아니라 산책 나온 이웃 주민들에게도 휴식처 같은 역할을 하는 곳이다. 1960년대 이탈리아의 중요한 미술운동인 아르테 포베라를 이끌었던 알리기에로 보에티를 비롯해 케스 프랑세, 마리아 로선, 이네케 카흐만 등 이 지역에서 활동하는 젊은 작가들이 다양한 매체로 만든 야외 조각들이 설치되어 있었다. 특히 이네케 카흐만의 조각은 재료의 특성 때문인지 유난히 눈길을 끌었다. 몸은 사람이

고 얼굴은 돼지나 개를 연상시키는 검은 청동 조각 위에 점토같이 생긴 분홍 반죽을 마치 수제비 뜨듯 덕지덕지 붙여 만든 작품이었다. 그런데 재료를 자세히 보니 점토가 아니라 씹던 껌이었다. 길바닥에 붙어 있을 때는 환경과 미관상의 문제로 애물단지가 되는 껌의 존재가 어떤 작가에게는 이렇게 훌륭한 미술의 재료가 될 수도 있는 것이었다.

공원 벤치에 앉아 잠시 휴식을 취하고 있을 때, 한 무리의 어린이와 엄마 들이 미술관 안으로 들어가는 것이 보였다. 유치원도 다니지 않을 아주 어린아이들도 섞여 있었다. 나중에 알고 보니 이곳은 미술관의 교육적 기능을 강조하는 대표적인 미술관 중 하나였다. 특히 어린이 미술관 교육에 집중하는데 4~12세까지 나이별로 세분화해서 워크숍이나 각종 이벤트, 미술관 체험 프로그램을 운영하고 있었다. 매일 오후 두시부터 어린이들을 위한 무료 미술관 투어를 진행하는 것도 인상적이었다.

한때 지역 상류층 남성들의 프라이빗 사교 클럽이었던 곳이 이제는 공공미술관이 되어 남녀노소 누구나 예술과 함께 춤추며 즐기는 공공의 무도회장이 된 것이다. 지난 2007년 패션 비엔날레를 연 것에 이어 2012년에는 제1회 헬데를란트 국제 비엔날레까지 이곳에서 개최했다. 이 기간 동안에는 조각공원에 야외 특설 무대를 꾸미며 연극, 춤, 팝 음악, 클래식 음악, 시 낭송과 퍼포먼스 등 그야말로 다채로우면서도 융복합적인 문화 이벤트를 함께 열어 지역민뿐 아니라 네덜란드와 인근 유럽인들에게 또 하나의 새로운 문화 축제의 장을 선사했다. 이제 아른험 현대미술관은 지역 미술관에서 국립미술관으로 그리고 나아가 국제적인 미술관으로의 행보에 박차를 가하고 있다.

미술관을 빠져나올 때쯤 누군가 내 귀에 대고 이렇게 속삭이는 듯했다. '아른험에서 예술과 함께, 샬 위 댄스?'

조각공원이 한눈에 보이는 카페

껌을 붙여 만든 이네케 카흐만의 작품

마리아 로선, 「가슴 무리」, 2010

핑크색 계열의 풍선 꾸러미처럼 생긴 이 대형 조각은 아른험 지역에서 활발히 활동 중인 마리아 로선Maria Roos-en, 1957~의 작품이다. 그녀는 수채화, 오브제, 설치미술 등 다양한 매체를 아우르는 작가다. 특히 설치작품을 만들 때 유리나 도자기, 텍스타일, 나무 등 친환경적인 재료를 사용하는 것으로 잘 알려져 있다.

이곳에 설치된 「가슴 무리」도 작가가 직접 유리를 부풀려서 만든 것으로 그는 이렇게 자연에서 나온 재료를 인위적으로 조작해 형상을 만들고 그것을 다시 자연에 설치한다. 하지만 그녀가 선택한 조각의 재료들은 때로는 작업 과정을 거치면서 형태나 색이 작가의 의도대로 되지 않고 뜻밖의 결과를 낳기도 한다. 이러한 일련의 행위를 통해 로선은 오브제와 인위적 조작, 그리고 창의력 사이의 관계에 대해 질문한다.

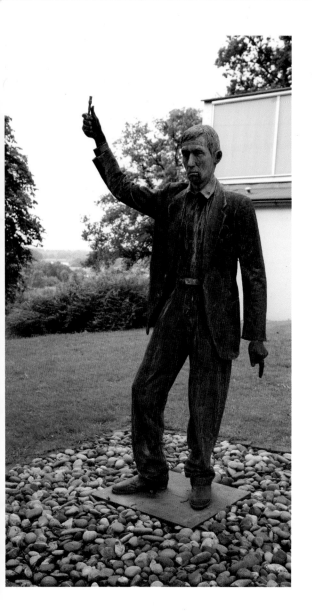

알리기에로 보에티, 「자소상」, 1993

이탈리아 출신의 개념미술가 알리기에로 보에티 Alighiero e Boetti, 1940~94는 1967년부터 이탈리아 전위 미술운농이었던 아르테 포베라의 중심인물이 되었다. 그는 드로잉, 설치, 자수, 조각 등 다양한 매체를 다루었는데 그중 1970년대에 제작된 아프가니스탄 여성들에게 자수로 짜게 한 세계지도가 가장 유명하다. 55세에 타계한 보에티는 생전에 몇 점의 자소상을 제작했는데 도플갱어나 유령 같은 이미지로 자신을 표현하곤 했다. 실제 인체보다 조금 작게 만든 이 청동 조각은 그가 뇌종양으로 죽기 1년 전에 제작한 마지막 자소상이다. 양복을 입은 채 오른손은 위로 올려 뭔가를 잡고 있고 왼손은 검지로 바닥쪽을 가리키며 힘없이 서 있는 자신의 모습을 표현했다. 이 작품의 원작은 바닥에서부터 이어지는 가늘고 긴 호스를 오른손에 들고 있고 그 위에서 물줄기가 머리 위로 분사되는데, 머리 안에 기계 장치가 내장돼 있어 물의 일부는 기화되고 나머지는 온몸을 타고 아래로 흐른다. 마르지 않는 우물처럼 끊임없이 창작의 아이디어와 욕구가 솟아야 하지만 그러지 못할 때 겪는 창작의 고통이나 외로움 같은, 작가의 면모를 은유적으로 표현하고 있다.

찾아가는 길	버스: 아른험 중앙역에서 Oosterbeek 방향 1번 버스를 타고 첫 번째 정류소에서 하차 200미터 앞 오른쪽에 미술관이 보임. 중앙역에서 도보 10분
개관 시간	화~일: 오전 11시~오후 5시 휴관일: 1월 1일, 12월 25일, 4월 30일(여왕 탄신일) ＊2022년 재개관 예정
입장료	일반: 9€ 학생과 65세 이상: 5€ 12세 이하 어린이: 무료

Address: Utrechtseweg 87, 6812 AA Arnhem
Tel: +31 (0)26 377 53 01
www.mmkarnhem.nl

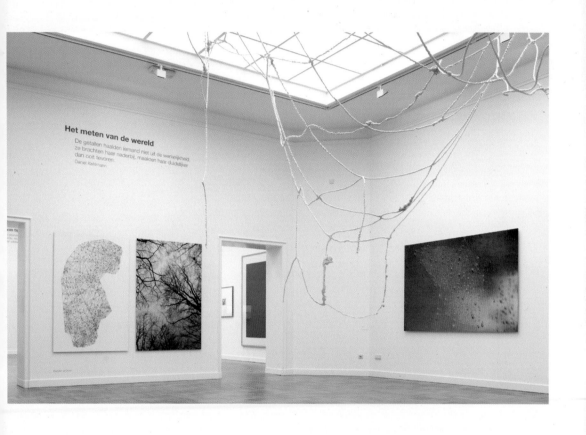

2012년 헬데를란트 비엔날레 전경

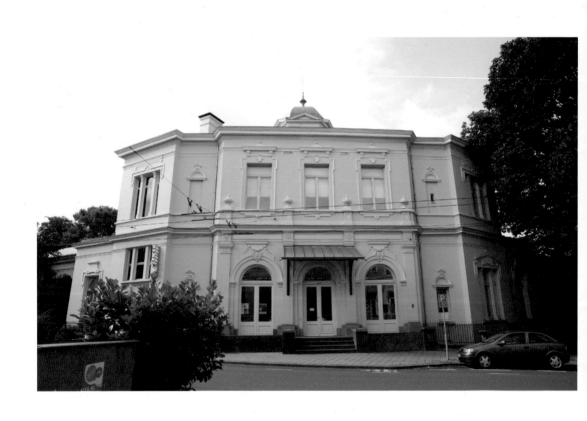

페터르 요르단Peter Jordaan의 설치작품

마를린 뒤마, 「특권의 죄」, 1988

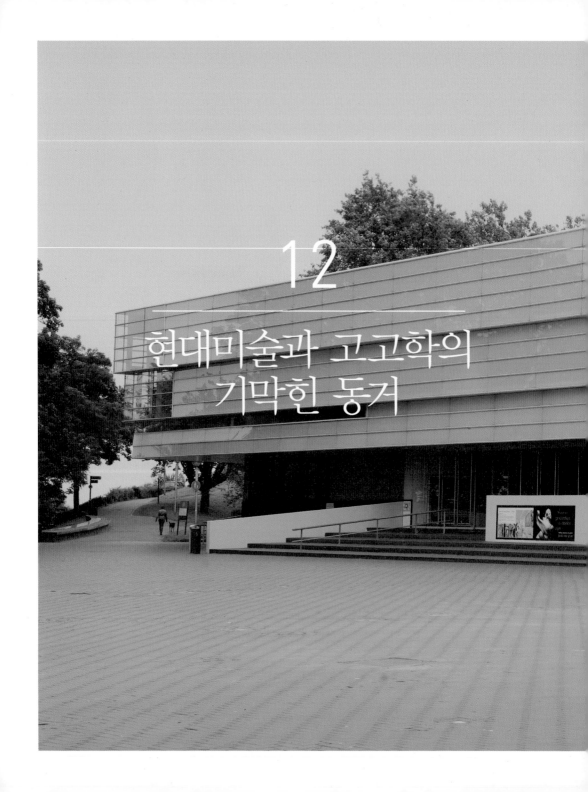

12

현대미술과 고고학의 기막힌 동거

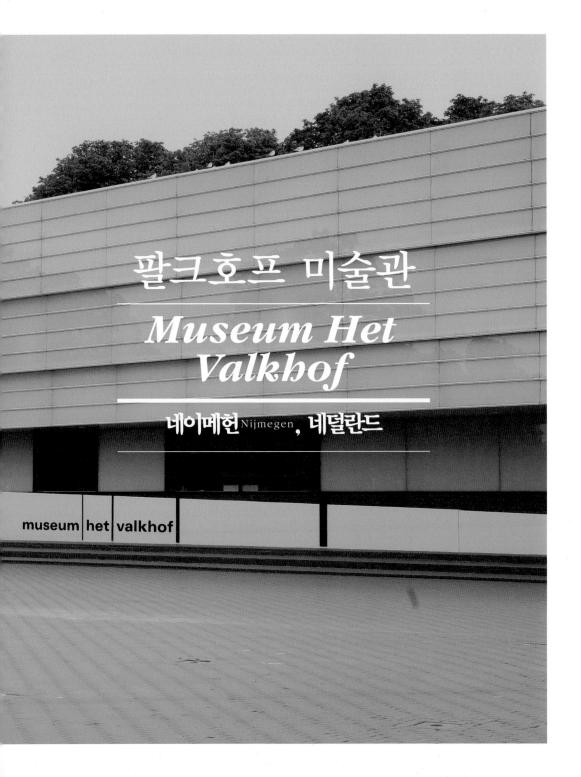

팔크호프 미술관

Museum Het Valkhof

네이메헌 Nijmegen, 네덜란드

미술과 고고학, 그리고 첨단 건축의 만남

요즘은 융합이 대세다. 클래식 음악과 재즈가 만나고, 사물놀이 공연에 힙합 댄서가 등장하고, 연극 무대에 미디어아트가 등장하는 등 서로 다른 분야가 접목되고 융합돼 새로운 장르를 만들어내고 있다. 새로운 걸 창조하기 위해서는 기존의 룰과 형식을 과감히 버릴 필요가 있기 때문일 것이다. 미술관들도 예외는 아니다. 미술이 과학이나 수학, 문학 등과 만나는 새로운 전시를 종종 시도하는 것도, 루브르 박물관과 같은 고전미술관이 현대미술 전시를 매해 개최하는 것도 같은 이유일 것이다.

네덜란드의 팔크호프 미술관은 그런 시도를 이미 1990년대 후반에 해냈다. 이 미술관의 선택은 미술과 고고학, 그리고 첨단 건축의 만남이었다. 자칫하면 고루하게 느껴질 수 있는 고고학적 유물이나 고미술도 이곳에서는 현대미술과 함께 자연스레 배치되고 융합되어 다른 미술관에서는 느낄 수 없는 전혀 다른 감흥을 전한다.

몇 해 전 네덜란드 여행길에 우연히 들렀던 이곳에서의 감동을 잊을 수 없어 지난여름 다시 네이메헌을 찾았다. 네덜란드 동쪽, 독일 국경과 가까운 네이메헌은 네덜란드에서 가장 오래된 도시다. 유럽 역사에 관심이 깊은 사람들이나 '네이메헌 화약Treaties of Nijmegen' 정도를 기억할까, 대부분의 사람들에게 네이메헌은 낯선 이름이다. 나 역시 팔크호프 미술관이 아니었더라면 인구 16만 명의 이 작은 도시를 두 번씩이나 찾아올 일은 없었을 것이다.

지중해 빛 푸른 바다를 네덜란드로 옮겨 오다

아침부터 부슬부슬 내리던 비는 네이메헌에 들어서자 언제 그랬느냐는 듯 뚝 그쳤다. 다행이다. 지난 방문 때도 비가 와서 사진 한 장 제대로 못 건져 안타까웠는데, 하늘에 감사할 따름이다. 미술관은 유서 깊은 팔크호프 공원 모퉁이에 자리하고 있었다. 미술관 앞 광장에 들어서자 푸른빛을 머금은 기다란 유리 상자 건물이 시야를 가득 메웠다. 가로가 80미터나 되는 길고 큰 건물이지만 멀리서 보면 크기가 다른 직사각형 블록 네 개를 긴 것부터 거꾸로 차곡차곡 쌓아 올려놓은 미니멀한 조형물처럼 보인다. 5년 전, 아담한 규모의 지역 미술관일 거라 생각하고 왔다가 미술관의 큰 규모와 현대적인 건축에 적잖이 놀랐던 기억이 되살아났다. 네덜란드 출신의 세계적인 건축가 벤 판 베르컬Ben van Berkel, 1957~이 설계했다는 것도 그때 처음 알았다. 우리나라에선 압구정동 갤러리아 백화점 리모델링 설계를 맡으면서 많이 알려진 건축가다. 해가 쨍하고 비치는 날이면 미술관은 더욱 빛을 발한다. 나는 그런 날에 와보지 못했지만 이곳을 다녀온 한 지인의 말로는 마치 지중해 빛 푸른 바다를 네덜란드에 옮겨놓은 것 같은 인상을 준단다. 미술관을 설계한 벤 판 베르컬 역시 바다 빛을 닮은 푸른색을 선택했다고 말하고 있다.

외관은 차갑고 단순한 유리 상자 모양이지만 내부로 들어서면 완전히 반전을 이룬다. 먼저 굽이치는 물결 모양의 천장과 가로가 15미터나 되는 넓은 층계가 내 눈길을 사로잡았다. '웨이브'라 불리는 천장은 물결 모양으로 구부린 가늘고 긴 알루미늄 판들을 촘촘히 배열해놓은 것으로 마치 융단을 펼쳐놓은 것 같기도 하고, 수백 개의 리본 끈이 바람에 날리고 있는 것 같기도 했다. 정말 깔끔하면서도 인상적인 천장이다 싶었는데 그 웨이브 뒤로 복잡한 조명 부품들이나 음향 시설, 냉난방 시설 등이

직사각형 블록 네 개를 거꾸로 쌓아둔 듯한 외관과 내부 천장의 웨이브

숨어 있다는 것이 더욱 놀라웠다. 건물 내부 설비를 모두 드러낸 파리의 퐁피두센터와는 반대되는 개념으로 지은 것이 분명했다.

아이보리 톤의 나무 재질로 된 층계는 만남의 광장인 동시에 사무실, 카페, 전시실, 강당 등 내부의 모든 곳을 연결하며 미술관의 중심축 역할을 하고 있었다. 우리식으로 1층에는 카페와 강당, 도서관, 뮤지엄숍 등 부대시설이 위치해 있고, 2층과 지하층에는 전시실들이 위치해 있었다.

여든여덟 가지 관람 방법

입구에서 표를 산 뒤, 두 갈래로 나뉜 층계를 따라 곧바로 2층으로 올라갔다. 계단 정면의 대형 유리창으로 팔크호프 공원 풍경이 고스란히 들어오고 있었다. 여기서 오른쪽은 기획 전시실, 왼쪽은 고고학 전시실 그리고 그 가운데에는 근현대미술과 판화 전시실이 위치해 있다.

특이한 점은 전시실 내부 어디에도 고정된 칸막이가 없다는 것이다. 직사각형의 대형 공간 안에 여러 개의 가변 벽을 설치해놓았는데 그 벽들은 서로 연결되지 않은 채 독립적으로 서 있었다. 전시실들이 어디 하나 막힌 데 없이 개방형으로 뚫려 있다 보니 관람객들은 특정한 동선에 얽매이지 않고 발길 닿는 대로 자유롭게 전시실을 돌아다닐 수 있다. 건축가에 따르면 팔크호프 미술관의 동선이 여든여덟 가지라고 한다. 그러다 보니 관람객들은 다음 전시실에서 만나게 될 작품들을 전혀 예측할 수 없게 되고, 자연스럽게 로마시대 유물과 근대미술, 현대미술을 편견 없이 감상하게 된다는 것이다. 마치 미술의 편식을 예방하는 것처럼.

이곳의 대표 소장품인 트라야누스 로마 황제의 청동 조각상과 그 시대의 유물들에 흠뻑 빠져 걷다가 다음 방으로 이동하면 갑자기 1960년대 네덜란드 팝아트 미술 작품들을 만나게 되고 그러다 또 옆방에서는 19세기 네덜란드 회화를 만나게 되는 식인 것이다. 상설 전시실에는 세계적으로 유명한 예술가들보다 네덜란드나 인근 유럽 출신 예술가들의 작품이 많이 걸려 있었다. 그래서 네덜란드 근현대미술의 흐름을 살펴볼 수 있는 좋은 기회였다.

한 집안의 역사가 바로 네덜란드 모더니즘 미술의 역사

19세기 말 네덜란드 모더니즘 미술을 이끌었던 얀 토로프Jan Toorop, 1858~1928의 작품 「삽을 들고 쉬고 있는 농부」는 구상과 추상을 넘나들었던 화가 에드하르 페른하우트Edgar Fernhout, 1912~74의 작품 「중국 외투를 입고」와 나란히 걸려 있어 인상적이었다. 사실적으로 그려진 두 그림은 시대 차이가 나는데도 한 작가가 그린 듯 어딘가 좀 비슷하다는 인상을 준다. 그 이유는 이들이 할아버지와 손자 관계이기 때문이다.

1858년 네덜란드 식민지였던 동인도 자바에서 태어난 얀 토로프는 열한 살 때 가족과 함께 네덜란드로 이민 온 인도계 네덜란드인이었다. 암스테르담 국립 아카데미에서 미술을 전공한 토로프는 상징주의, 아르누보, 점묘법, 사실주의 등 다양한 양식의 예술을 실험했던 모더니스트 화가였다. 니메이헌에서 머물던 시기에 그린 이 그림 속에는 삽을 들고 있는 한 농부가 풀밭에 주저앉아 잠시 쉬고 있는 모습이 그려져 있다. 농부의 연한 보라색 옷과 배경의 초록색이 강한 대조를 이루는 이 작품은 농부의 모습을 결코 미화하지 않고 있는 그대로 사실적으로 묘사했다는 평을 받

얀 토로프의 「삽을 들고 쉬고 있는 농부」

고 있다. 그의 딸 하를레이 토로프Charley Toorop, 1891~1955 역시 사실주의 화가로 잘 알려져 있는데 페른하우트가 바로 그녀의 아들인 것이다. 그러니까 이들은 외할아버지, 어머니에 이은 3대가 화가 집안을 이룬다. 1937년에는 이들 3대가 함께 전시를 열어 화제가 되기도 했다.

에드하르 페른하우트는 미술학교 수업이 아닌 독학으로 회화를 공부했고 열여덟 살에 화가로 데뷔했다. 페른하우트의 스승은 바로 그의 어머니였다. 1950년대 중반 어머니가 사망한 후에는 추상으로 전환했지만 그전까지는 외할아버지와 어머니의 영향으로 리얼리즘 기법의 정물과 인물화를 많이 그렸다. 이곳에 걸린 「중국 외

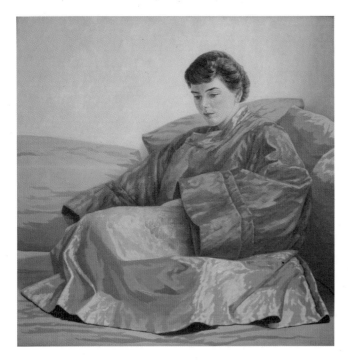

에드하르 페른하우트의
「중국 외투를 입고」

네덜란드의 팝아트 작가 뤼카선의 작품들

투를 입고,는 중국 옷을 입은 서양 여인의 초상을 그린 것이다. 그는 대상을 세심하게 관찰한 후 그림을 그리는데, 이 그림 역시 비단을 표현하기 위한 세심한 붓질이라든가 밝은 채색, 형태의 단순한 구성 등 그만의 사실주의적 기법이 잘 드러난 작품이다. 현재 그의 아들 리크 페른하우트Rik Fernhout, 1959~도 화가로 활동하고 있으니 4대에 걸쳐 화가를 배출한 이 집안의 역사가 바로 네덜란드 모더니즘 미술의 역사인 셈이다.

이밖에도 1960~70년대 네덜란드 팝아트 운동을 이끌었던 보디 판 아먼Woody van Amen을 비롯 뤼카선Lucassen, 나르키서 토르도이르Narcisse Tordoir 등 다른 미술관에서는 좀처럼 접하기 힘든 네덜란드 팝아트 작가들의 작품도 대거 만날 수 있었다.

미의 기준, 과거와 오늘

기획 전시도 독특했다. 내가 방문했을 때는 〈왜 여신들은 그토록 아름다운가 – 고대의 사랑과 미〉라는 주제로 고대 그리스, 로마, 이집트, 근동 지역의 조각상과 옛 여인들이 썼던 화장품 용기, 향수병 등 미와 관련된 여러 가지 유물들이 현대미술 작품과 함께 전시되고 있었다. 고대에 성립된 미의 개념이 오늘날까지 어떻게 영향을 주고 있는가를 조망하는 전시였다. 베를린 노이에스 박물관에서 봤던 고대 이집트 네페르티티 여왕의 흉상도 이곳에서 다시 보게 되어 반가웠다. 클레오파트라와 함께 파라오 시대 최고의 미녀로 알려진 네페르티티는 황금 마스크로 유명한 투탕카멘의 의붓어머니다. 당대 최고 미인의 화장법을 잘 알려주는 이 흉상은 이집트 조각상 중 최고의 작품으로 인정받고 있다.

그런데 고대 유물이나 조각상을 전시하는 방법이 무척 현대적이었다. 현대미술 전시에서 자주 볼 수 있는 라이트 박스나 특수 제작된 캐비닛 안에 고대 유물들을 설치해, 마치 고대를 모티프로 한 현대작가의 전시 같은 인상을 주었다. 또한 이탈리아 현대작가 안나 유토피아 조르다노Anna Utopia Giordano, 1965~도 초대되어 작품을 선보였는데 그는 「우르비노의 비너스」나 「비너스의 탄생」과 같은 고전 명작 속 비너스의 모습을 포토샵을 이용해 현대의 여성들이 원하는 미의 기준으로 재탄생시켰다. 대형으로 복제된 명작 두 점이 나란히 배치되었는데 왼쪽에는 원본이, 오른쪽에는 컴퓨터로 재창조한 이미지가 걸려 있었다. 그녀가 새로 보정한 비너스의 모습은 원본보다 가슴은 두 컵 사이즈 정도 더 크고 허리와 엉덩이는 훨씬 더 슬림한, 현대 여성들이 갈구하는 늘씬한 몸매였다. 전시 기법 역시 특이했는데 멀티미디어를 적절히 이용한다든가 영상설치 전시에서 종종 볼 수 있는 실크처럼 얇은 특수 천으로 가변 벽

네페르티티 여왕의 조각상

안나 유토피아의 작품과 전시실 전경

을 대신하는 등 고전과 첨단의 융합을 잘 실현해 보는 내내 흥미로웠다.

고고학과 현대미술의 만남

그렇다면 팔크호프 미술관은 왜 고고학과 현대미술의 만남을 시도한 것일까? 물론 처음부터 이 미술관이 융합이라는 시대적 트렌드를 일찌감치 간파하고 개척자가 되려고 했던 건 아니었다. 실은 이곳은 태생적으로 융합적 미술관으로서 정체성을 부여받았다.

1999년 개관한 팔크호프 미술관은 고미술 수집가였던 헤라르트 캄Gerard M. Kam 이 설립한 고고학 박물관과 모던아트 미술관이었던 코만데리 판 세인트 얀 미술관 Commanderie van St Jan이 합병하면서 탄생했다. 캄은 이 지역의 성공한 기업가이자 아마추어 고고학자로 그가 수집한 도자기만 해도 수천 점에 달한다. 그의 소장품은 팔크호프 미술관을 세우는 데 중요한 토대가 되었다. 미술관 지하층에는 그의 이름을 딴 전시실이 따로 있고, 2008년부터는 미술관의 공식적인 이름도 팔크호프-캄 미술관으로 개명했다.

지하층에는 흥미로운 전시실이 두 개가 더 있다. 하나는 '네이메헌의 평화'라는 방인데, 앞서 언급한 '네이메헌 평화조약'과 관련된 역사 전시실이다. 지금은 암스테르담이나 로테르담과 같은 대도시에 밀려 잘 알려져 있지 않지만 17세기만 해도 네이메헌은 유럽 정치의 중심지였다. 당시 전쟁이 그칠 줄 몰랐던 유럽의 여러 나라들이 1678년 마침내 평화조약을 맺고 전쟁을 종식한다. 이곳에서 바로 '네이메헌 화약' 이라 알려진 평화조약이 체결된 것이다. 미술관은 당시 협상이 진행되던 방에서 사

용된 양탄자까지 어렵게 구해 걸어놓는 등 이 방에 특별히 신경 쓴 흔적이 역력했다. 지역의 역사적 정체성을 잊지 않으려는 미술관의 의지와 노력이 얼마나 대단한지를 보여주는 듯했다.

또한 그 옆방은 '팔크호프 주니어'라 불리는 방으로 상당히 큰 전시실인데도 모두 어린이를 위한 공간이었다. 어린이라면 누구나 미술관에서 진행하는 무료 워크숍에 참가할 수 있다. 전시실 벽을 가득 메운 아이들의 낙서 흔적, 투명 보호대를 설치해서라도 아이들에게 복제 미술품이 아닌 진품을 보게 하려는 노력들이 무척 인상적이었다.

이렇게 팔크호프 미술관은 시대와 장르가 다른 두 분야인 고고학과 현대미술이 만나 동고동락하는 집이다. 거기다 그 집은 첨단 건축 공법으로 지어졌다. 이들은 다르지만 충돌하기보다 서로 융합해 미술 전시에 대한 새로운 패러다임을 만들어가고 있는 것이다. 비록 대가의 작품은 없어도 역사성을 지키면서 고전을 현대적으로 새롭게 해석하려는 그들의 태도가 이곳을 좋은 미술관, 가볼 만한 미술관으로 만드는 자양분은 아닐까.

네이매헌 평화 전시실

알랭 세샤, 「여성과 아이 먼저」, 2005

프랑스 출신의 알랭 세샤Alain Séchas, 1955~는 회화와 조각, 설치를 오가는 멀티플레이어 작가다. 그의 작품 속에는 동물이나 외계인 캐릭터가 종종 등장하는데 특히 고양이를 의인화한 조각이 가장 유명하다. 이 조각 역시 만화 캐릭터 같은 고양이 가족의 모습을 묘사하고 있다. 보라색 원피스를 입은 엄마 고양이가 오른손에는 검은 강아지를, 왼손에는 딸고양이 손을 잡고 걸어가고 있고, 엄마 손을 잡은 딸 고양이는 뒤따라오는 강아지가 말을 듣지 않는지 자꾸 되돌아보고 있다. 고양이가 사이가 좋지 않은 개를 끌고 가는 만화적 상상력이 한껏 발휘된 코믹한 작품이다. 디즈니 만화에서 영향을 받은 그의 작품들은 이렇게 팝아트처럼 친근하고 만화처럼 재미있어 전시 때마다 큰 인기를 끈다. 최근에는 모더니즘 추상 회화를 패러디한 회화 작품들을 선보이고 있다.

보디 판 아먼, 「플렉사 원」, 1977

네덜란드 출신의 보디 판 아먼Woody Van Amen, 1936~은 1950년대 말까지만 해도 추상적인 회화 작품을 제작했다. 그러다 1961년 2년간 미국에 머물며 앤디 워홀과 로이 릭턴스타인의 팝아트 작품을 접하게 되면서 그의 작업은 일대 변화를 맞이했다. 일상의 모든 사물이 예술의 오브제로 사용된다는 것에 큰 영감을 받은 그는 곧 자신의 주변에 있는 여러 가지 일상의 재료를 혼합한 아상블라주 작업을 발표하며 네덜란드 팝아트 운동을 이끌었다.

「플렉사 원Flexa One」은 1977년 아먼이 파리에 있는 한 페인트 가게에서 본 '플렉사' 페인트에서 영감을 받아 제작한 것이다. 작가는 "가게 안에 가지런히 진열된 갖가지 색의 페인트들이 내 마음을 사로잡았고, 기분 좋은 느낌을 받았다"라고 한다. 형형색색의 페인트 캔들이 삼각형 모양으로 높이 쌓여 있고, 그 앞에 놓인 삼각형 거울에 비쳐 멀리서 보면 작품이 거대한 산처럼 보이기도 하고 다이아몬드 형상처럼 보이기도 한다. 이것은 삼각형 봉우리로 유명한 스위스 알프스 산의 마터호른을 형상화한 것이라고 한다. 회화의 영역에서 벗어나 새로운 조형세계로 나아가는 작가의 자유로운 영혼을 형상화한 듯, 캔 앞쪽에 설치된 네모난 액자틀에서 네온으로 만든 사슴이 튀어나와 어디론가 달려가고 있다.

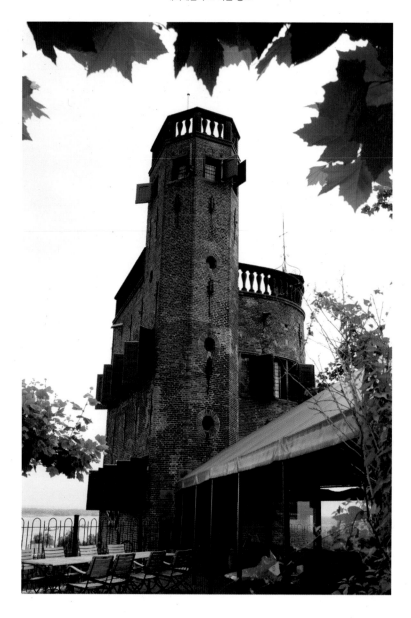

네이메헌

2000년의 역사를 간직한 팔크호프 공원

미술관 바로 뒤편에는 유서 깊은 팔크호프 공원이 위치하고 있다. '매의 공원'을 뜻하는 이곳은 2,000년 이상된 역사적인 장소로 이 지역 사람들의 자랑거리다. 기원전 1세기부터 로마군이 점령해 마을이 생겨났고, 지대가 높아 로마군의 야영지로 쓰였다. 그 후 샤를마뉴 대제가 이곳에 자신의 궁전과 요새를 지었고, 신성로마제국의 황제인 '바르바로사' 프리드리히 1세도 1155년 이곳에 자신의 성을 세웠다. 발 강과 라인강이 훤히 내려다보이는 전망 좋은 언덕은 요새나 궁전을 짓기에 적합했을 것이다. 지금도 중세 시대의 성터가 공원 곳곳에 남아 있어 지역민과 관광객에게 이곳의 역사를 전하고 있다.

찾아가는 길	버스: 네이메헌Nijmegen 중앙역에서 도보 15분(버스는 10분 이내) 미술관 앞에서 하차
개관 시간	화~일: 오전 11시~오후 5시 휴관일: 매주 월요일, 1월 1일, 12월 25일
입장료	일반: 12.5€ 13~17세: 6.25€ 12세 이하 어린이: 무료

Address: Kelfkensbos 59, 6511 TB Nijmegen Postbus 1474, 6501 BL Nijmegen
Tel: +24 360 88 05
www.museumhetvalkhof.nl

Schoonheid toen, inspiratie voor nu

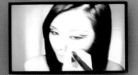

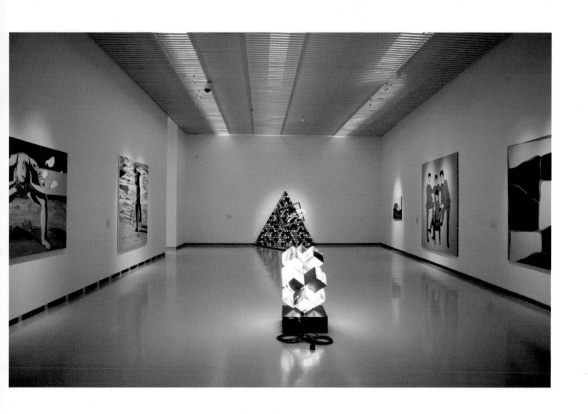

"보디 판 아먼은 프로이트와 디즈니, 모더니즘과 팝아트의 자손이자 프랑스 최고의 예술가다."
—비평가 제프 리안

1. 건축 거장이 지은 가정집

하우스 랑에와 하우스 에스터스 미술관Museum Haus Lange and Haus Esters

크레펠트Krefeld, **독일**

노르트라인베스트팔렌 주 크레펠트 외곽의 한적한 주택가에 자리 잡은 이 미술관은 그 이름에서 알 수 있듯 원래 랑에와 에스터스라는 두 사람을 위한 가정집으로 지어진 건물이다. 크레펠트 지역에서 섬유회사를 운영하던 기업인이자 현대미술 컬렉터였던 헤르만 랑

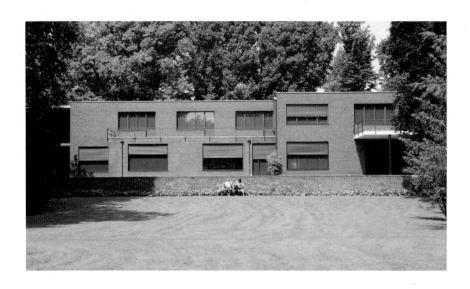

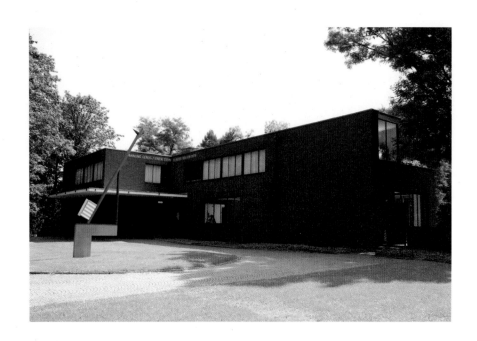

에Hermann Lange와 요제프 에스터스Josef Esters는 1927년 모던 건축으로 명성을 떨치던 미스 반데어로에에게 그들의 소장품과 함께 살 수 있는 주거용 빌라 두 채를 의뢰해 3년 후인 1930년에 완공되었다. 붉은 벽돌로 된 2층짜리 단독주택은 한눈에도 단단하면서도 단정해 보인다. 유리와 철을 주재료로 사용한 반데어로에의 작품답게 벽면 크기만 한 대형 창문들이 있어 건물 안에서도 외부의 잔디밭이며 공원 풍경을 만끽할 수 있다. 밖이 훤히 보이는 큰 창문을 쓰려 했던 건축가는 사적인 공간이 꼭 필요하다는 건축주와 의견 차이로 처음에는 마음고생을 했다고도 한다.

　건축주 사망 후 1955년부터 크레펠트 미술관의 기획전시장으로 사용되기 시작한 하우스 랑에는 1966년 그의 아들인 울리히 랑에의 기증으로 크레펠트 미술관의 영구 전시장이 되었다. 이어 1981년에는 하우스 에스터스도 크레펠트 미술관에 편입되어 현재는 두 집 다

밖이 훤히 보이는 창문과 조각공원에 설치된 루트거 게르데스의 작품

크레펠트 미술관의 기획전시장으로 사용되고 있다.

　　모던 건축의 거장이 지은 바우하우스 양식의 미술관 건축도 일품이지만 미술관 잔디밭과 조각공원에 설치된 클래스 올덴버그를 비롯한 루트거 게르데스Ludger Gerdes, 리처드 롱, 리처드 세라 등 현대 조각 거장들의 야외 조각들도 풍성한 볼거리를 제공한다.

찾아가는 길	크레펠트 중앙역Krefeld Hbf에서 버스 054번 타고 'Haus Lange'에서 하차 또는 버스 058번 타고 'Wilhelmshofalle'에서 하차
개관 시간	화~일: 오전 11시~오후 5시(월요일 휴관)
입장료	하우스 랑에+하우스 에스터스: 7€(할인 3€) 18세 이하 무료
Address	Wilhelmshofallee 91-97, 47800, Krefeld

오버하우젠 가소메터Gasometer Oberhausen
오버하우젠, 독일

한때 루르 지역 최초의 제철소가 건립될 정도로 철강과 탄광 산업이 발달한 오버하우젠 중심에는 '가소메터'라 불리는 독특한 전시 공간이 있다. 가소메터는 원래 철강 등을 생산하는 과정에서 발생하는 유해가스를 저장하거나 배출하는 시설로 '가스탱크' 또는 '가스 저장고'를 뜻하는 독일어다. 멀리서 보면 거대한 굴뚝처럼 생긴 오버하우젠의 가소메터는 높이만 117.5미터에 둘레가 67.6미터, 면적이 7,000제곱미터로 규모로 1927년 유럽 최대 규모

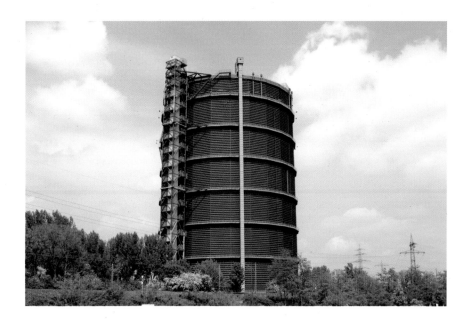

크리스토의 대형 작품과 볼프강 볼츠의 나무 조형물

로 건설되었다. 1988년 가동을 멈춘 후에 철거할 엄두를 내지 못했던 것도 바로 이 엄청난 규모 때문이었다. 그러다 루르 공원 지역의 도시재생 프로젝트인 '엠셔파크Emscher-Park 계획'에 따라 대대적인 리모델링 공사를 거쳐 1993년, 이 지역의 새로운 아트센터로 문을 열었다. 개관 전시에 50만 명의 방문자를 기록해 성공신화를 예감했고, 이후 미디어아트의 세계적인 거장인 빌 비올라가 이곳에서 독특한 비디오사운드 설치작업을 선보이는 등 수준 높은 문화예술 공연이 이어졌다. 2013년에는 세계적인 설치작가 크리스토가 이곳에 초대되어 옛 가스 탱크 내부 전체를 천으로 감싼 엄청나게 크고 실험적인 작품을 선보여 또 한 번 주목을 받았다. 이처럼 가소메터는 독특하고 실험적인 전시와 더불어 다채로운 문화공연, 세계문화유산을 기록한 사진전 등 수준 높은 프로그램을 선보여 관람객들의 발길이 끊이지 않고 있다.

원형으로 된 건물 내부는 다소 어두운 조명으로 실내 분위기를 연출하며 전시 공간은 1층과 2층으로 나뉘어 있다. 3층은 다양한 문화행사가 열리는 이벤트 공간으로 한복판에는 독일 출신의 볼프강 볼츠가 만든 43미터 높이의 거대한 나무 조형물이 세워져 있어 관람객

들의 눈길을 끈다. 2011년 〈마법의 장소〉 전시 때 처음 선보인 이 나무는 천장에서 비치는
조명을 받아 관람객들이 잊지 못할 신비로운 광경을 연출한다.

　　내부 관람을 마친 뒤에는 엘리베이터를 타고 시설물 꼭대기까지 올라가 도시 전경을 한
눈에 살펴볼 수도 있다. 이처럼 옛 가스 저장고였던 가소메터는 문화예술 센터로서뿐 아니
라 도심 전망대 역할까지 톡톡히 하는 오버하우젠의 새로운 관광명소로 자리매김하고 있다.

찾아가는 길	오버하우젠 중앙역Oberhausen Hbf 1번 터미널 앞에서 버스 타고 'Neue Mitte'에서 하차(대부분의 버스가 Neue Mitte를 경유함)
개관 시간	화~일: 오전 10시~오후 6시(월요일 휴관) *2021년 재개관 예정
입장료	일반: 9€(할인 6€) 할인: 3.5€(어린이 · 학생)
Address	Arenastrasse 11, 46047 Oberhausen

쿤스트팔라스트Kunstpalast

뒤셀도르프Düsseldorf, **독일**

아름다운 에렌호프Ehrenhof에 들어선 쿤스트팔라스트는 2001년 뒤셀도르프 미술박물관 Kunstmuseum과 미술궁전Kunstpalast이 하나의 재단으로 통합되면서 탄생했다. 하지만 미술박물관의 역사는 18세기로 거슬러 올라간다. 1710년경 요한 빌헬름 대선제후와 그의 부인 안나 마리아 루이자가 그들이 수집한 회화 작품들을 위한 독립적인 갤러리를 뒤셀도르프에 설립했다. 하지만 이 미술품들은 1805년 그들의 후손이 뮌헨으로 이주하면서 개인 자산으로 가지고 가버렸기 때문에 뒤셀도르프는 첫 회화 전문 갤러리를 잃게 되었다. 40여 년 후 뒤셀도르프 시민들이 나서서 시립미술관 재건립을 위한 협회를 구성했고, 지역 예술가와 시민 들의 노력으로 1902년 산업, 무역, 미술 전시회를 처음으로 미술궁전에서 연 것이 쿤스트팔라스트의 시작이다. 이후 시의 소장품을 비롯해 응용미술관, 헤첸 미술관, 뒤셀도르프 아카데미의 소장품 등이 이곳으로 영입되었고, 수많은 개인과 기관의 기증으로 현재 이곳은 10만 점이 넘는 회화, 드로잉, 그래픽, 사진, 응용미술, 유리공예 작품 등 방대한 소장품을 자랑하는 유서 깊은 대형 미술관이 되었다.

1층에 따로 마련된 공예전시관에는 다양한 유리 공예품들이 전시되어 있다. 2층과 3층에서는 11세기부터 20세기를 거쳐 현대미술까지 다양한 작품들을 볼 수 있는데, 르네상스의 대가 조반니 벨리니를 비롯해 독일인들의 사랑을 한몸에 받는 키르히너와 프란츠 마르크, 아우구스트 마케 등 독일 표현주의 작가들의 작품을 만날 수 있다.

바로크 미술의 거장, 루벤스는 그의 작품만 따로 모아 보여주는 '루벤스 갤러리'가 있을 정도로 이곳에서 특별대우를 받고 있는 작가다. 2층 입구에 설치된 백남준의 대형 비디오 작품인 「하늘을 나는 물고기」 역시 이곳 관람객들의 인기를 독차지하는 작품이다. 총 88개

쿤스트팔라스트에서 사랑받는 루벤스 갤러리(위)와 백남준의 대형 비디오 작품 「하늘을 나는 물고기」(아래)

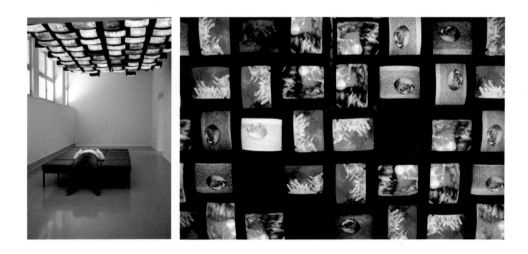

의 모니터로 이루어진 이 작품은 벽이 아닌 천장에 설치되어 있어 편안히 소파에 누워서 볼 수 있는 것이 특징이다. 2010년에는 〈백남준 회고전〉도 이곳에서 열린 바 있어 독일인들의 백남준에 대한 사랑이 각별함을 알 수 있다. 최근에는 미술관 뒤편에 대형 전시 공간이 새로 생겨 다양한 형식의 현대미술을 보여주는 기획전으로 주목받고 있다. 미술궁전이라는 이름처럼 미술관 자체도 아름답지만 호프가르텐Hofgarten이라 불리는 거대한 숲 공원도 이곳 시민들의 휴식처이자 관광명소로 많은 사랑을 받고 있다.

찾아가는 길	뒤셀도르프 중앙역에서 지하철 U78 또는 U79를 타고 Nordstrasse에서 하차 여기서 미술관까지 도보로 5분 또는 지하철 U74, U75, U76, U77타고 Kulturzentrum Ehrenhof에서 하차 후 도보로 5분
개관 시간	화~일: 오전 11시~오후 6시(월요일 휴관)
입장료	일반: 5€(할인 4€) 18세 이하 무료 10인 이상 그룹: 4€
Address	Museum Kunstpalast, Ehrenhof 4-5, 40479 Düsseldorf

판 봄멀 판 담 미술관Museum Van Bommel van Dam

벤로Venlo, 네덜란드

1971년 림뷔르흐 주의 첫 모던아트 미술관으로 문을 연 판 봄멀 판 담 미술관은 벤로의
아름다운 시립공원인 줄리아나 파크 모퉁이에 위치해 있다. 미술관의 이름은 창립자 부부의
성을 따른 것으로, 1969년 암스테르담에 거주하던 미술품 컬렉터 마르턴 판 봄멀 판 담과
그의 부인 레이나가 벤로 시에 기증한 모던아트 1,100여 점이 미술관 컬렉션의 토대가 되었
다. 이 부부는 특정 미술사조에 따라 미술품을 수집한 것이 아니라 순전히 자신들의 기호와
경험에 따라 전시회나 경매, 작가의 작업실 등에서 직접 미술품들을 사들였다. 그 결과 그들
의 컬렉션은 네덜란드 현대 추상화가인 케이스 판 보에먼Kees van Bohemen의 추상화에서부

터 17세기 네덜란드 정물화, 일본 에도 시대의 작가인 가쓰시카 호쿠사이의 목판화, 나이지리아 이보족의 전통 마스크까지, 그야말로 시대와 양식을 뛰어넘는 각양각색의 미술품들로 이루어져 있다. 이들의 컬렉션을 토대로 시작된 이 미술관은 이후 지속적으로 네덜란드 근현대 작가들의 작품을 집중적으로 보완해 사들였고, 특히 제2차 세계대전 이후의 네덜란드 작가 및 림뷔르흐 출신 작가들의 작품을 많이 소장하고 있다. 작품 기증 당시, 창립자 부부는 그들의 소장품을 보기 위해 언제든 미술관을 자유롭게 오갈 수 있도록 해달라고 시에 요구했기 때문에 미술관은 주거용 집과 함께 지어졌다.

벤로 출신의 건축가 판 헤스트와 킴멀Van Hest and Kimmel이 공동 설계한 1층짜리 미술관 건물은 무척 단단하면서도 단아한 인상을 준다. 정사각형의 대형 창문과 하얀 벽돌을 많이 사용한 깔끔하고 모던한 박스형 구조로 된 이 건물은 1970년대 네덜란드 모던 건축의 전형적인 스타일을 보여준다. 내부 역시 심플한 직선 구조로 되어 있고 입방체 모양의 대형 전시장이 관람객의 시선을 압도한다. 전시 작품을 돋보이게 하기 위해 전체적으로 흰색으로 깔끔하게 마감된 전형적인 화이트 큐브 미술관이다. 미술관 건물은 이후 1985년과 2009년 두

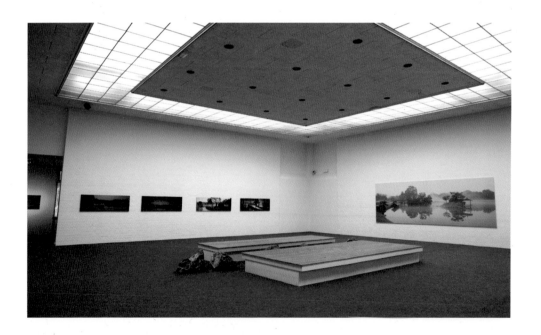

번의 증축 공사를 거쳐 현재의 모습과 규모에 이르렀다. 입구의 매표소가 있는 로비 공간과 두 번째 대형 전시장도 1985년 증축 공사로 만들어진 공간이다. 개관 당시 창립자 부부의 주거 공간이었던 집도 2009년 이후 미술관의 사무실로 사용되고 있다. 바로 근처에 유서 깊은 림뷔르흐 미술관이 위치해 있어 함께 관람하면 좋다.

찾아가는 길	기차나 버스로 벤로 역NS Station Venlo에서 내려 도보로 3분 줄리아나 공원에 있는 림뷔르흐 미술관Limburg Museum 뒤편에 위치
개관 시간	화~일: 오전 11시~오후 5시(월요일 휴관) *이전 후 2021년 재개관 예정
입장료	어린이: 2€ 청소년·대학생: 4€ 일반: 8€ *입장료에는 미술관 카페에서 판매하는 커피, 차, 레몬에이드 등의 음료 가격이 포함되어 있음. 다른 음료 메뉴 선택 시 1€ 할인
Address	Deken van Oppensingel 6, 5911 AD Venlo

1. 도심 속 자연미술관
서울미술관 부암동

2012년 8월 부암동 인왕산 자락에 문을 연 서울미술관은 대도시에서 보기 드문 도심 속 자연미술관이다. 개관전 〈둥섭, 르네상스로 가세 – 이중섭과 르네상스 다방의 화가들〉에서는 이중섭을 중심으로 부산 르네상스 다방을 자주 드나들던 여섯 작가들의 작품들이 대거 전시되었는데, 특히 이중섭의 대표적 걸작 「황소」가 대중에게 공개돼 큰 주목을 받은 바 있다. 미술관 입구에 들어서면 나오는 로비에는 미술관 카페 '드롭Drop'이 위치해 있고 1층에는 매표소와 제1전시실이, 2층에는 제2전시실 그리고 3층에는 최신 영상시설과 음향기기를 갖춘 다목적 홀과 아트숍 등이 위치해 있다.

서울미술관 전경 ⓒ서울미술관

ⓒ서울미술관

미술관 3층에 위치한 옥상 문은 흥선대원군 이하응의 별서였던 '석파정石坡亭'(대원군의 호를 딴 이름이다)으로 가는 길과 연결되어 있다. 빼어난 산수를 배경으로 뛰어난 건축미를 자랑하는 석파정은 안채·사랑채·별채 등 네 개 동으로 구성되어 있고 사랑채 서쪽 뜰에는 600년 된 노송(서울시 지정보호수 60호)이 지키고 서 있다. 서울미술관 관람 티켓 소지자에게 개방돼 있어, 관람객들은 전시를 본 후 으레 석파정으로 향한다. 계절마다 옷을 갈아입는 울창한 나무숲으로 둘러싸인 석파정은 바쁜 도심 생활을 잠시 잊고 자연과 유적을 벗 삼아 산책하며 휴식하기 딱 좋은 곳이다.

Addrss: 서울시 종로구 부암동 201번지 ㅣ Tel: 02-395-0100 ㅣ www.seoulmuseum.org

흥선대원군의 별서 석파정 ⓒ서울미술관

2. 아름다운 조각공원과 카페가 있는 미술관
성곡미술관 종로

 경희궁길 한적한 골목길에 자리한 성곡미술관은 서울 한복판에서 미술 감상과 더불어 자연 속 휴식이 가능한 도심 속 오아시스 같은 곳이다. 미술관 이름은 쌍용그룹 창업자인 고故 김성곤 선생의 호를 딴 것으로 현재의 미술관 건물도 본디 그가 거주하던 자택을 리모 델링한 것이다. 미술관은 지하 1층, 지상 3층 규모의 비슷하게 생긴 건물 두 채가 나란히 마 주보고 있는 구조로 전시장 외에도 자료실, 세미나실 등의 시설을 두루 갖추고 있다.

 특히 계절마다 옷을 갈아입는 아름다운 풍광이 일품인 조각공원은 국내에서 보기 드문 도심 속 조각공원이다. 미술관 건물 뒤쪽으로 난 산책로를 따라 걷다 보면 자연스럽게 아르 망, 프랑코 오리고니, 구본주, 이재효와 같은 국내외 유명 작가들의 조각들을 만날 수 있다. 또한 산책로 초입에서 만나게 되는 아늑하고 여유로운 카페 역시 숨겨진 명소로 이곳을 찾 은 관람객들에게 인기 만점이다.

 무엇보다 성곡미술관은 청년 작가들의 새로운 시도와 중견 작가들의 활동을 지원하는 후원자로서 역할에도 힘쓰고 있다. 또한 직장인을 위한 점심시간 프로그램 개설, 문화 모임

성곡미술관 전경과 야외 조각공원 및 카페 ⓒ성곡미술관

전시실 전경 ⓒ성곡미술관

공간 제공, 저녁 시간 전시장 개방 등 대중과 호흡하기 위한 여러 가지 시도를 선구적으로 해왔다. 인근의 씨네큐브와 인디스페이스 등 예술 영화, 독립 영화를 주로 상영하는 영화관, 정동길, 서울시립미술관 서소문 본관이 가까워 나들이하기 좋다.

Address: 서울시 종로구 경희궁길 42 ㅣ Tel: 02-737-7650 ㅣ www.sungkokmuseum.com

광주시 경안천변의 아름다운 자연림 속에 자리 잡은 영은미술관은 1992년 한국문화예술 창작 지원을 목적으로 설립된 대유문화재단이 모태가 되어 2000년에 개관했다. 설립 성격상 이곳은 전시 기획뿐 아니라 영은창작스튜디오 운영을 통해 신진 작가 발굴 및 지원에도 역점을 두어 미술관 자체가 살아 있는 창작의 산실이자 작가와 작가, 작가와 대중이 소통하는 실질적인 교류의 장으로 살아 숨 쉬고 있다. 평면 스튜디오와 입체 스튜디오, 판화 공방, 도예 공방, 도예 가마 시설, 1인 1실 숙소 등의 시설을 갖춘 창작스튜디오는 영은미술관

영은미술관 전경 ⓒ영은미술관

영은창작스튜디오와 전시실 전경 ⓒ영은미술관

최고의 자랑거리로 그동안 김아타, 함연주, 지니서, 황혜선 등 국내 현대미술을 대표하는 유망 작가들이 거쳐 갔다.

영은미술관은 높이 7미터로 기둥이 없고 천장이 높아 자유로운 공간 연출이 가능한 제1전시실을 비롯해 한국 건축 공간의 비례를 살린 제2전시실, 영상 시스템을 갖춘 제3전시실, 주로 실험적인 전시가 이뤄지는 제4전시실 등 모두 네 개 전시실을 운영하고 있다. 이곳에서는 전시와 연계된 다양한 세미나나 워크숍을 열어 생생한 현대미술의 담론을 형성하고 있다. 또한 전시 연계 프로그램과 도자, 염색 체험 등 어린이부터 청소년, 성인에 이르기까지 다양한 연령층을 대상으로 한 교육 프로그램도 다양해 지역민들의 참여를 이끌고 있다. 미술관에 들렀다가 남한산성을 둘러봐도 좋다.

Address: 경기도 광주시 쌍령동 8-1 I Tel: 031-761-0137 I www.youngeunmuseum.org

뮤지엄 산 강원도 원주

2013년 5월에 개관한 뮤지엄 산(구 한솔뮤지엄)은 일본 출신의 세계적인 건축가 안도 다다오가 건축한 자연 속 미술관이다. 미술관은 산책로를 따라 웰컴센터와 본관, 그리고 세 개의 가든으로 구성되어 있다. 매표소와 안내소 역할을 하는 웰컴센터를 지나면 패랭이꽃이 만발한 플라워가든이 펼쳐지고 그 아래 자작나무 숲길을 지나면 워터가든이 그리고 그 뒤로는 스톤가든이 위치해 있다. 스톤가든에는 안도 다다오가 한국의 아름다운 선에서 영감을 얻었다는 아홉 개의 작은 돌산인 스톤마운드가 있어 관람객들의 인기를 독차지하고 있다.

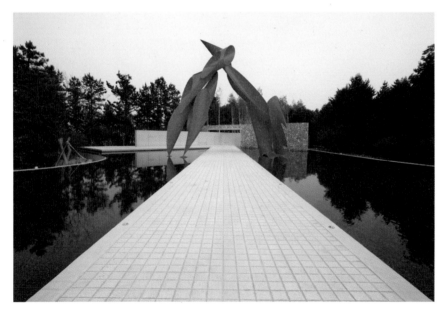

워터가든 전경 ⓒ한솔뮤지엄

플라워가든(왼쪽), 스톤가든(가운데), 제임스 터렐관의 「스카이 스페이스」(오른쪽) ⓒ한솔뮤지엄

미술관 본관에서는 종이의 역사를 한눈에 볼 수 있는 종이박물관과 판화공방 그리고 박수근·이중섭·김환기·백남준 등 한국 근현대 미술을 대표하는 작가들의 작품을 전시하는 청조갤러리를 만날 수 있다.

스톤가든이 끝나는 지점에 있는 제임스 터렐관은 라이팅아트의 세계적 거장인 제임스 터렐의 작품을 모아 보여주는 곳이다. 뚫린 천장을 통해 보는 하늘의 모습이나 일출이나 일몰 때 변화하는 자연의 모습이 장관을 연출한다. 「스카이 스페이스」「호라이즌」「간츠펠트」「웨지워크」 등 그의 대표작을 한자리에서 만날 수 있는 세계 최초의 퍼블릭 특별관으로 한솔뮤지엄의 하이라이트다.

Address: 강원 원주시 지정면 월송리 산129-5 ㅣ Tel: 033-730-9000 ㅣ www.hansolmuseum.org

자연미술관을 걷다

예술과 자연, 건축이 하나된 라인강 미술관 12곳

© 이은화 2014

1판 1쇄 2014년 3월 7일
1판 3쇄 2020년 8월 25일

지은이 이은화
펴낸이 정민영
책임편집 권한라
편집 손희경
디자인 최윤미
마케팅 정민호 박보람 우상욱 안남영
제작처 더블비(인쇄) · 중앙제책사(제본)

펴낸곳 (주)아트북스
출판등록 2001년 5월 18일 제406-2003-057호
주소 10881 경기도 파주시 회동길 210
대표전화 031-955-8888
문의전화 031-955-7977(편집부) 031-955-8895(마케팅)
팩스 031-955-8855
전자우편 artbooks21@naver.com
트위터 @artbooks21
페이스북 www.facebook.com/artbooks.pub

ISBN 978-89-6196-165-3 03600

값은 뒤표지에 있습니다.
잘못된 책은 구입하신 서점에서 교환해 드립니다.

이 도서의 국립중앙도서관 출판시도서목록(CIP)은 서지정보유통지원시스템 홈페이지(http://seoji.nl.go.kr)와
국가자료공동목록시스템(http://www.nl.go.kr/kolisnet)에서 이용하실 수 있습니다.(CIP제어번호: CIP2014005748)